ANATOMY SCULPTING
COMPLETE EDITION
片桐裕司　雕塑解剖學[完全版]

ANATOMY SCULPTING COMPLETE EDITION
片桐裕司　雕塑解剖學［完全版］

CONTENTS
目次

INTRODUCTION 寫在前面

我希望能讓就算是沒有製作過角色人物模型的人，只要看了就能製作得出來而執筆撰寫的《片桐裕司 雕塑解剖學》，受到讀者們超乎預期的好評，因此決定要推出這次的改訂版。

我在親自主辦的雕塑研習營指導為數眾多的參加學員過程中，發現到有很多人並不了解臉部的立體構造。

尤其是女性臉部的凹凸不容易觀察。學員們所帶來的參考資料中，女演員或是模特兒等美形的照片，幾乎100%都有經過修圖，將本來應該存在的陰影都修掉了。

因此，無論您多想要參考那些照片製作出具真實感且美麗的女性臉部，只憑著觀察那些照片，要掌握臉部的立體感幾乎是不可能的。

這次的完全版，特地全新增加了如何掌握臉部立體感的方法以及點出很多人容易犯的錯誤，更正錯誤的認知。

特別是針對女性的臉部構造，與原始版一樣進行了簡單易懂的解說，幫助各位讀者理解。

這次同樣也希望能夠達到「只要看過本書，任誰都可以製作得出正確的女性臉部」的目標。

要想能夠製作得出來，當然知識是必要的。然而就算獲得了知識，如果沒有付諸行動，也不可能真正製作得出來。

當您實際動手製作，就能體驗到「啊，原來是這樣！」的一瞬間。

到了這個時候，才算是真正將這個知識納為己用。

因此，如果您想要透過這本書來學習的話，建議請務必一邊製作，一邊閱讀本書的章節。

而我還有一件重要的事情要告訴您。

那就是「知識」只是一件工具。

是一件用來實現你「想要雕塑造形」願望的工具。

請不要以「不得不學習」的心態來獲取知識，而是要先有想要製作的東西，為了要將其製作出來，再去學習所需要知識。

如果只是為了學習而學習，那麼在這個獲得知識的練習過程，就會變得辛苦。

很多人都沒有發現，其實這樣的心態正是妨礙進步的原因。

與其忍受辛苦，一心要獲得知識，為了學習而學習，倒不如以「想要製作」的心情為底氣，為了要實現自己想要製作的作品，去學習、去製作，一點也不辛苦。這樣反而能獲得更大的進步。

而且，以這樣的心情去練習，也能夠自然而然的持續下去。

因為不是為了練習而練習，只要做自己想要做的事情，本身就是練習了。

我希望每位讀過本書的人都能夠開心地學習，並以此為念而製作了本書。

如果本書能夠幫助您實際體驗到什麼叫做進步的樂趣，就是我無上的榮幸了。

片桐裕司

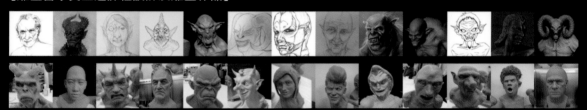
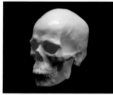
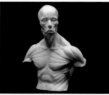
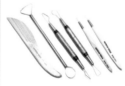

HEAD AND BODY SCULPTING

頭部與人體的雕塑造形

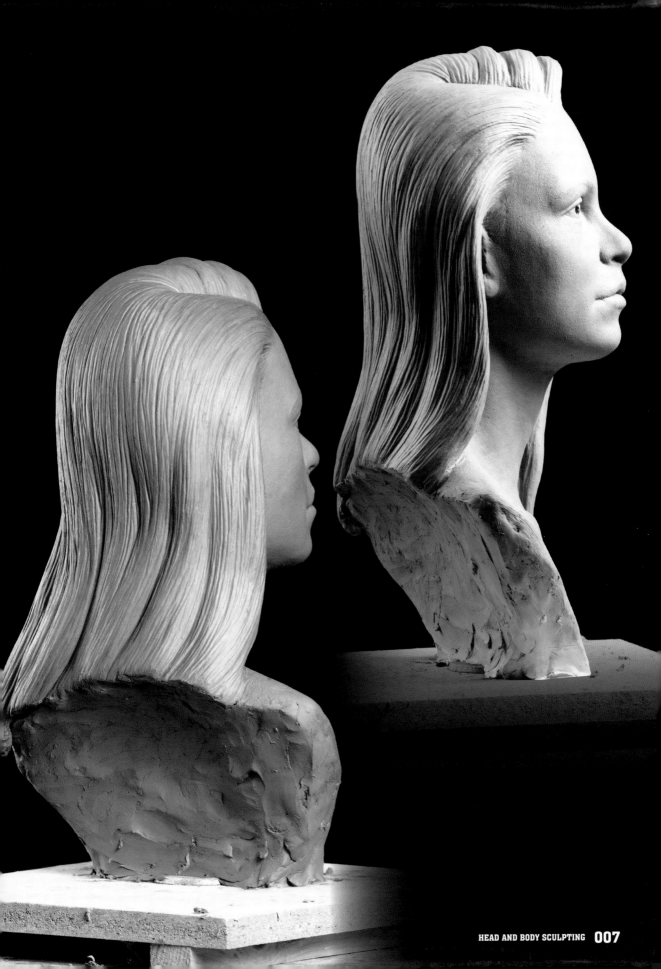

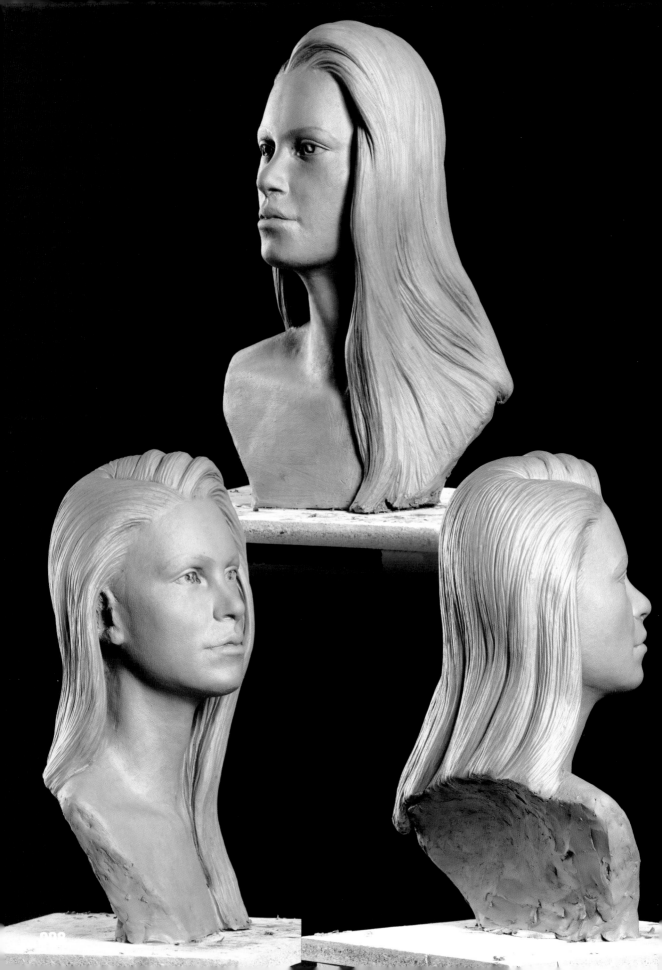

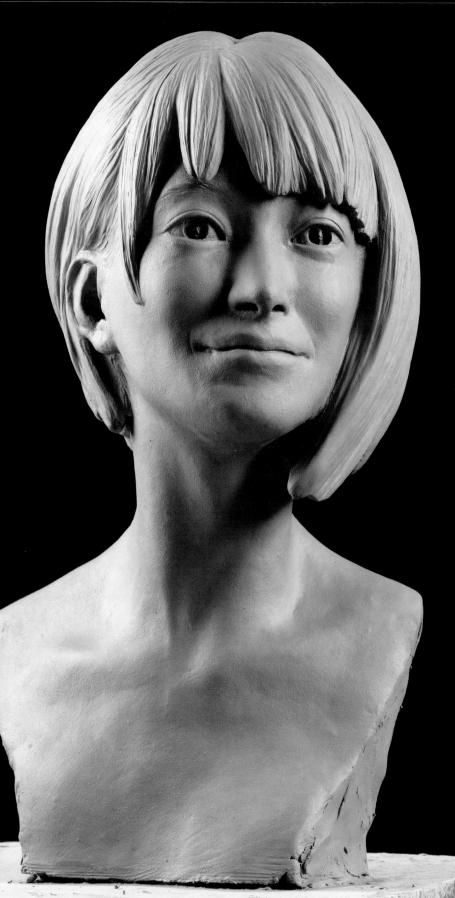

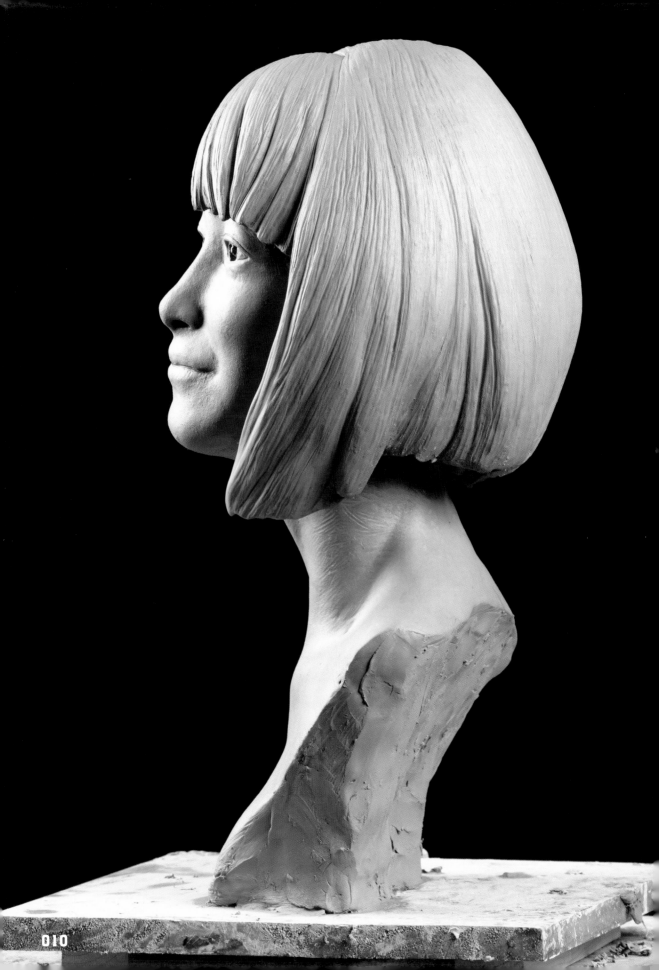

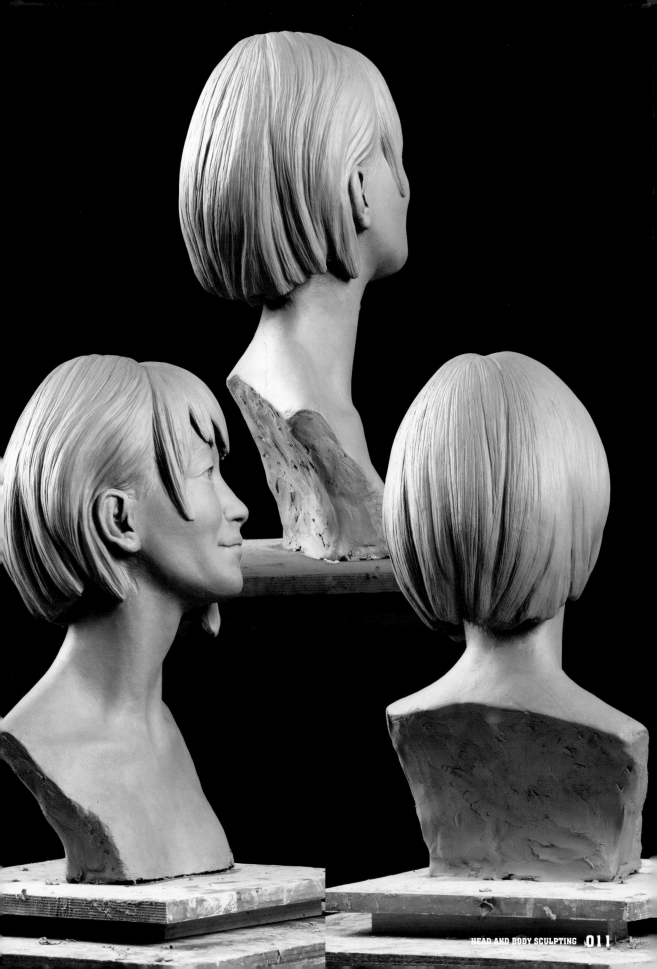

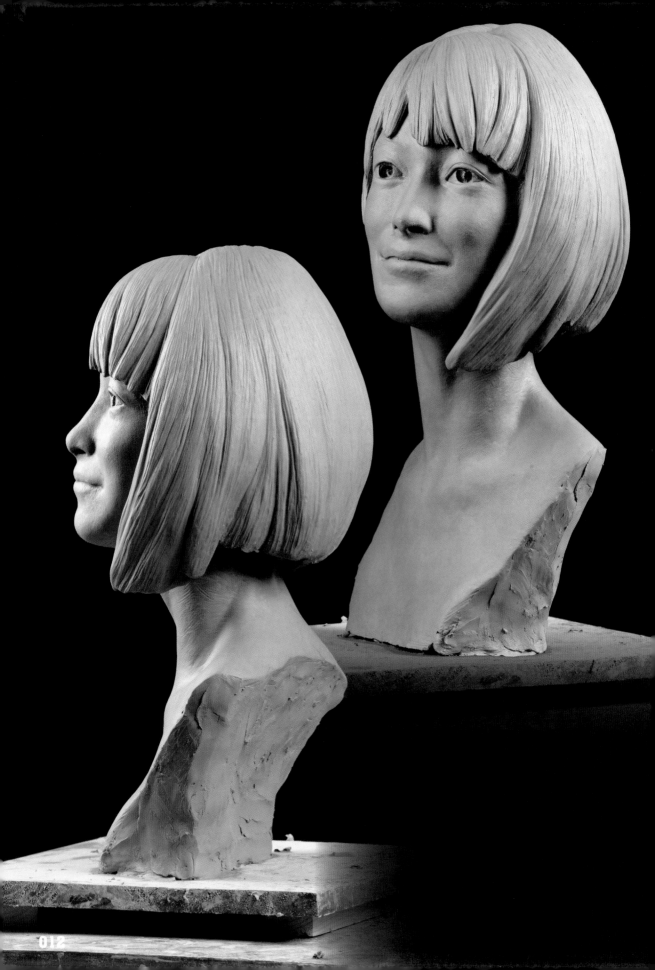

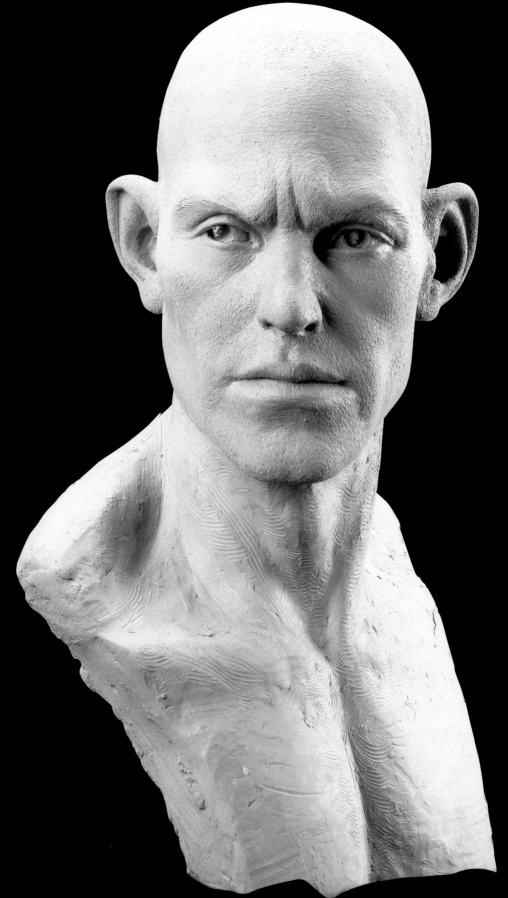

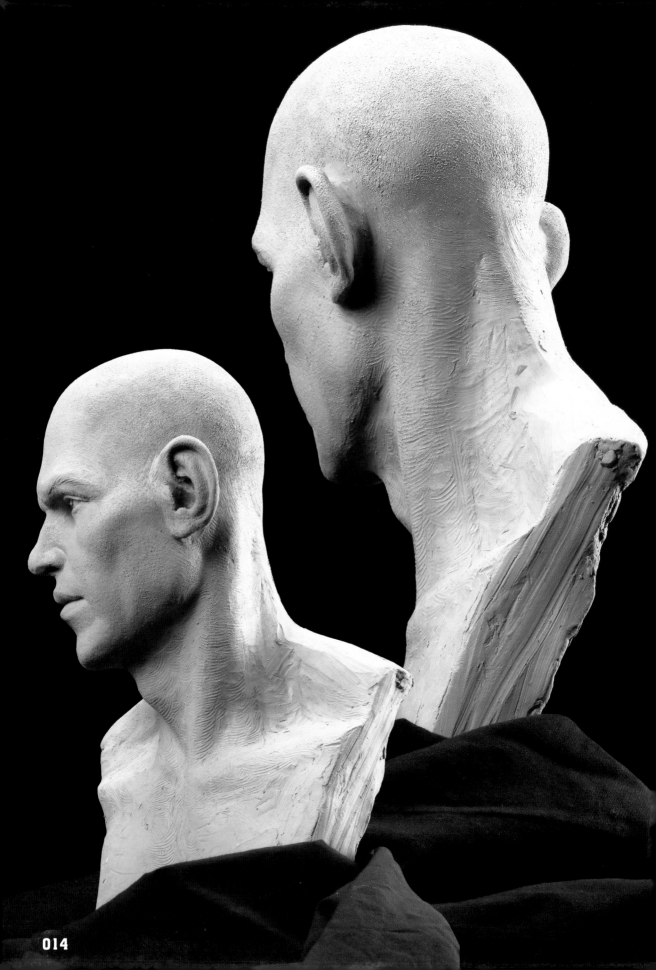

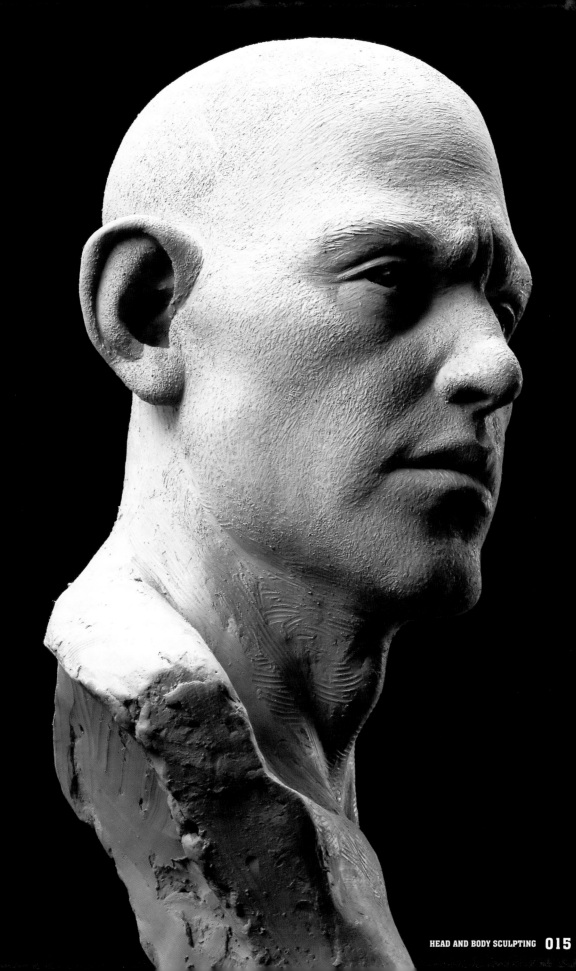

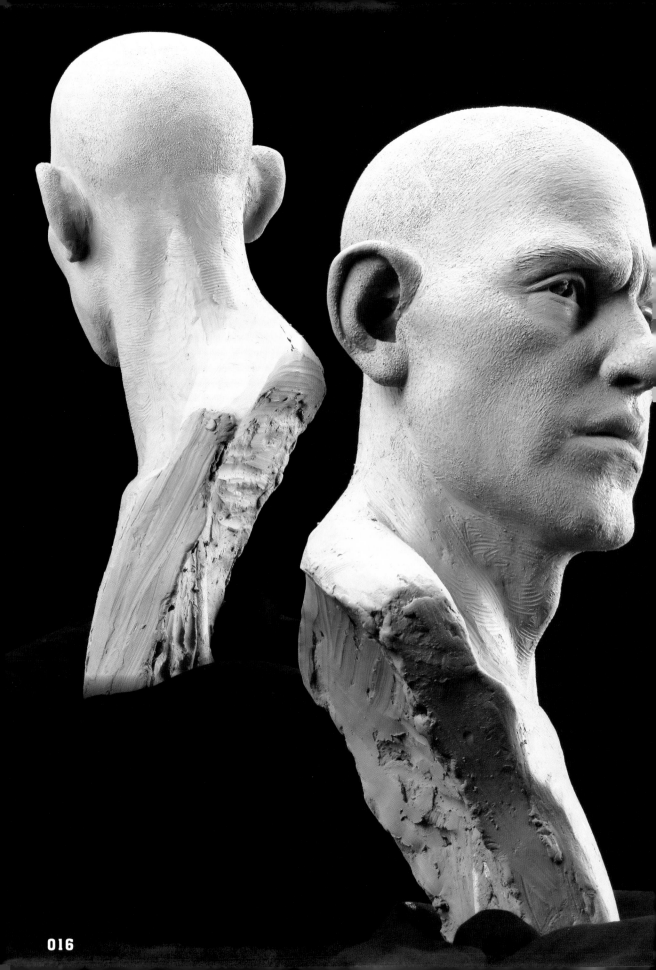

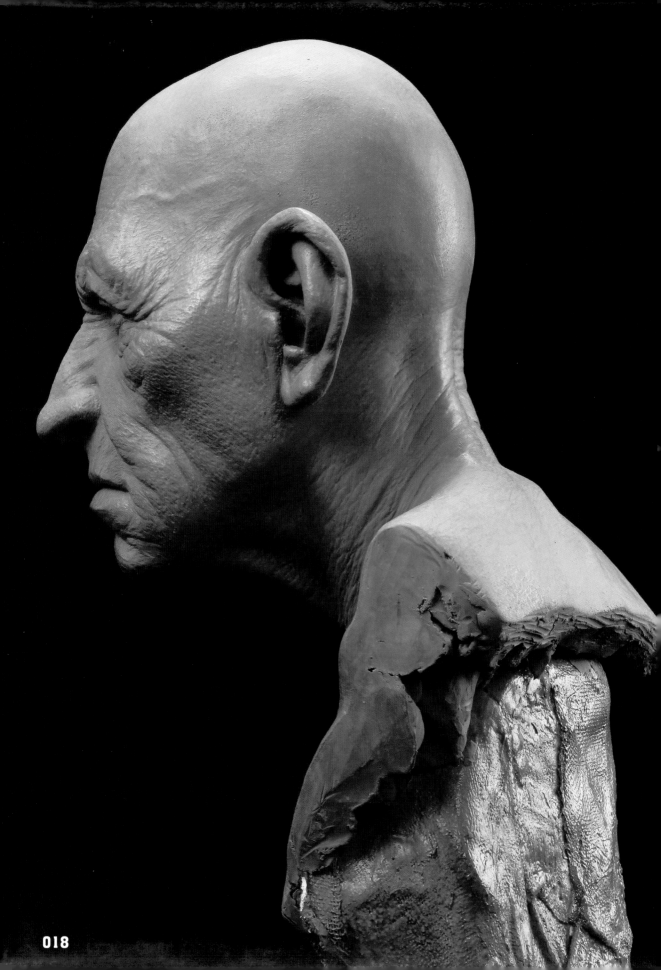

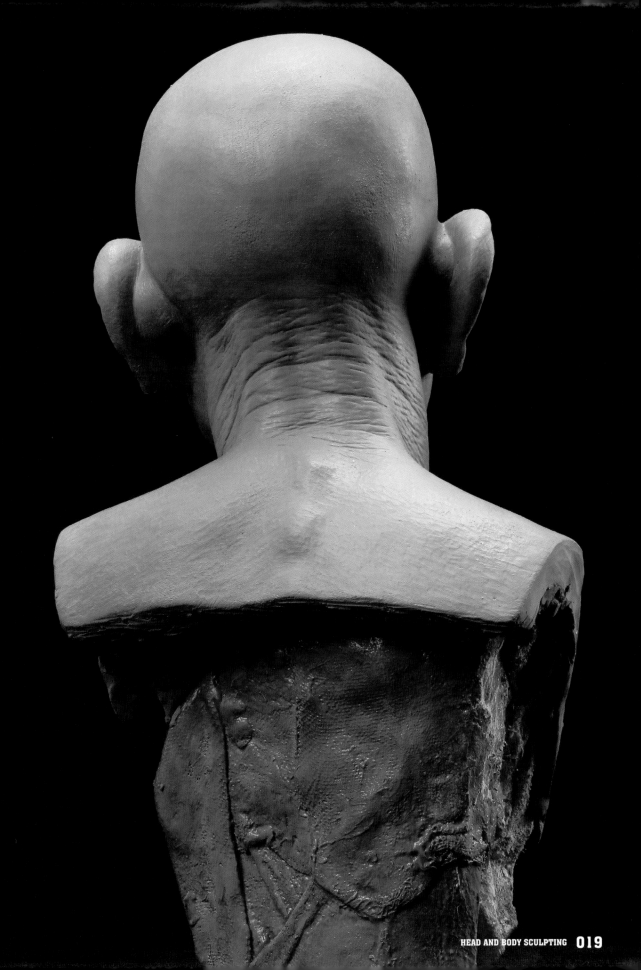

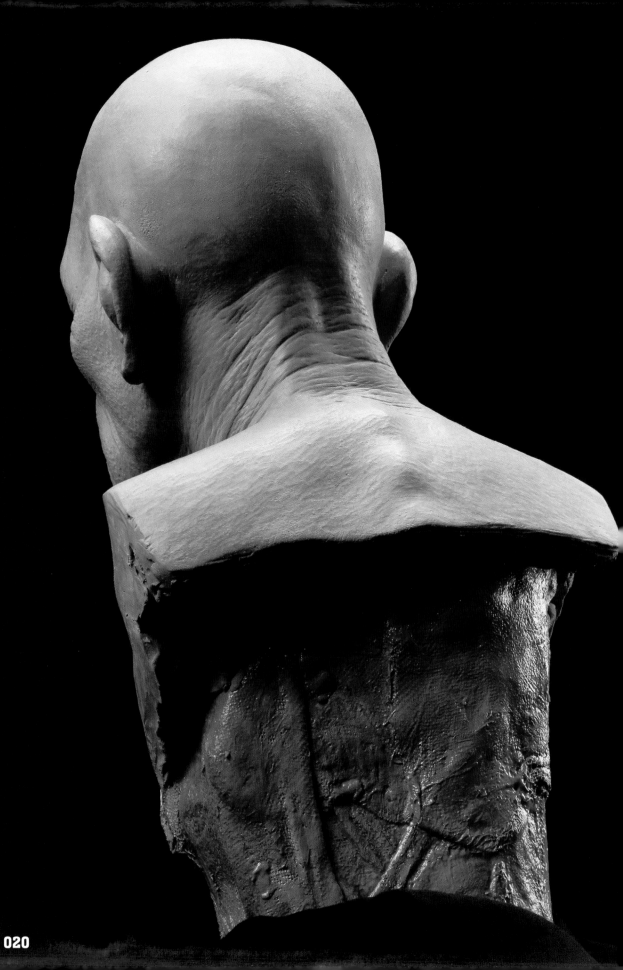

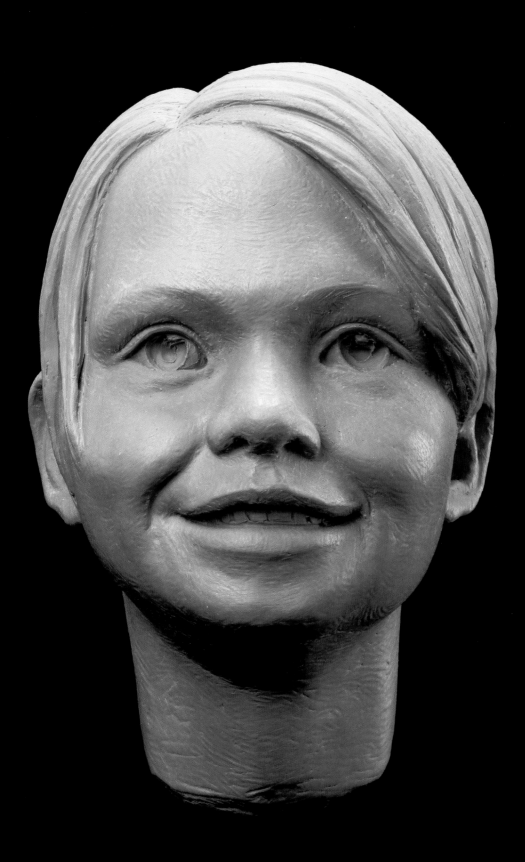

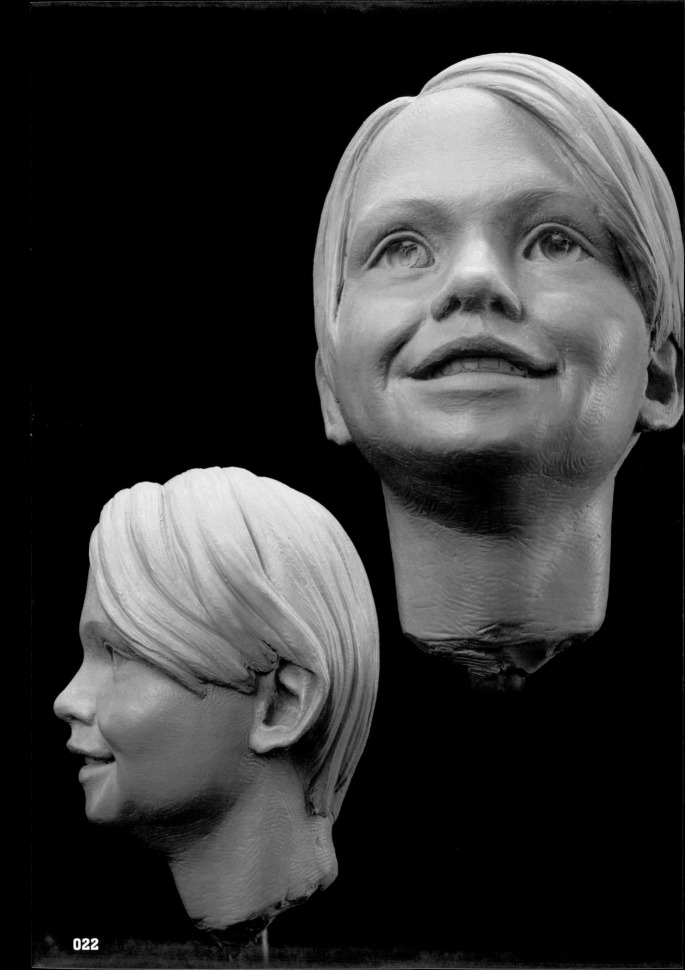

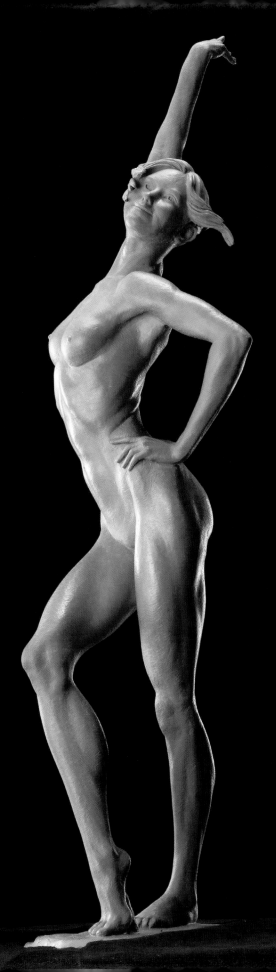

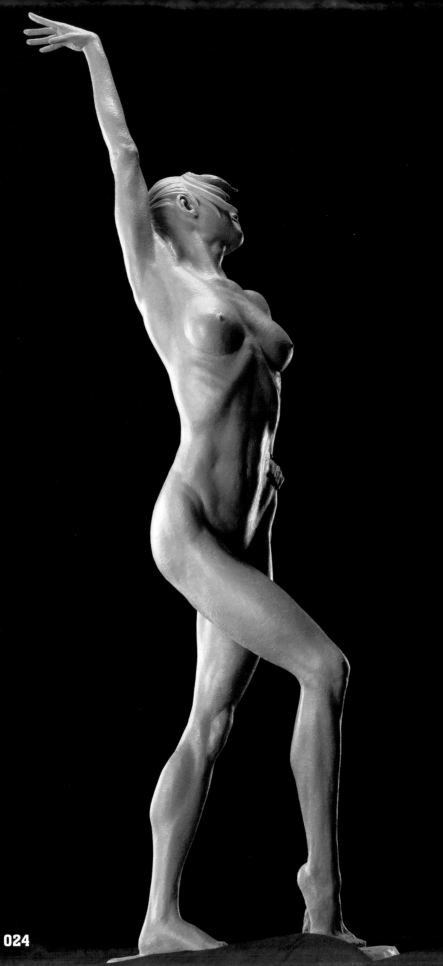

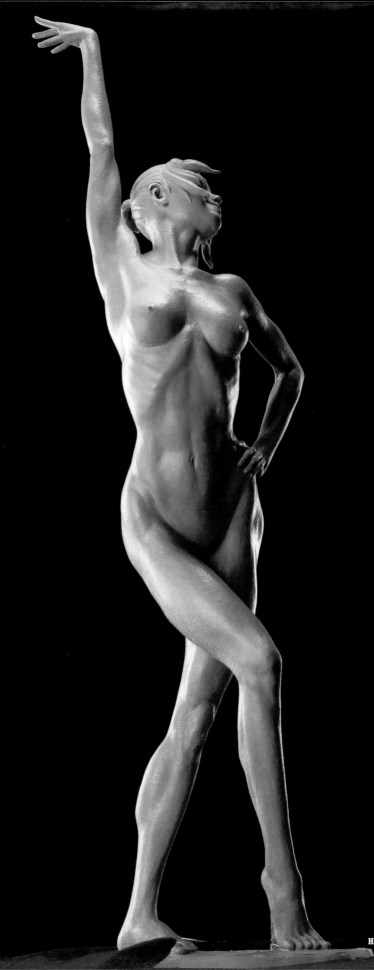

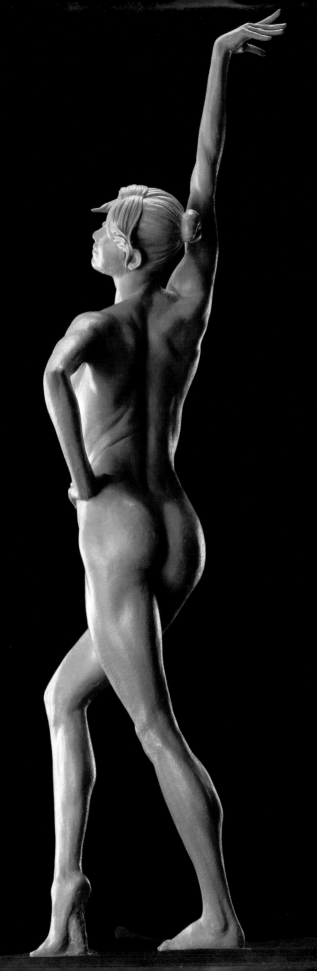

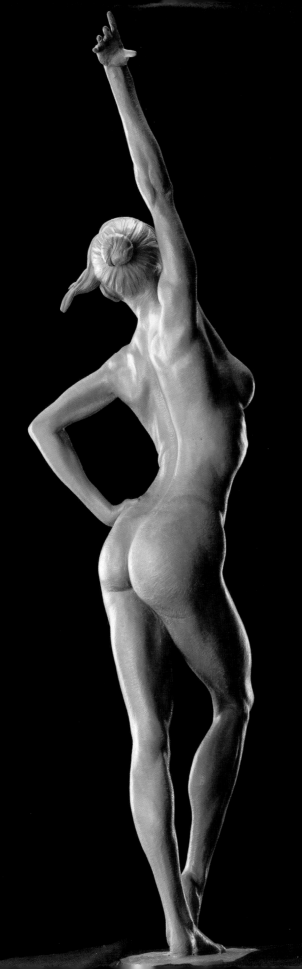

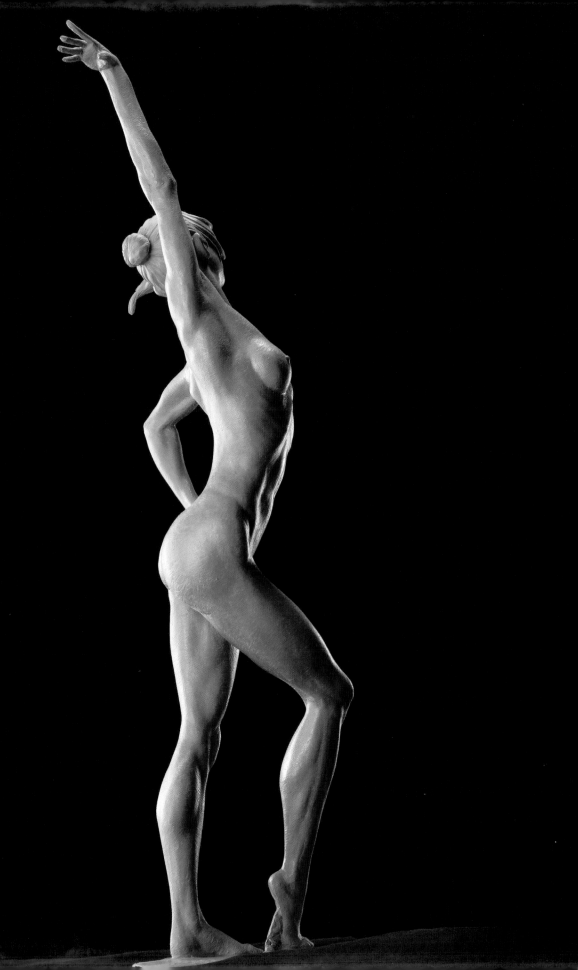

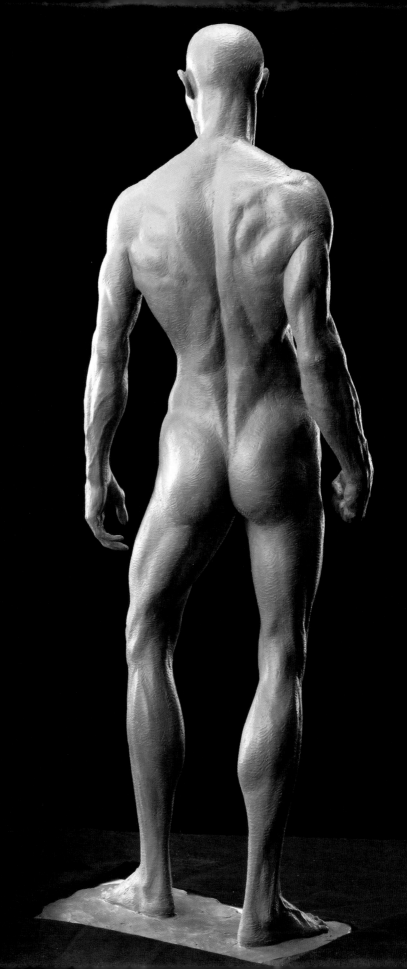

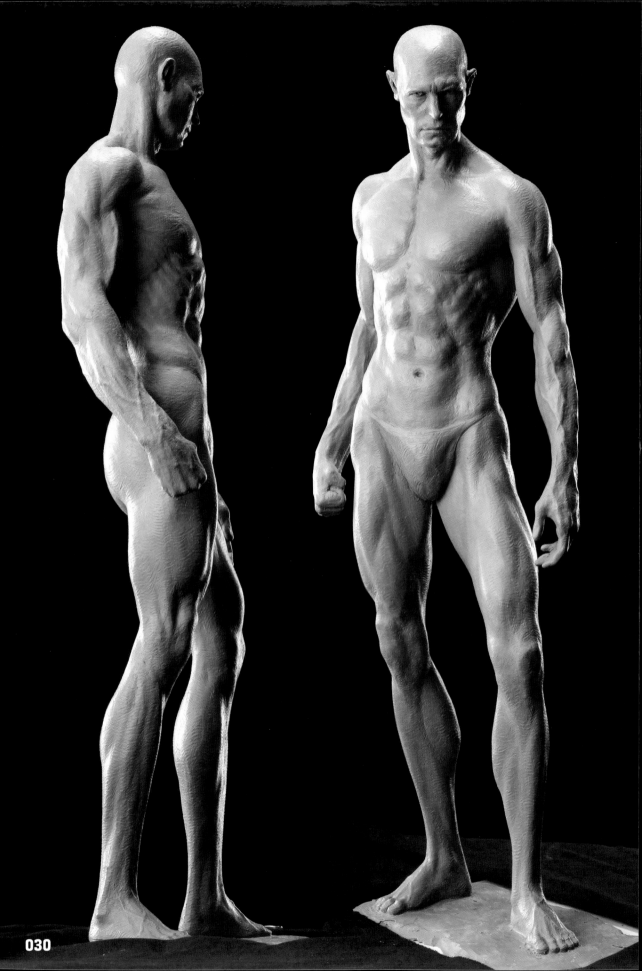

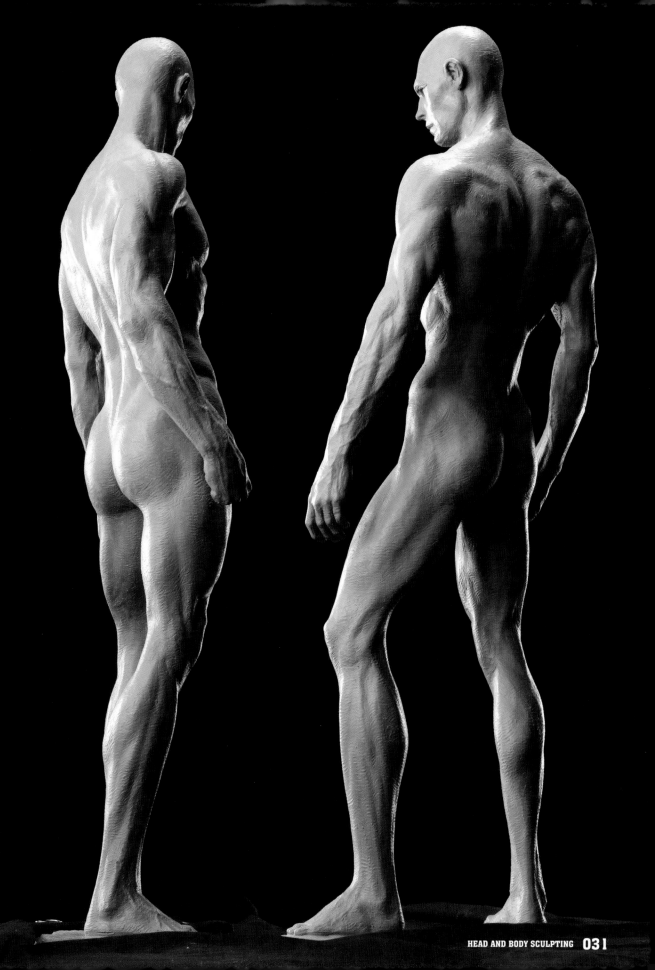

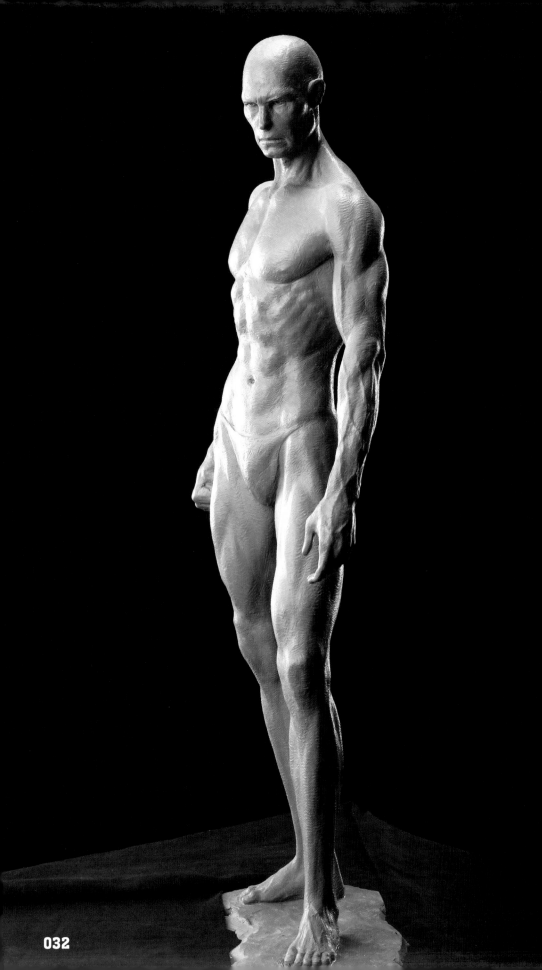

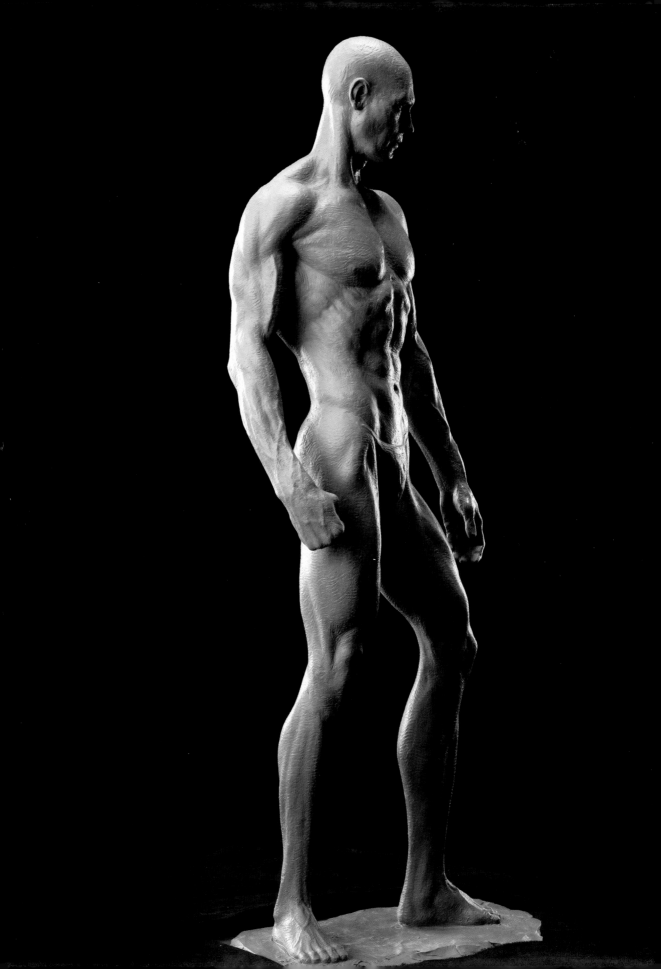

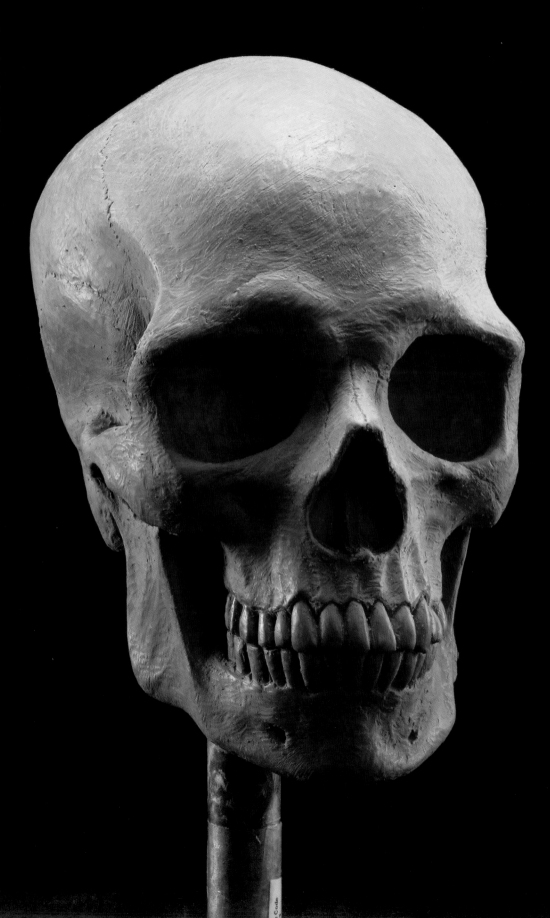

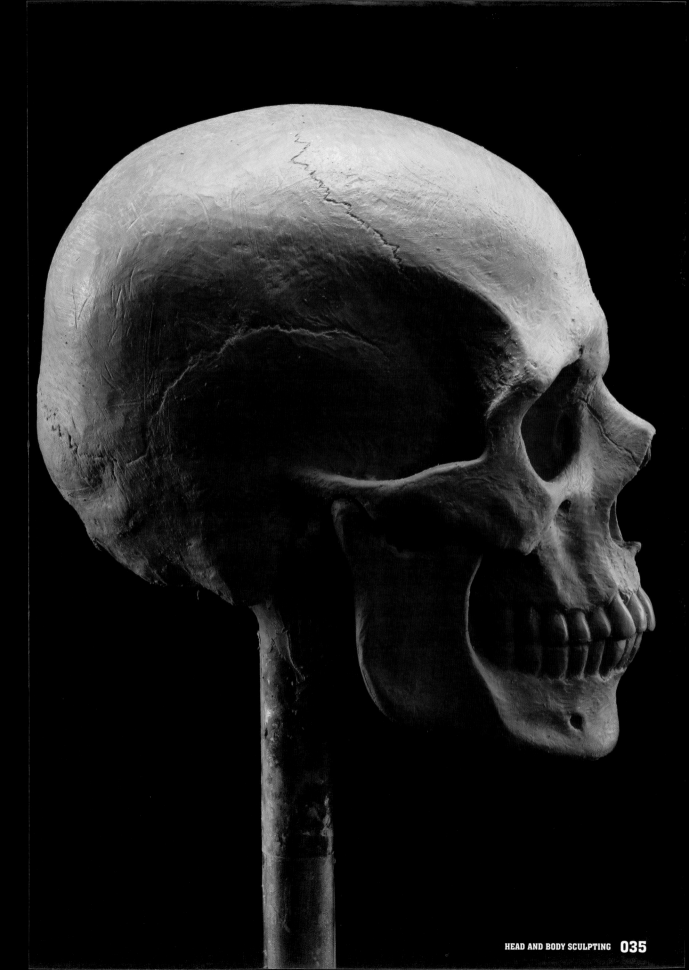

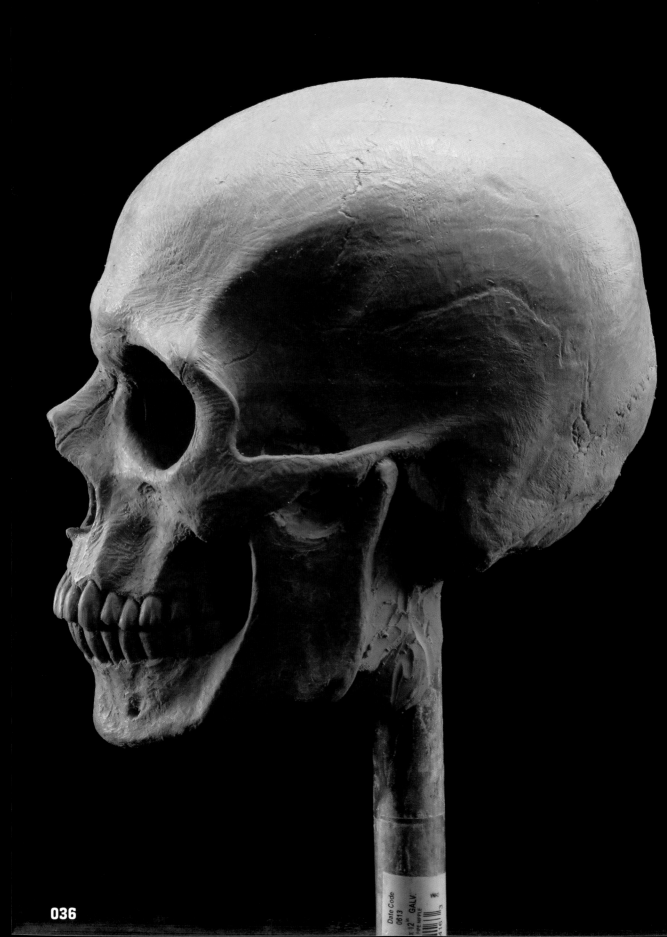

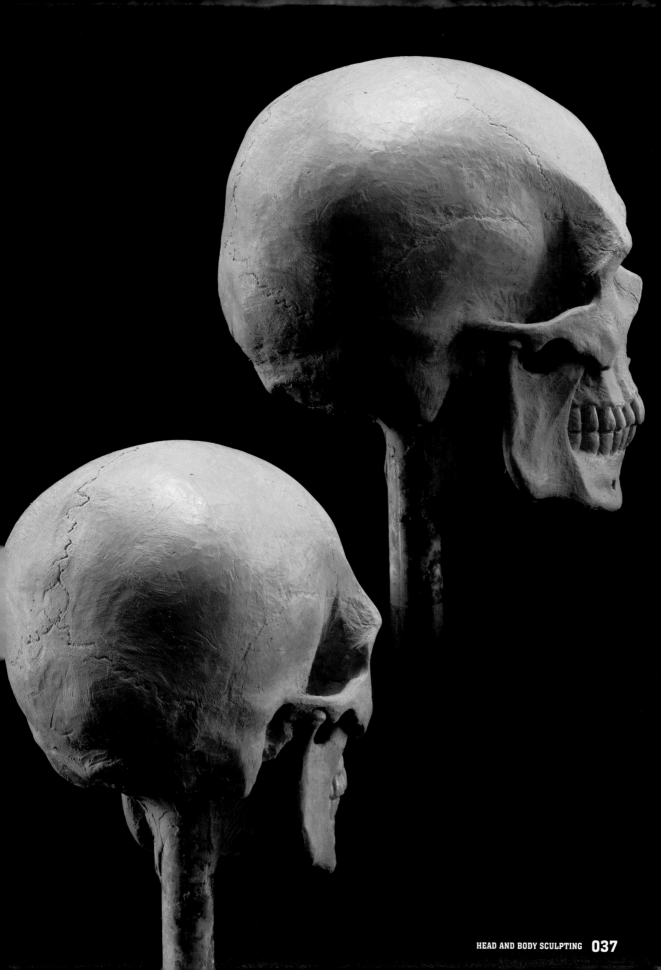

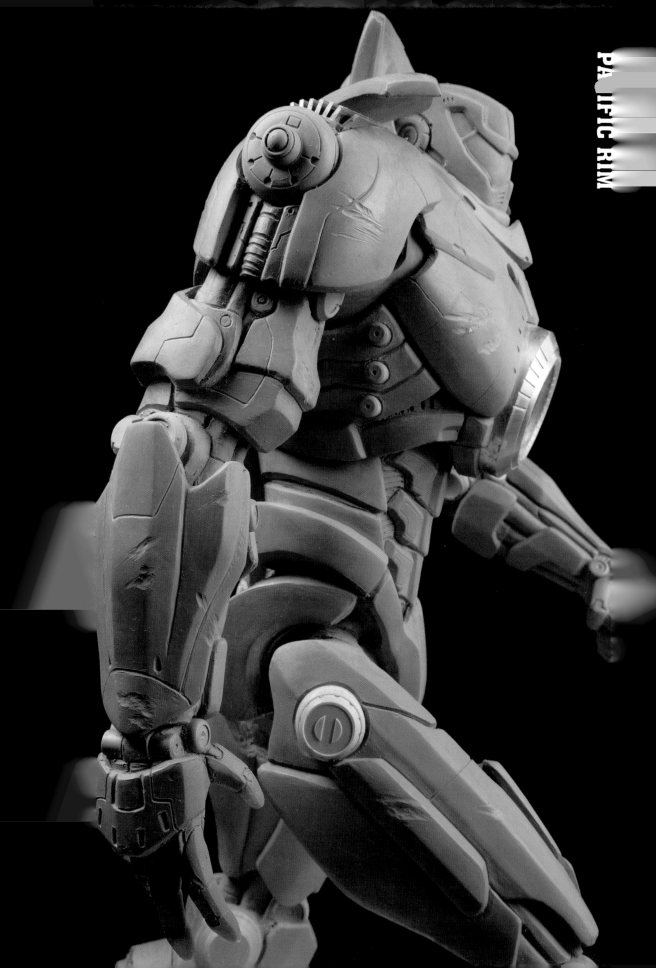

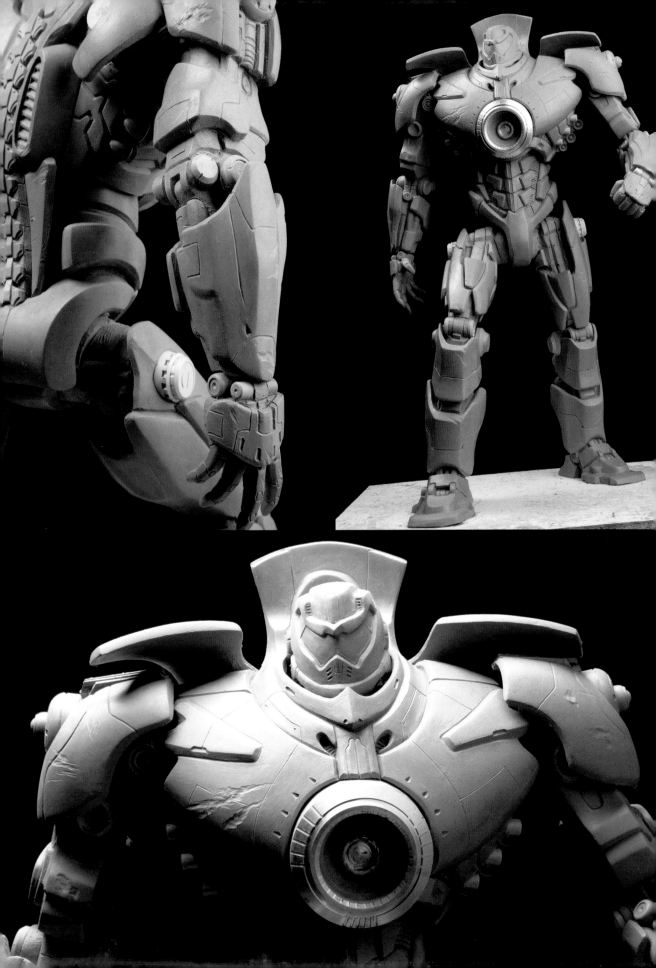

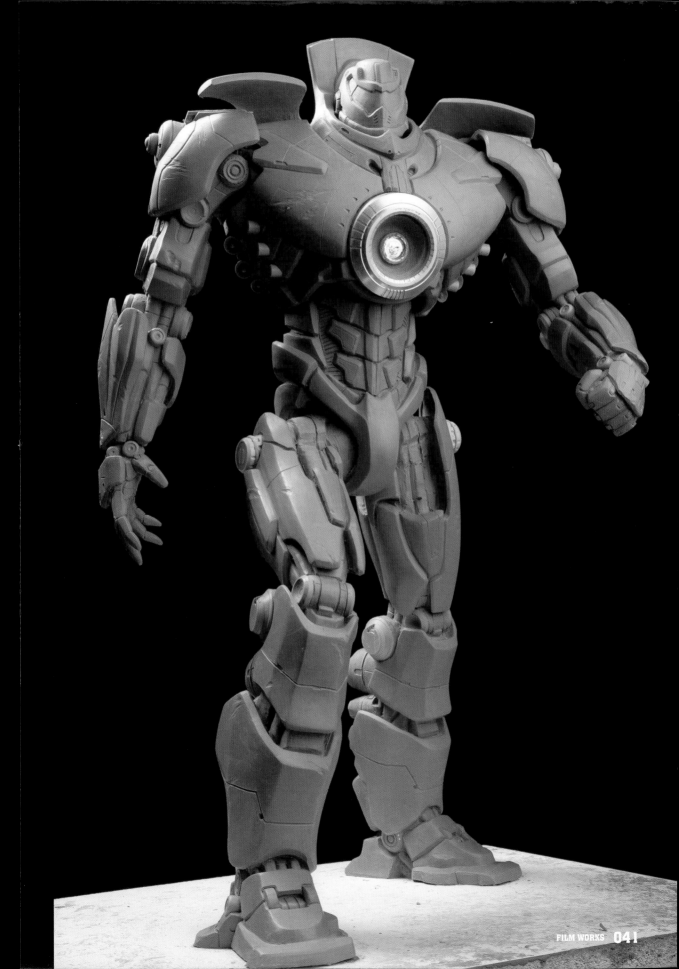

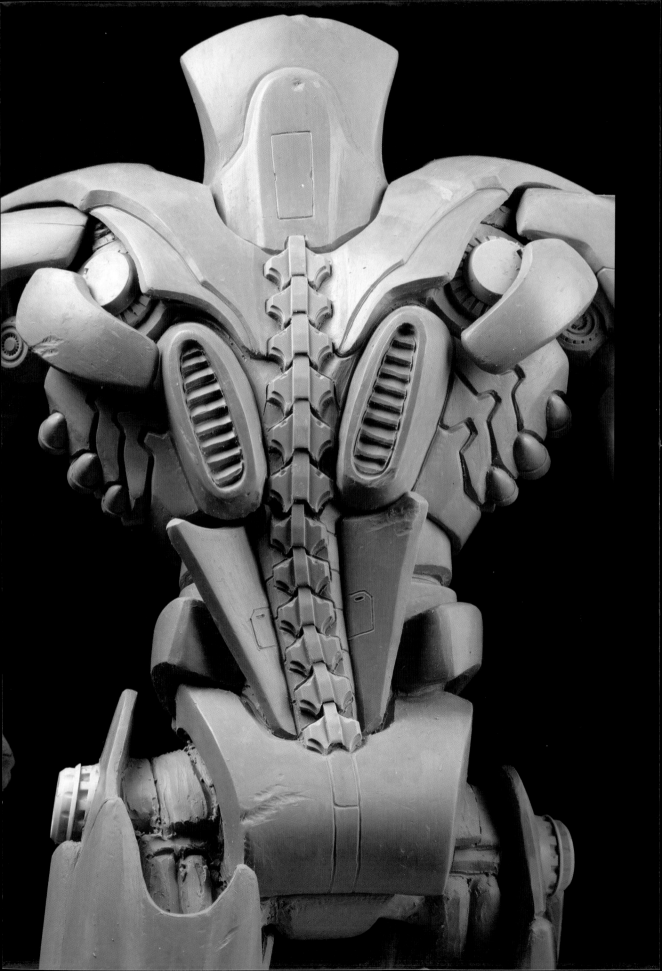

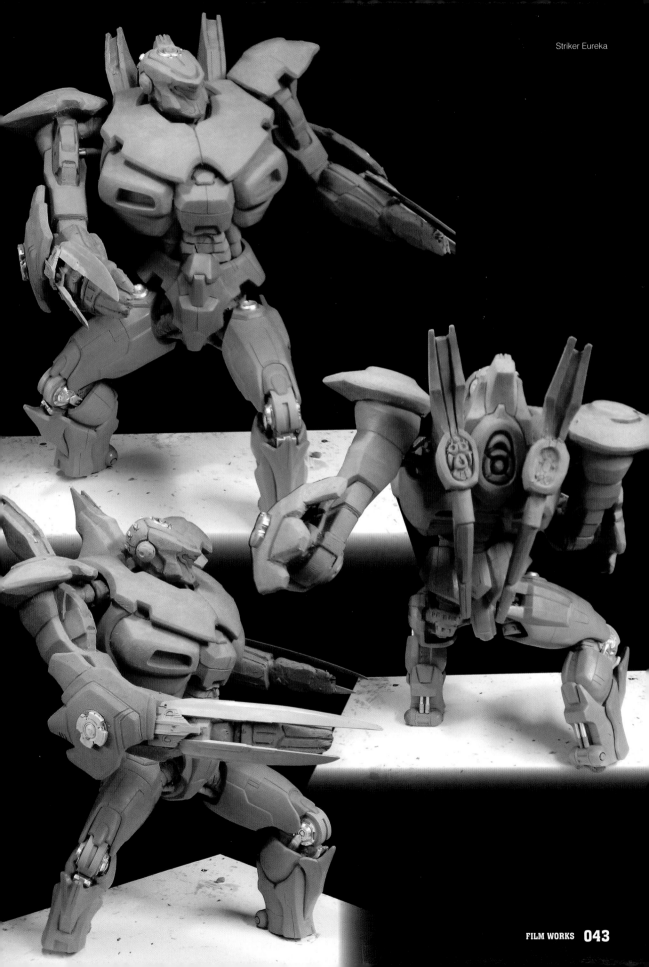

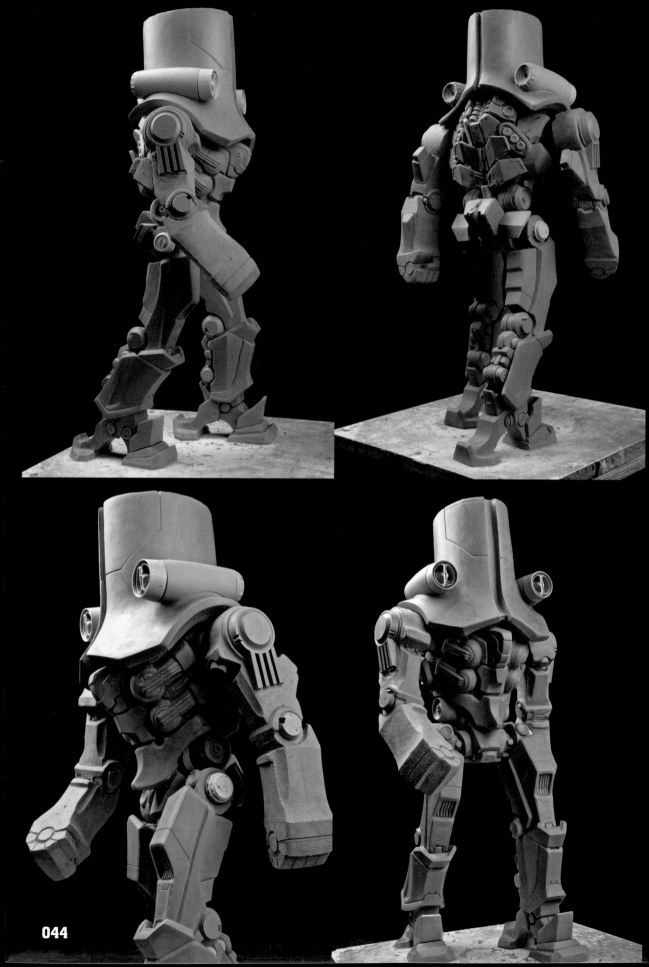

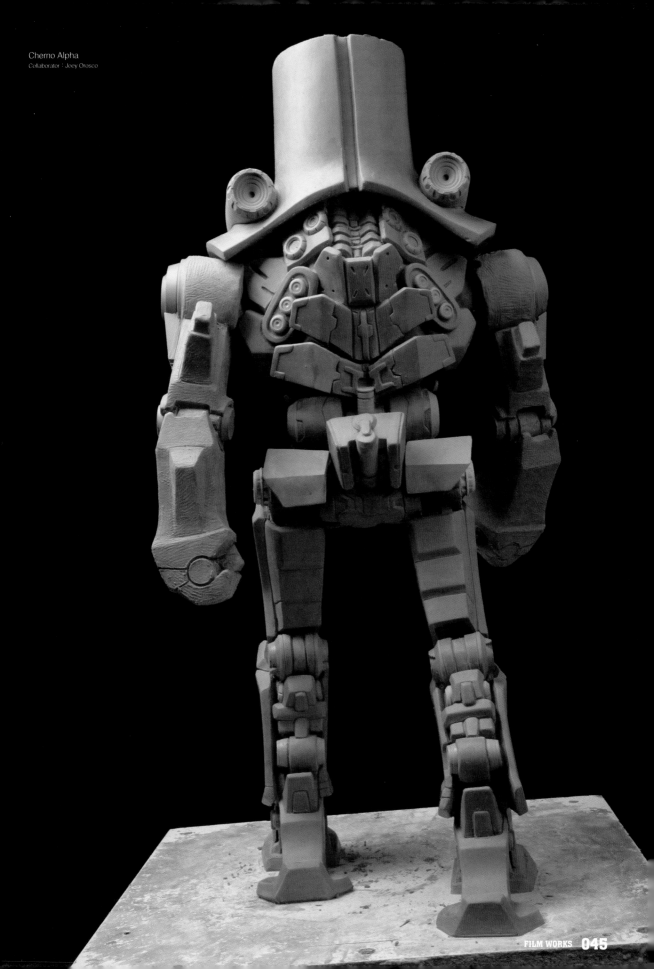

Cherno Alpha
Collaborator : Joey Orosco

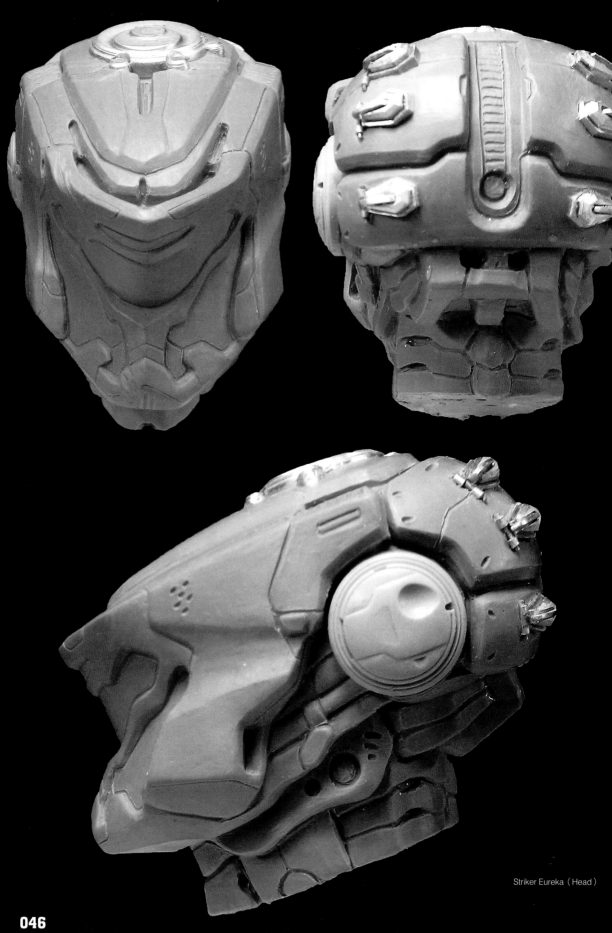

Striker Eureka（Head）

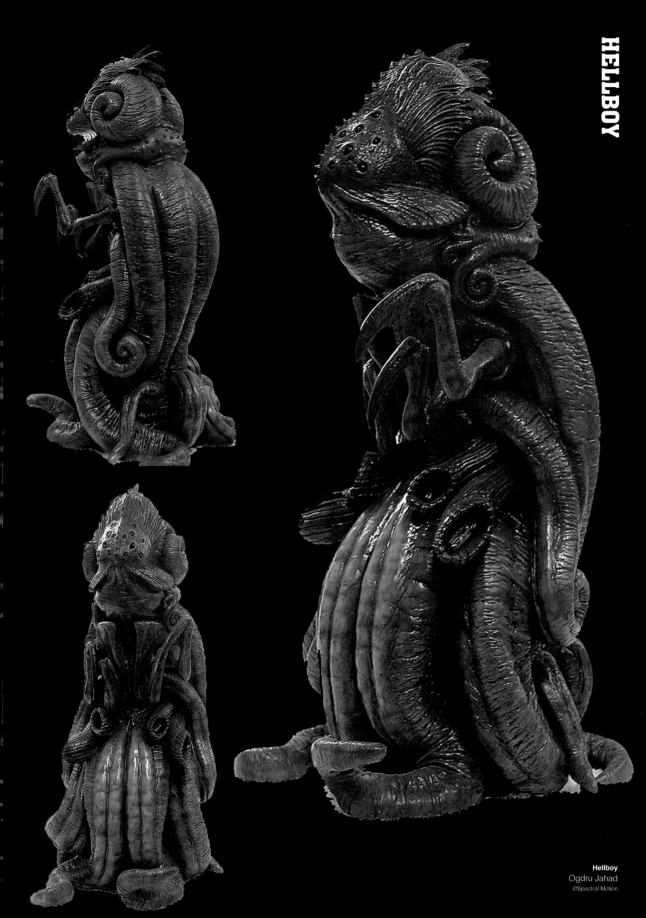

Hellboy
Ogdru Jahad
©Spectral Motion

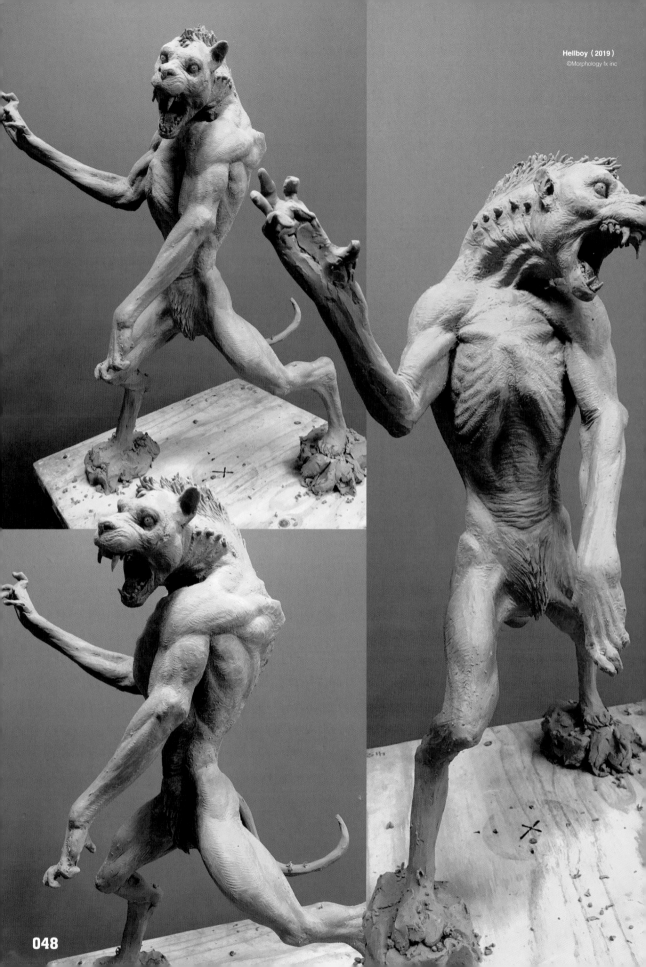

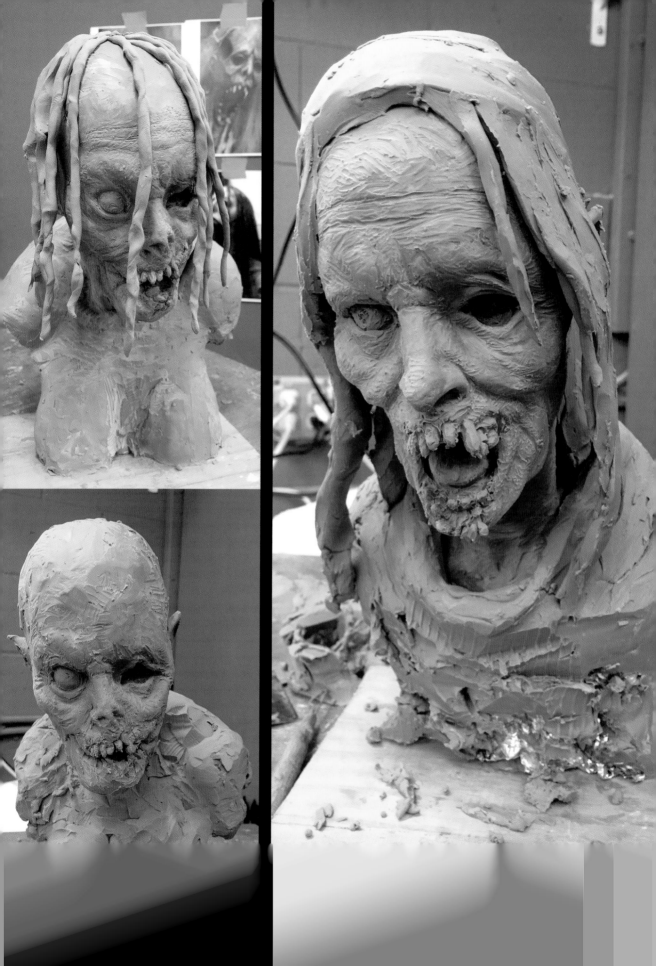

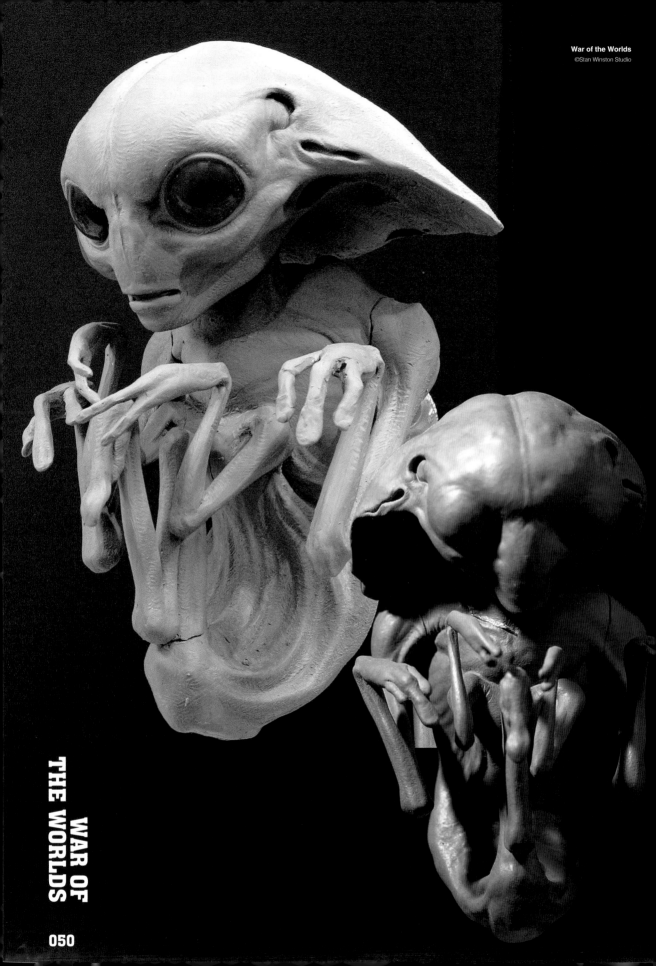

WAR OF THE WORLDS

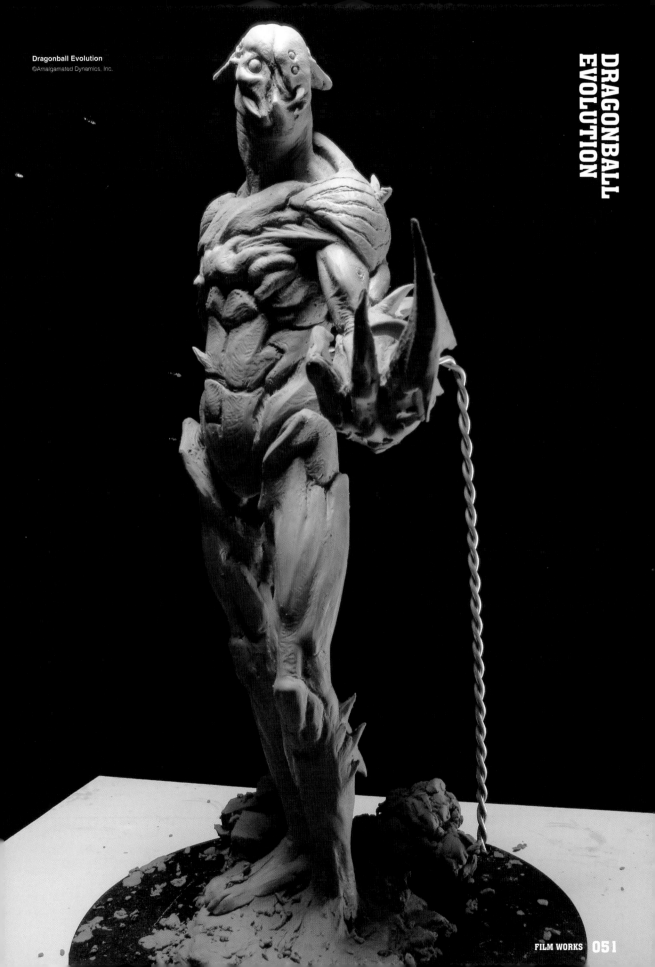

Dragonball Evolution
©Amalgamated Dynamics, Inc.

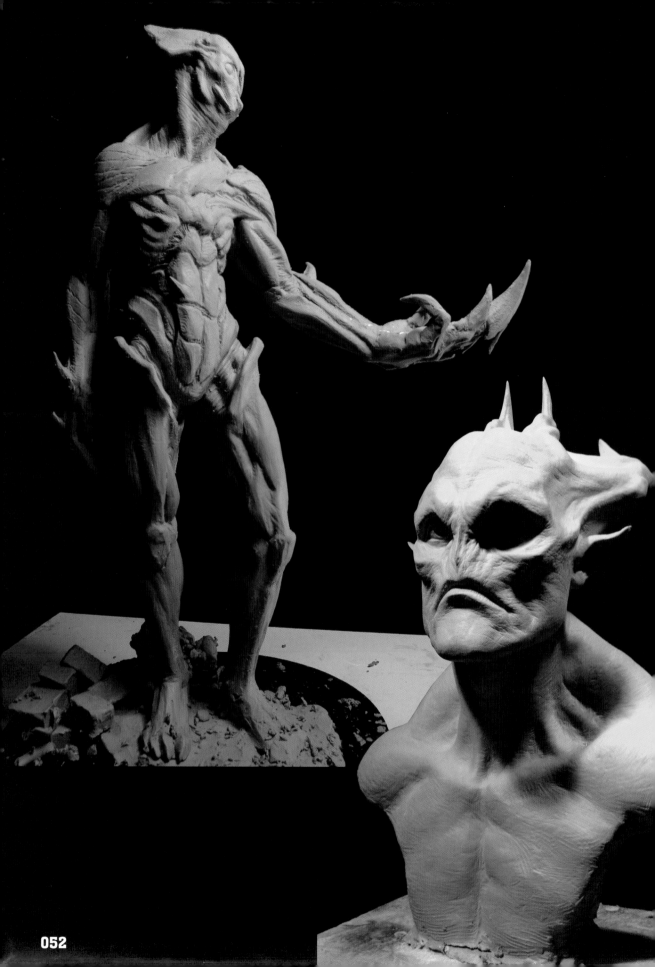

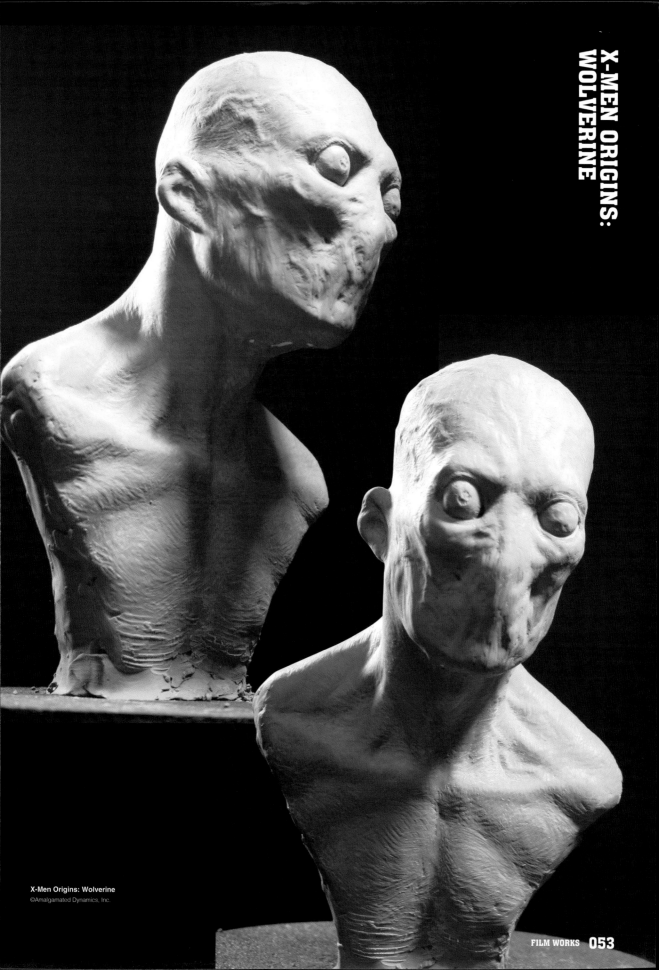

X-Men Origins: Wolverine
©Amalgamated Dynamics, Inc.

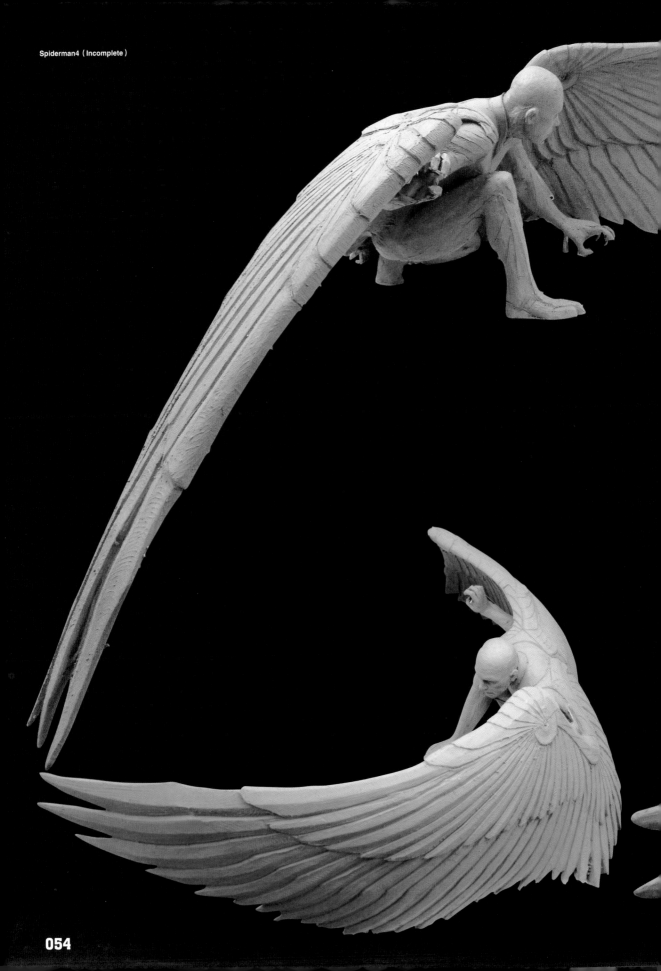

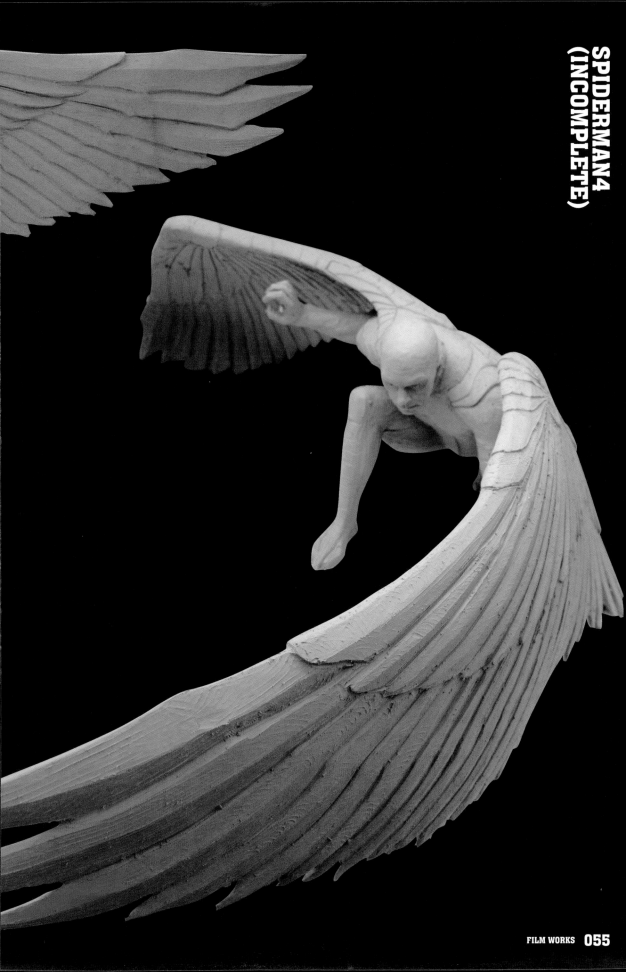

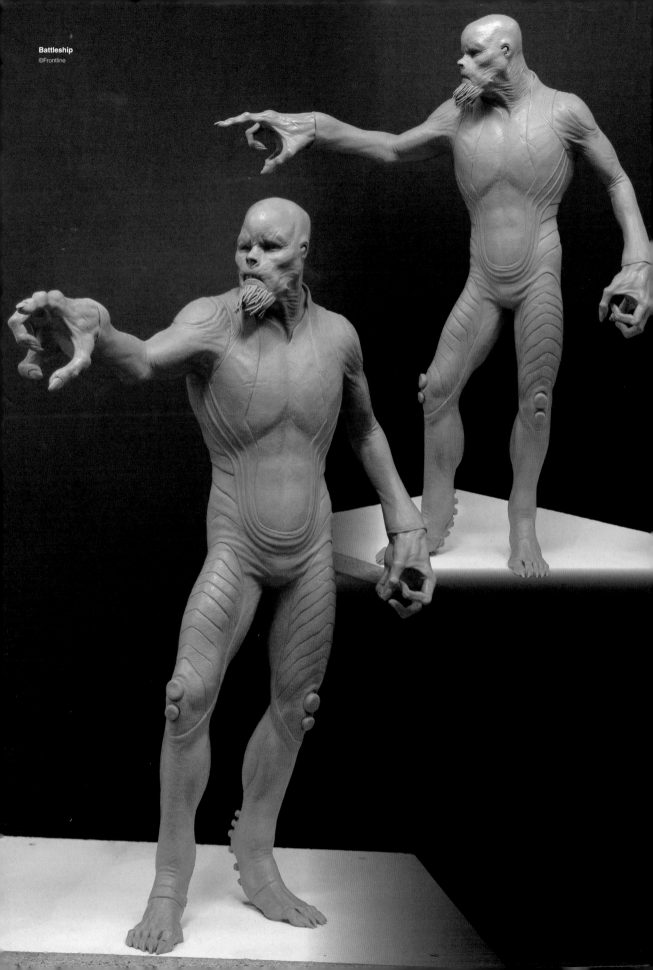

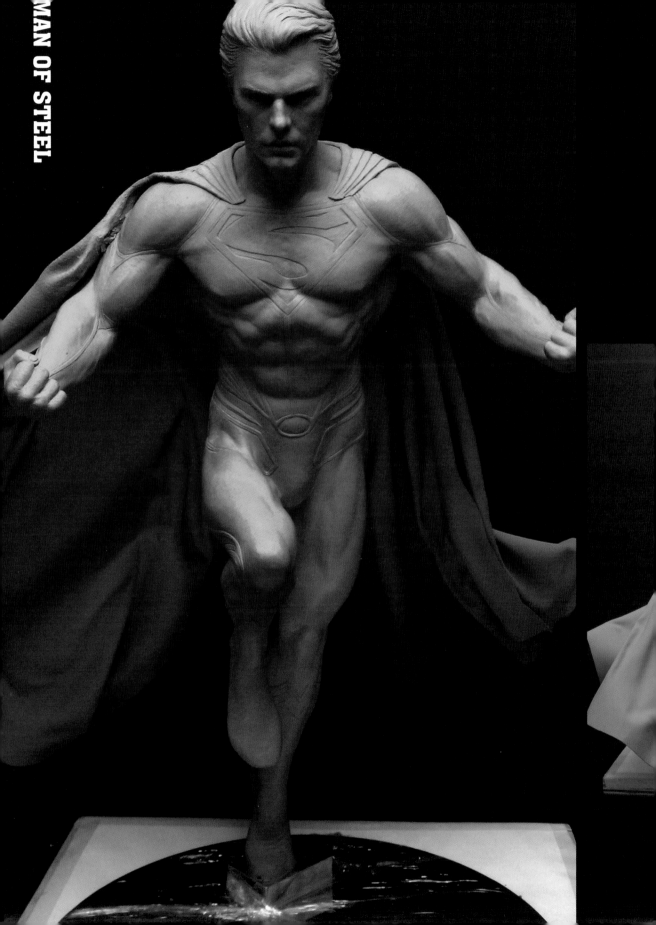

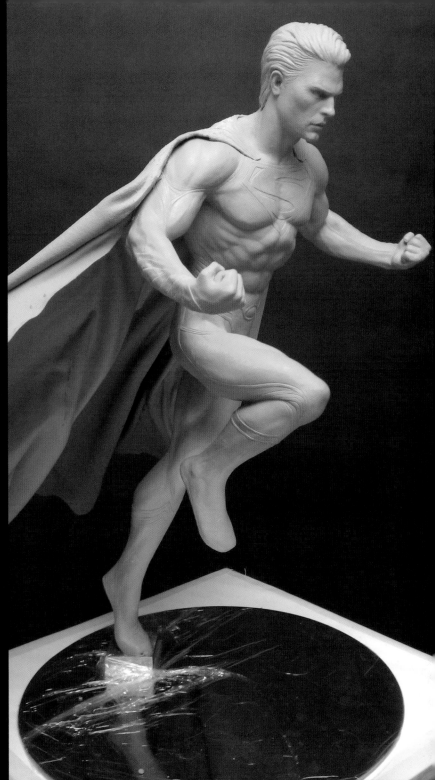

Man of Steel
©Frontline

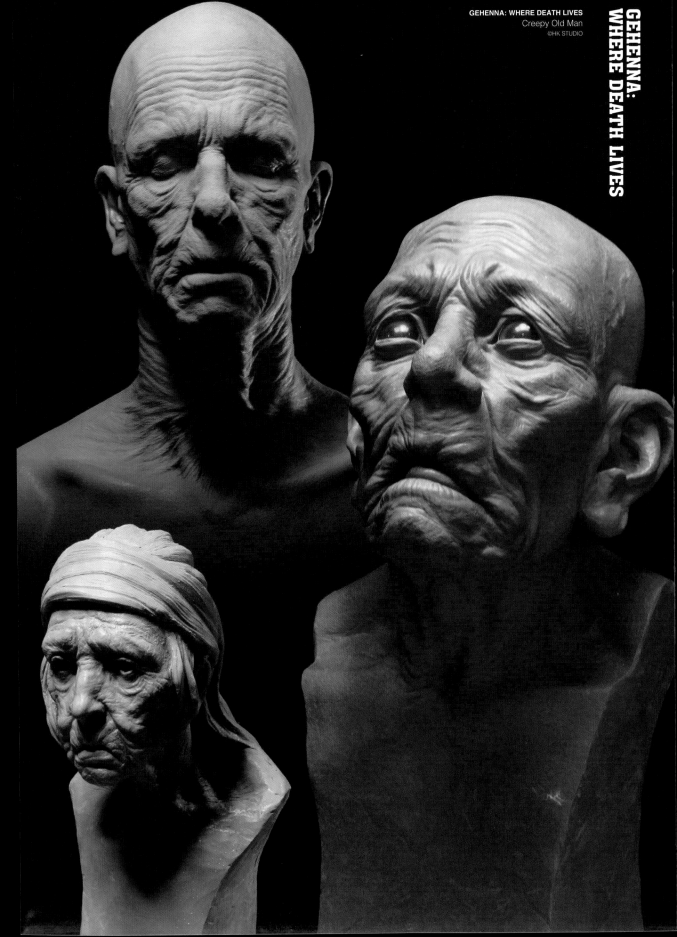

AVPR: ALIENS VS PREDATOR - REQUIEM

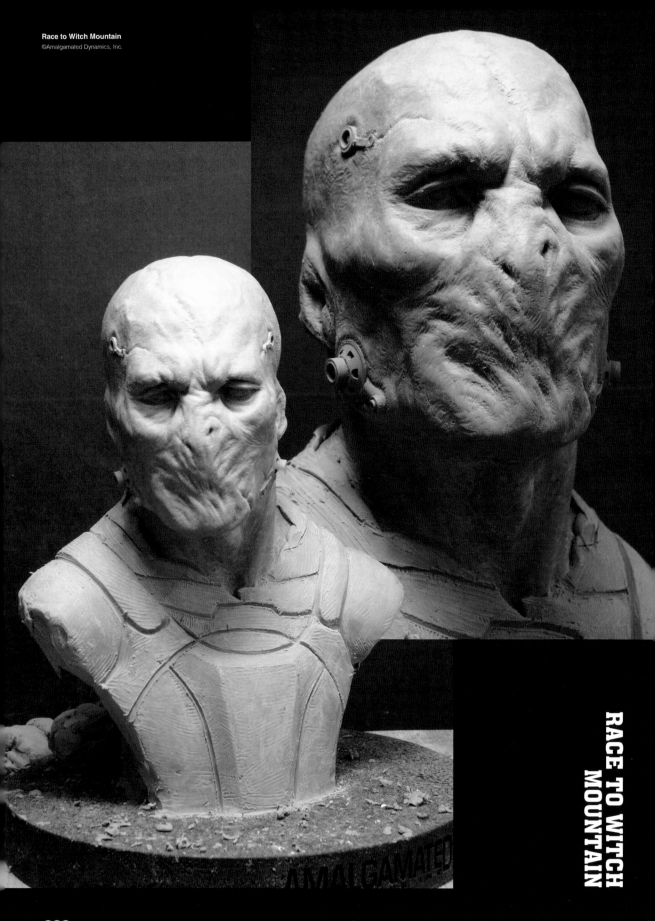

RACE TO WITCH MOUNTAIN

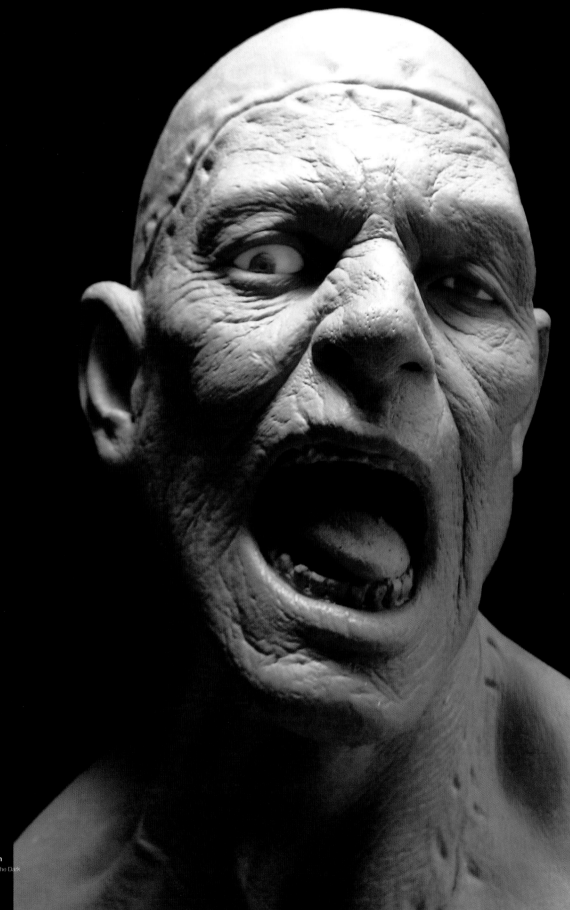

Frankenstein
©Two Hours in the Dark

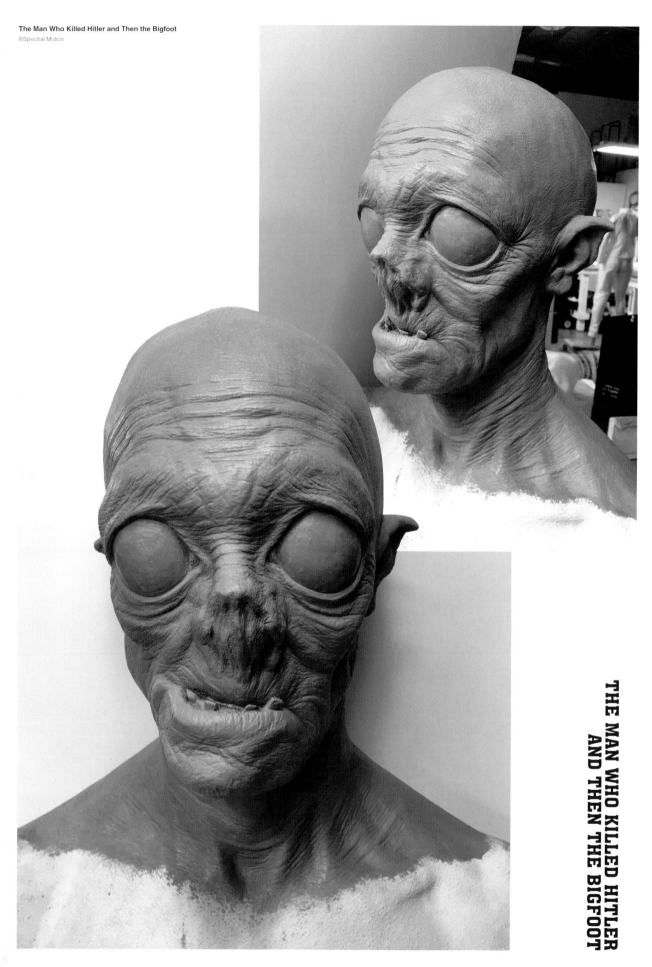

THE MAN WHO KILLED HITLER AND THEN THE BIGFOOT

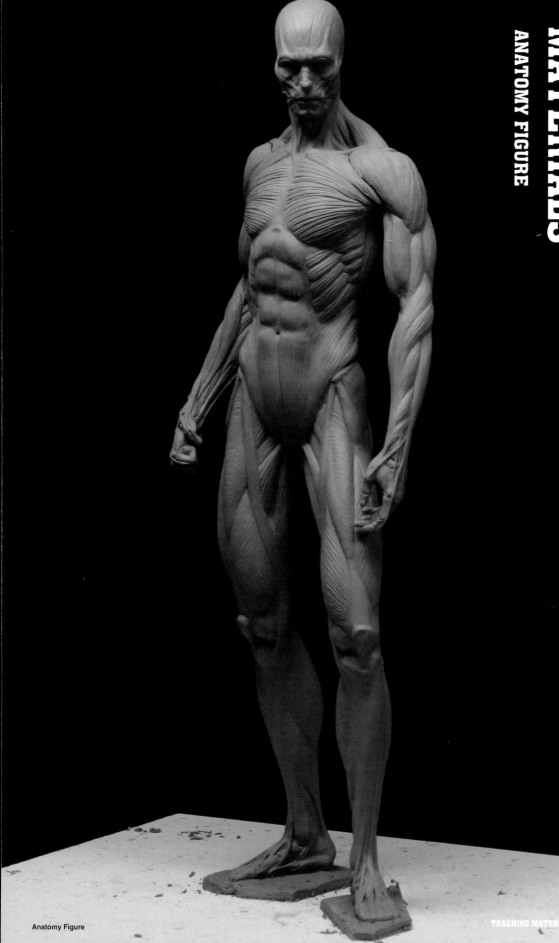

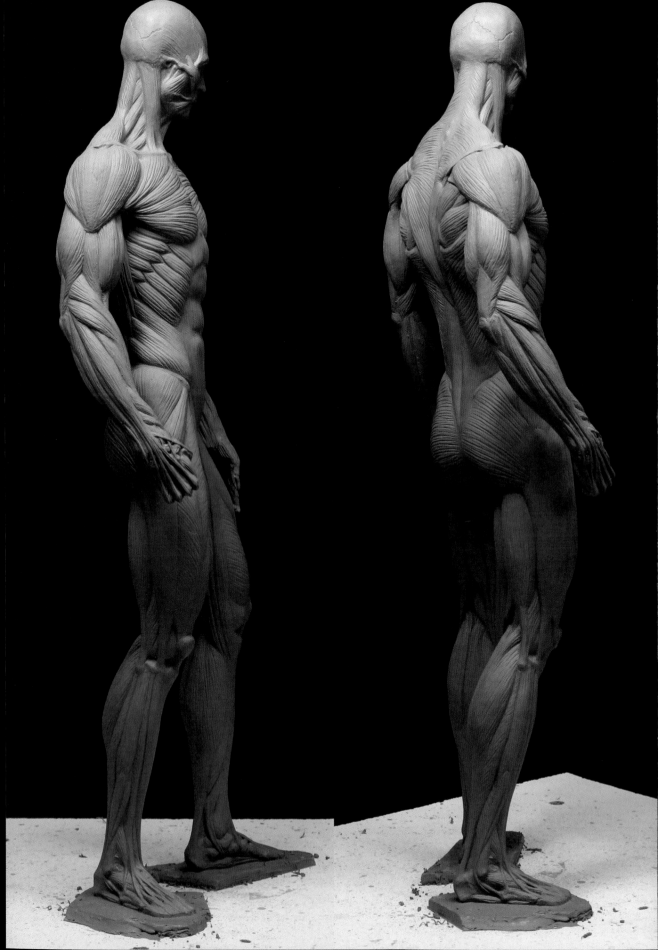

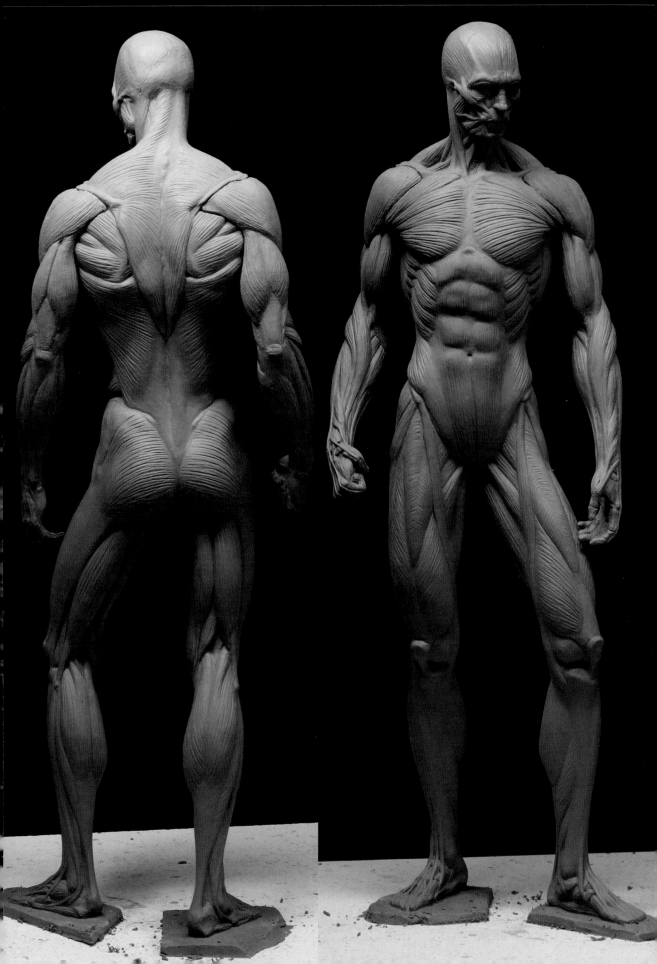

TOOLS AND MATERIALS 工具與材料

介紹雕塑造形必備的工具與材料。

雕塑時的姿勢

為了要能夠遠離雕塑造形物觀察整體的比例平衡，基本上我都會站著進行雕塑。確認整體的比例平衡沒問題後，進入細微的細部細節階段才會坐下繼續作業。此時請將雕塑台調整至雕塑造形物與眼睛同高的位置。站著作業時，有意識地將膝蓋的姿勢放軟，就能夠避免造成腰部疼痛。

還不習慣雕塑造形作業時，容易過度用力造成無謂的負擔而手臂疼痛。只要習慣之後，整個手臂就能放輕鬆，力量集中在指尖，就不會造成手臂疼痛。一邊聽著自己喜歡的音樂，一邊作業也不錯。

〔黏土〕

WED Clay（水黏土）

製作怪物造形衣之類的大型雕塑造形時使用。此種黏土的特徵是一開始非常地柔軟，適合捏塑形狀，隨著時間經過會逐漸變硬，適合雕塑細節。價格便宜，很適合大量使用。長時間放置，乾燥時有可能會讓乾角或是手臂等較細的部位發生龜裂，每次作業結束後都要蓋上塑膠布來保護作品。

NSP Medium（工業黏土）

特殊化妝・特殊雕塑造形的工作我幾乎都是使用「NSP Medium（NSP黏土）」。這種黏土以75℃左右加熱30分鐘就會變得柔軟，可以快速捏塑出形狀。常溫時會回復原本的硬度，不會因為乾燥就整個凝固，適合長時間作業。如果需要製作細微部位時，可以用吹塵器倒過來吹，使其冷卻變硬，方便細節的雕塑。

〔資料〕

製作寫實的雕塑造形物時，必須仔細地觀察實際的人物。在設計階段，常會耗費大量的時間在尋找資料上。但不只是漫無目的地大量收集資料，而是要先決定輪廓要用哪張照片、眼睛參考哪張照片，有了方向後再去收集資料比較有效率。收集資料後，放進Photoshop裡合成、變形來進行雕塑造形設計。如果需要按照設計圖如實製作的話，那就將設計圖依照原尺寸大小列印出來後，一邊量尺寸，一邊進行雕塑造形作業。

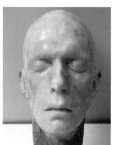 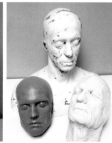

〔面模（從真人臉部翻模下來的石膏像）〕

面模是用海藻膠（翻模材料）將臉部翻模後，再用石膏灌模製成。面模可以重現皮膚的細節，觀察面模可以得到許多臉部的資訊。既然要製作立體物件，最重要的就是先要理解立體物件本身。

〔烤箱〕

加熱NSP黏土時使用。建議將溫度設定於75℃左右。

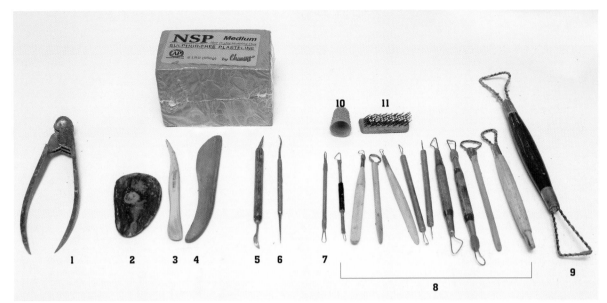

1.**彎腳規** 用來量測大小、左右對稱及確認均衡比例的工具。

2.3.4.**木製刮刀** 用來雕塑出立體的面塊。

5.6.**金屬刮棒** 5是用來刻劃明顯的皺紋之類；6是用來雕塑手指無法伸入的細節部分。

7.**自製細部修飾工具** 刻劃細小皺紋或呈現表面質感時使用。

8.**修坯刀（小）** 用來刮除或切削黏土。

9.**修坯刀（大）** 修整較大形狀時使用。

10.**指套** 用來撫平黏土表面使其光滑。

11.**梳子（部分）** 可以撫平黏土同時呈現出表面質感。

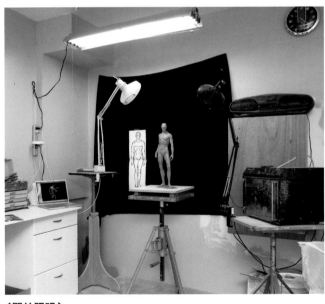

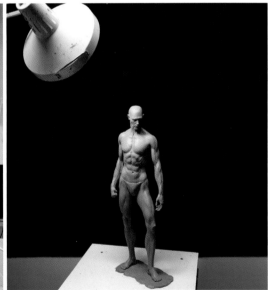

〔關於照明〕

要能看見光影方可正確認知立體物件的形狀。
如果只是漫無目的在整體物件上打光，將無法
看清楚正確的形狀。請試著從各個不同角度打
光，藉由影子來判斷其形狀吧。根據作業的部
位，我們可以只給單側光源，也可由兩側打
光，但一側強、一側弱等等，嘗試看看最佳的
照明方式。

這是我作業用的照明燈。白熾燈與螢光燈兩者都會使用。
我使用的是美國 Relius Solutions Grandrich 公司的「All-
Steel Incandescent/Fluorescent Combo Lamp」。
這兩種產品都是一盞燈就有白熾燈、螢光燈、白熾＋螢光燈
3 種照明模式，可以視需要切換。

東方人與西方人的臉部較大差異之處，首先是從正面觀察時的寬度。由頭蓋骨的形狀可以清楚看出，西方人的頭蓋骨較窄，東方人的頭蓋骨較寬。從側面觀察，可以看得出兩者更明顯的差異。首先是眼窩的深度。西方人的眼窩壓倒性地極深，因此顴骨的位置也比較深。東方人的顴骨則相當凸出於前方。比較由鼻子到下顎前端的位置，西方人鼻子到口部的距離較短，東方人則較長而且牙齒也較凸出。由於整體的形狀和骨骼都不相同，因此請將東西方的臉部視為兩種不同的生物來製作比較好。

※頭蓋骨的插圖是東方人男性，照片則是東方人女性。

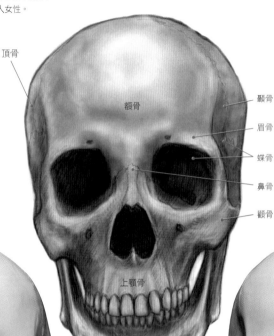

頂骨

額骨

顳骨

眉骨

蝶骨

鼻骨

顴骨

上顎骨

下顎骨

Mongoroid

東方人（蒙古人種）
頭頂部平坦寬廣。顴骨較高且兩眼間距較寬，鼻骨的根基較淺。

Caucasoid

西方人（高加索人種）
臉部和頭形的寬幅較窄且上下較長。兩眼間距較窄，鼻骨的根基較深。

鍛鍊空間認知的能力

雕塑造形臉部時，問題大多在於過度重視眼睛、鼻子和嘴巴的製作。雖然這樣的製作方法聽起來理所當然沒有什麼好奇怪，但卻沒想到這其實構成了製作立體塑像時的巨大妨礙。

請先看一下左邊的插圖。

除了眼睛、鼻子、嘴巴之外，輪廓也很鮮明，看起來具備了構成臉部所必要的一切條件吧。然而，如果只憑藉這樣程度的知識，要想製作成立體，一定會卡關而無法順利完成。

這是因為即使能夠製作出眼睛、鼻子和嘴巴，如果無法掌握這些臉部五官在空間中的位置關係，就無法正確的呈現出臉頰、下顎及額頭的形狀。

要想製作立體塑像，就必須先以立體的觀點去理解空間關係，否則便無法順利製作。請各位切記。

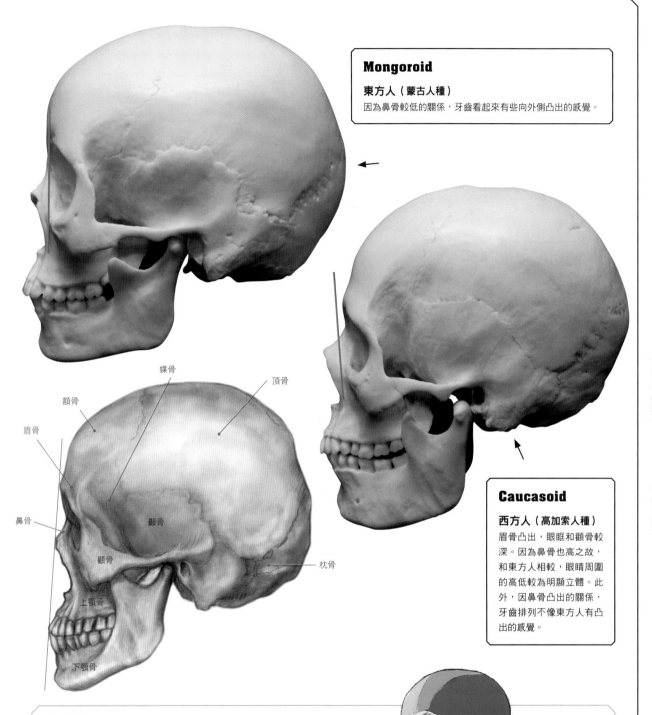

Mongoroid

東方人（蒙古人種）
因為鼻骨較低的關係，牙齒看起來有些向外側凸出的感覺。

蝶骨

額骨

頂骨

眉骨

鼻骨

顳骨

顴骨

枕骨

上顎骨

下顎骨

Caucasoid

西方人（高加索人種）
眉骨凸出，眼眶和顴骨較深。因為鼻骨也高之故，和東方人相較，眼睛周圍的高低較為明顯立體。此外，因鼻骨凸出的關係，牙齒排列不像東方人有凸出的感覺。

臉部的構造

這是將臉部的構造簡易呈現的立體圖。請各位牢記這個立體的構造比起眼睛、鼻子、嘴巴更加重要。

我自己不管在製作何種臉部的雕塑造形時，都是以這張立體圖作為基準。

世界上雖然有各式各樣不同的臉部，基本上都能像這樣進行簡易的歸納。

不同人種的臉部各塊面的角度與深度雖會有所不同，但幾乎都出不了這張立體圖的範圍。

眼睛、鼻子、嘴巴都存在於這個立體之中，若無視於此，就算製作出來也只會像是平面的漫畫圖。只要好好掌握這個立體構造，就算眼睛、鼻子、嘴巴沒有製作得很明確，一樣可以呈現出臉部的感覺。接下來的頁面，將以此立體構造為主進行解說。

要想理解立體構造，如果不實際動手製作立體塑像，就無法獲得真正的理解。因此不要只是用眼睛看過，也請試著動手製作。我保證可以確實提升對於立體構造的理解度。

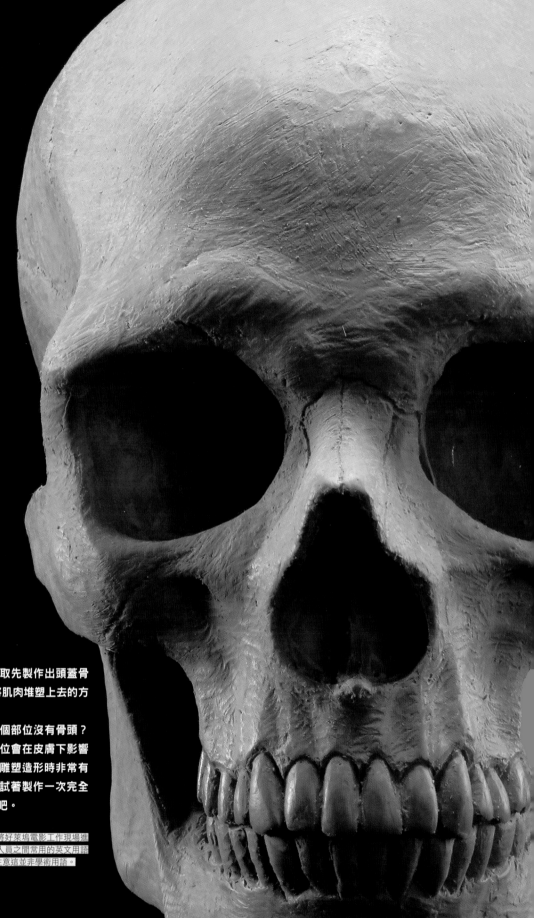

我平常並不會採取先製作出頭蓋骨
（Skull），再將肌肉堆塑上去的方
式製作雕塑。

不過，頭部的哪個部位沒有骨頭？
頭蓋骨的哪個部位會在皮膚下影響
形狀？是在製作雕塑造形時非常有
必要的知識。請試著製作一次完全
寫實的雕塑造形吧。

解說的過程中，作者將好萊塢電影工作現場進
行雕塑造形時，工作人員之間常用的英文用語
也一併標記出來。請注意這並非學術用語。

01 臉部與頭部的比例

人類的頭部可以區分為臉部的部分以及頭部的部分。下顎（Jaw）骨的尾端之前的部分稱為臉部，其後的部分則稱為頭部。

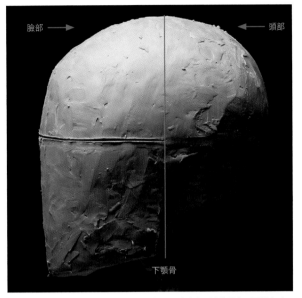

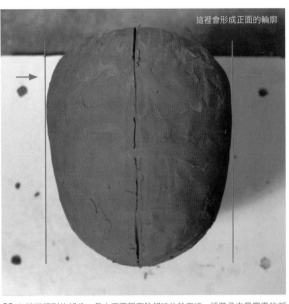

這裡會形成正面的輪廓

01 由上方俯瞰時，頭蓋骨最寬的部分位在頭部的後方。這就是由正面觀察時，形成頭部輪廓的部分。

02 紅線碰觸到的部分，是由正面觀察臉部時的輪廓線。頭蓋骨中最寬廣的部分大約就在箭頭所指之處。我們要知道由正面看到的臉部輪廓線條，其實是位在頭部相當後方的位置。

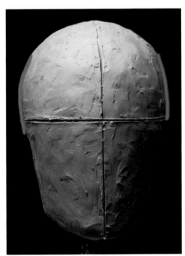

03 紅線標記的部份就是**02**的箭頭部分。
由於頭部會由額頭開始朝向後方兩側擴張，請記住當我們在平面繪畫的時候，輪廓線的部分其實是位於相當後方的位置。

02 頭蓋骨的雕塑造形

接下來就讓我們參考實際的骨骼形狀，複製一個頭蓋骨吧。製作時間約需 8 個小時。不要拖拖拉拉的，一口氣完成製作吧！

01 底座。黃銅的管材以螺絲固定在板子上，前端裝上 T 型連接管，再用鋁箔紙包覆起來。尺寸大約是疊球大小即可。如果沒有管材的話，以木材製作底座也可以。

02 將NSP Medium黏土撕成小塊，以拇指薄薄地按壓一層黏土在底座上。

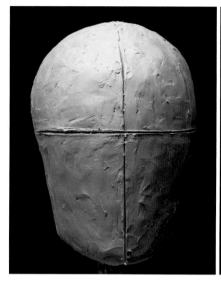
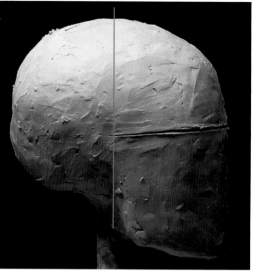

03 用刮刀整形，劃出正中央的垂直線，以及眼睛（Eye）高度的橫線（上下兩端正中央稍偏上的位置）。由側面觀察可以清楚看出頭部有一半是頭顱。

03 眼眶

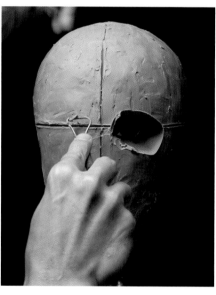
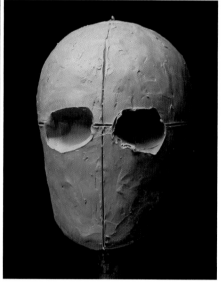

01 在橫線上挖出兩個裝入眼球的孔洞。尺寸及深度大約都是比高爾夫球稍小即可。這不是眼睛的尺寸，而是要放入眼球的孔洞尺寸，千萬別弄錯了！
製作時不光只是挖 2 個洞而已，還要有意識地將眉骨（Brow bone）下方部分的形狀，以及顴骨（Cheek bone）上方部分的形狀也製作出來。眉骨會由中心先稍微朝上，接著再轉而朝下。顴骨則是由中心以平滑的彎弧朝向下方。整體呈現下垂的形狀。

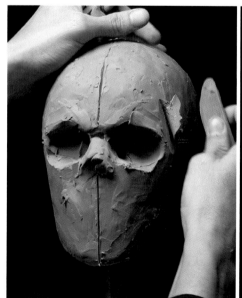
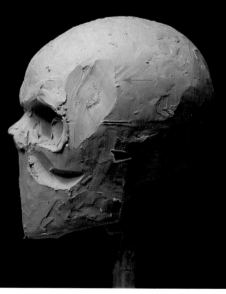

02 在照片上的位置，以木製刮刀將太陽穴（Temple）的深凹形狀大刀闊斧地製作出來。這裡會連接用來活動下顎的肌肉。還要意識到由額頭（Forehead）的前面朝向太陽穴方向的立體塊面變化。太陽穴愈靠近臉部的正面深度會愈深。

04 顴骨與下顎

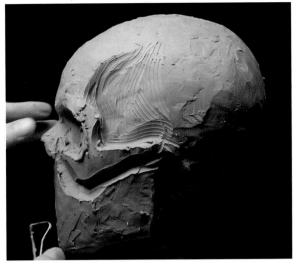

01 由眼睛下方到耳朵（Ear），刻出如照片上的溝槽。長度要超過中心線，到稍微後面的位置。與其說是雕刻溝槽，不如說是在雕塑顴骨下方部分形狀的感覺。太陽穴的凹陷與這道溝槽形成的凸出部位即為顴骨。

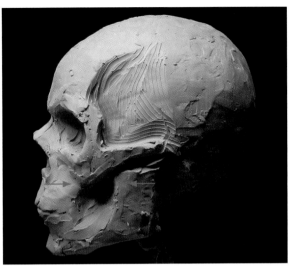

02 雕塑出上顎後方的沈陷部位以及下顎的正面形狀的彎弧。這兩個形狀之間會形成空洞。

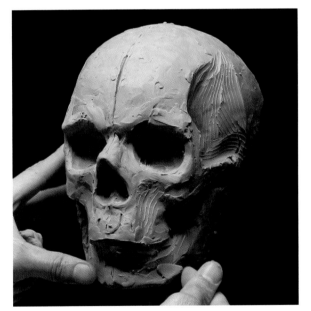

03 雕塑下顎骨（Mandible）。稍微堆上黏土的部分，是由下顎的側面延伸到正面，立體塊面連續變化的「轉角」處。這個「轉角」的角度會影響到臉部的輪廓。由正面觀察時，「轉角」的寬幅會比眼睛孔洞的外側稍窄一些。

04 整理下顎骨的根部。

05 在雕塑耳朵下方的下顎尾端部位之前，先用銳利的刮刀劃出一條參考線。位置在頭部整體中心的略後方。線條並非垂直而是要向前方傾斜。

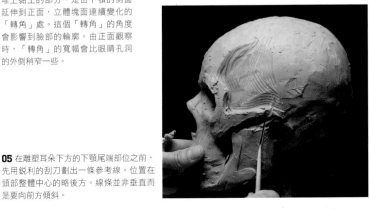

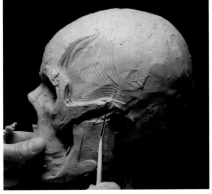

06 整理顴骨下方的立體塊面形狀。

05 太陽穴與眉間

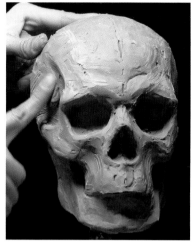 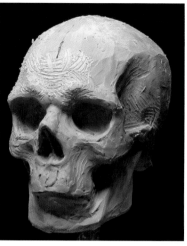 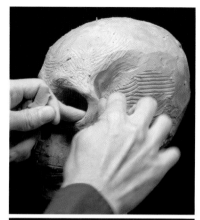

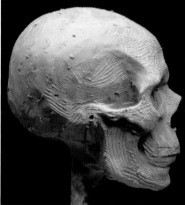

01 用刮刀製作出眼眶（Eye sockets）的邊緣連接到頂骨的凹陷部位。這個部分稱之為顧骨，有些人甚至從外表就能看見這個隆起的形狀變化。這是藉以掌握由額頭正面到側面，還有頭部的上面到側面之間形狀變化的重要部位。

02 使用雕塑工具一點一點雕塑出顧骨下方。

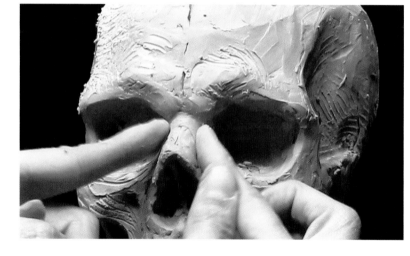

03 眼眶周圍的骨頭用手指或工具一邊按壓，一邊整形。

04 用雙手將鼻骨整形至左右對稱。

06 牙齒的形狀與下顎

恒齒

上
中央門齒
外側門齒
犬齒
第一前臼齒
第二小臼齒
第一大臼齒
第二大臼齒
第三大臼齒

右　　　　　　左

第三大臼齒
第二大臼齒
第一大臼齒
第二小臼齒
第一前臼齒
犬齒
外側門齒
中央門齒
下

上16顆
下16顆

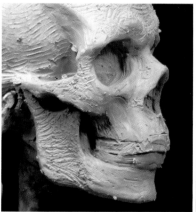 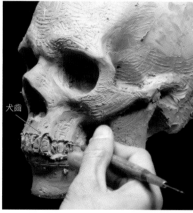

犬齒

01 在牙齒的位置刻上線條作為參考。由鼻子的根基朝向牙齒，會呈現向外凸出的弧度。沿著牙齒位置的線條標示，將牙根的鋸齒狀線條刻劃出來。因為牙齒上還會覆蓋牙齦，因此看起來會比實際目視可見的牙齒外觀還要更長。

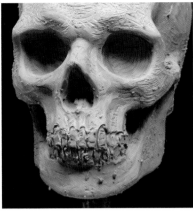
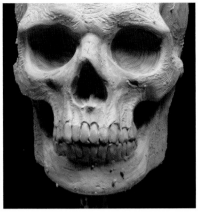
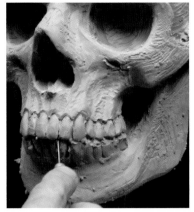

02 犬齒的牙根最深。基本上是左右對稱，但牙齒的排列狀況會因人而異。比 2 顆中央門齒稍小的是外側門齒，最深的是犬齒，而其他的牙齒就依序排列至口腔內部。

03 下方的牙齒位置位於內側，會被上方牙齒遮蓋住（但凸頜畸形的人則是下方的牙齒在外側）。由側面觀看時，會和上方牙齒一樣，朝向外側生長。下方牙齒也是犬齒最深，門齒則比上方牙齒稍小一些。

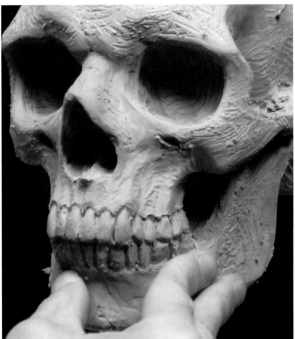
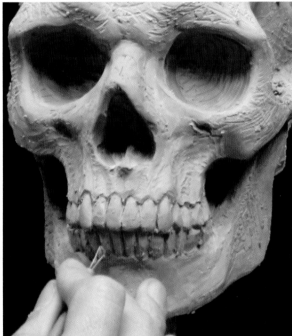

04 門齒的牙根明顯向內凹入，然後下顎再向外凸出。

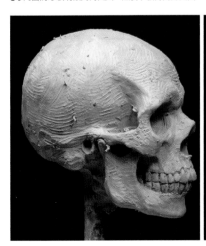
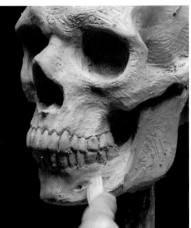
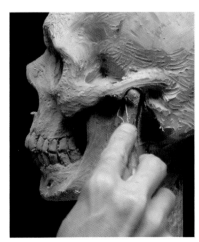

05 調整下方牙齒由後側朝向前方生長的傾斜角度。

06 下顎骨的根部與顴骨相接形成支點的部分，要呈現出明顯嵌入顴骨的感覺。

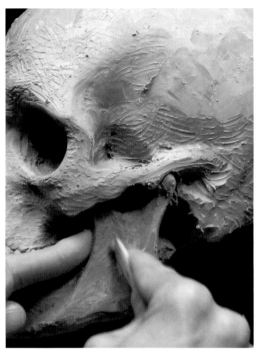

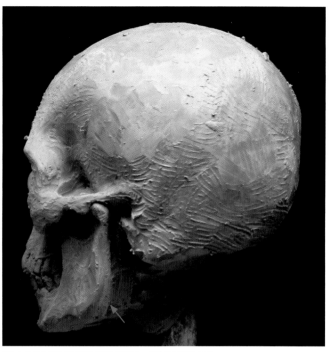

07 下顎骨的邊緣有些微的隆起。這個隆起會延伸到第75頁**03**的下顎轉角處。

08 由斜後方觀察的感覺就像這個樣子，請注意下顎的線條。

07 頭蓋頭的修飾──看起來更具真實感的技巧

外形確定之後，進入細節的雕塑，盡可能呈現出真實感。重點在於外表的平滑與裂縫。

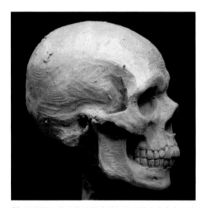

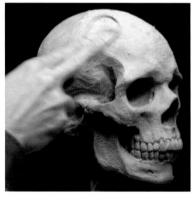

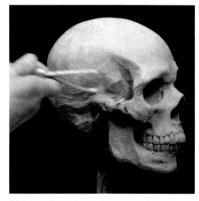

01 用雕塑工具大膽地將後腦勺的形狀呈現出來。後腦勺的下方是最凸出的部分。

02 頭頂部分既要呈現出細微的凹凸起伏，也要讓表面滑順。

03 側頭部也要加上細微的凹凸，再使其平滑。

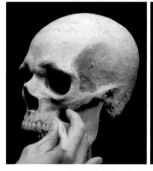

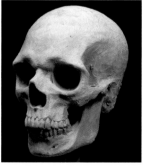

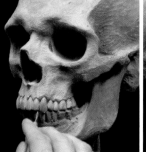

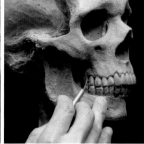

04 顴骨（Cheek）的凹陷部位分為 2 個階段。

05 仔細整理牙根及牙冠形狀，將強弱感呈現出來。要讓牙齒看起來更真實，除了立體感還要有表面的光滑感。用手指沾水輕輕擦抹，就能讓黏土呈現出光澤感。

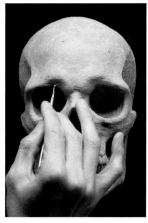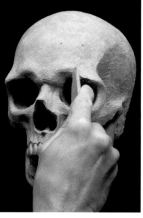

06 眉頭部分如同照片，先將形狀堆高一些，再使表面平滑。重點在於掌握朝上的部分和朝下的部分之形狀變化。

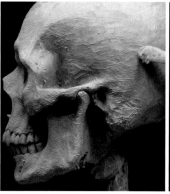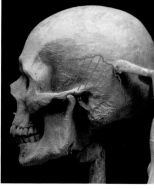

07 使用刮刀將紅線周圍雕塑成稍微凹陷的形狀。紅色斜線的部分是在側頭部中相對較為隆起的部位。頭蓋骨在幼兒期區分為幾個不同部分彼此之間有縫隙。隨著年紀成長，縫隙會被逐漸填滿。但是不一定會合併得非常完美。形狀的不完美，也是呈現出真實感的訣竅之一。

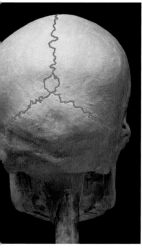

08 在後腦勺加上如紅線般的縫隙。

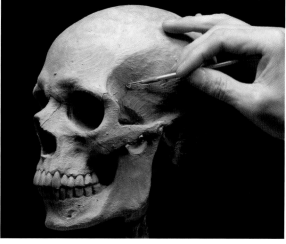

09 先用刮刀大略雕塑出高低落差之後，再用細小的雕塑工具呈現出縫隙。

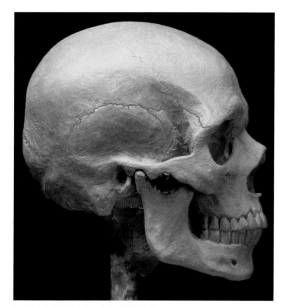

10 請注意看呈現出形狀高低落差的部位。

11 完成！眼眶邊緣會朝向凸出部位（蝶骨）、顴骨的方向，先凹陷後再向外凸出。鼻根的位置要呈現出明顯的凹陷。請自行設定製作時間，反覆練習到即使沒有照片參考，也能夠掌握到形狀的高低起伏為止。

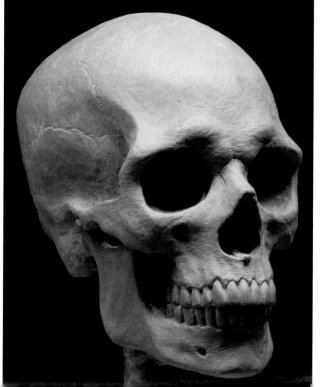

頭蓋骨上面有肌肉，其上再覆蓋有
皮膚，整體形成頭部。頭部、下顎
及眼睛周圍等不怎麼活動的部分，
因為只有覆蓋薄薄一層肌肉，比較
容易看出骨骼的形狀。臉頰、嘴巴
（Mouth）周圍等經常活動的部分
因為有層層相疊的肌肉，上面再覆
蓋皮膚，相較下不容易看出骨骼的
形狀。

在這裡為了要追求正確性，使用以
實際的頭蓋骨翻模製作的模型，或
是在黏土雕塑而成的頭蓋骨上直接
加上肌肉也可以。

01 眼球位於眼眶之中

眼睛和眼瞼（Eyelid）都位於眼眶（可以裝入整顆眼球的凹洞）之中。首先要將眼球放入眼眶，再以眼瞼覆蓋。

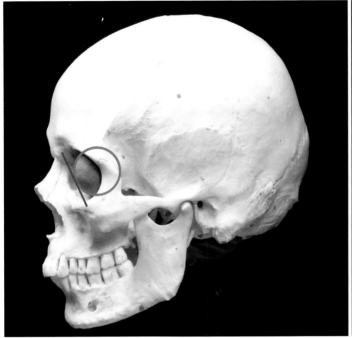

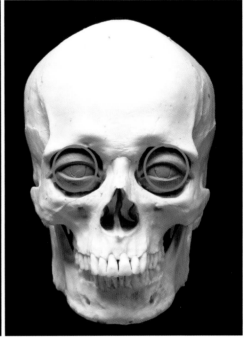

01 將揉成圓形的眼球，由眼眶的內側放入眼眶。再讓眼球靠在眼眶的外側，使內側留下些許空隙。因為眼球是嵌在眼眶的上方，所以眼球的上側會有一小部分被眼眶遮掩。

眼球的形狀由正面觀察時幾乎呈現球體，但瞳孔的部分會稍微凸出，由側面觀察時為帶點凸起的球體。不過在雕塑造形時會將瞳孔的部分以挖空的方式呈現，因此不需要太在意瞳孔凸出的高度。由側面觀察時，由於眼球上側嵌在眼眶裡面，所以下側露出的部分會比較多。也因此會形成藍色線條的傾斜角度。

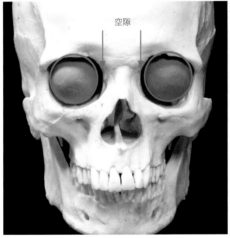

空隙

02 紅色圓圈的部分，就是眼瞼底下的眼球位置。內側的淚腺部分裡面沒有眼球。如果不讓眼球靠向外側的話，加上眼瞼時，眼睛看起來會呈現出鬥雞眼的狀態，請注意。上眼瞼會比下眼瞼稍微厚一些。由側面觀察時，若臉部是朝向正前方，上眼瞼會比較凸出前方。這是因為受到眼球裝入眼眶內的方式的影響。

03 眼瞼因為是覆蓋在圓形的眼球上，由上俯視時可以看出會呈現一個彎弧。

02 堆塑表情肌

臉部的表情是由稱之為表情肌的一連串肌肉的運作而形成。要追求更有說服力的表情，就必須要學習表情肌的運作方式。請一邊想像哪一條肌肉收縮會形成怎麼樣的表情，一邊進行雕塑造形吧。另外，觀察其他人的表情時，也請試著透過皮膚的表面去觀察裡面的肌肉運作吧！

鼻子

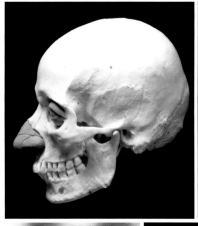
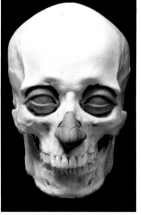

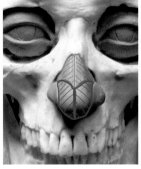
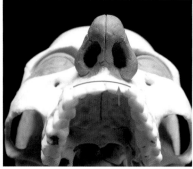

將頭蓋骨的鼻子（Nose）的孔洞用黏土填滿，然後沿著鼻骨的彎弧堆塑至鼻尖。這個頭蓋骨的鼻子即使在西方人當中也算是相當高挺，因此將鼻子的尺寸堆塑得非常大。鼻子的形狀與大小，受到鼻骨的影響極大。鼻背是由頭蓋骨的鼻骨與 2 塊軟骨（紅色部分）組成；鼻尖側是由 2 塊軟骨（藍色部分）組成。而鼻翼是由脂肪組成。鼻尖軟骨之間的間距很明顯，因此經常可以看到雕塑造形時將這中間的凹陷呈現在鼻子表面。

唇

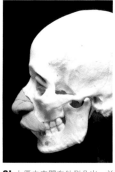
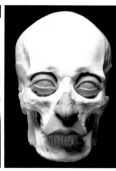

01 上唇由中間向外側凸出，並且呈現朝上方翹起的形狀。胎兒時期嘴唇（Lips）形成時就已經決定了這樣的形狀。鼻子下的溝槽稱為鼻唇溝（又稱為人中），由鼻子下方開始，愈靠近嘴唇愈寬廣。

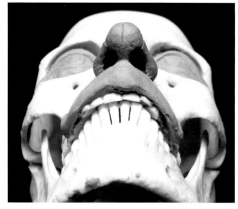

02 嘴巴外形沿著牙齒的半圓排列呈現圓弧狀。嘴唇愈靠近中間愈厚。由鼻子的連接處下方仰視，可以很清楚看到嘴唇的彎弧形狀。

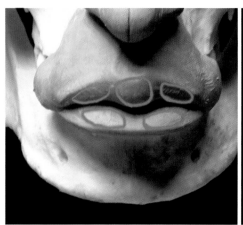
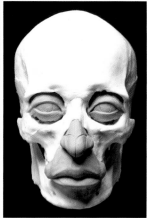
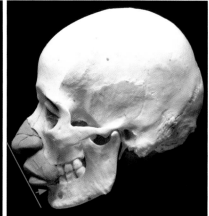

03 鼻翼（Nose wings）下方到嘴唇的前端，以製作出三角形的要領堆塑黏土。由側面觀察時，上唇不會凸出超過鼻子，下唇位於上唇後方。角度會因人種不同而有所差異，請仔細觀察。嘴唇與嘴巴周圍的肌肉稱為「口輪匝肌」。將嘴閉上或是嘟起嘴時會使用到這個肌肉。下唇的寬幅較上唇窄，而且位置在更內側，因此會在嘴角形成陰影。上唇的隆起有中心和左右共 3 處。下唇則有左右 2 處隆起，中心略為凹陷。

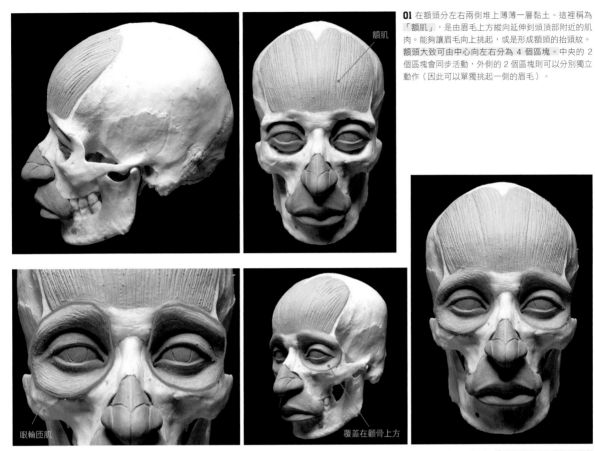

01 在額頭分左右兩側堆上薄薄一層黏土。這裡稱為「額肌」，是由眉毛上方縱向延伸到頭頂部附近的肌肉。能夠讓眉毛向上挑起，或是形成額頭的抬頭紋。額頭大致可由中心向左右分為 4 個區塊。中央的 2 個區塊會同步活動，外側的 2 個區塊則可以分別獨立動作（因此可以單獨挑起一側的眉毛）。

額肌

眼輪匝肌

覆蓋在顴骨上方

02 在眼眶周圍堆上薄薄一層黏土。上側會覆蓋在眉骨之上，厚度較厚一些；下側則會覆蓋在顴骨上方，薄薄一層即可。這個肌肉稱為「眼輪匝肌」，是如同甜甜圈形狀覆蓋在眼部周圍的肌肉。可以讓眼睛睜開、閉上，也可以牽動臉頰的肌肉或在眼尾擠出魚尾紋。

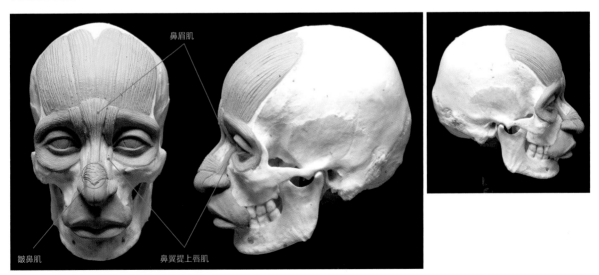

鼻眉肌

皺鼻肌

鼻翼提上唇肌

01 由眉間至鼻子中心，堆塑出一條如細帶般的黏土層。眉間部分較寬，鼻背部分較窄。這是覆蓋在鼻根處，稱為「鼻眉肌」的肌肉。能夠將眉間的皮膚向下拉，在鼻子上形成橫紋。在上面還覆蓋著「皺鼻肌」。皺鼻肌的位置在上側 2 塊軟骨的上方，覆蓋住 3 分之 2 的軟骨。能夠將鼻翼下拉。這兩種肌肉都非常薄，因此皮膚表面都會留下骨骼的形狀。

自眼頭延伸到鼻翼，還有 2 條更細的肌肉連接。這稱為「鼻翼提上唇肌」。這個肌肉能將鼻翼上提，在法令紋的根部形成很深的影子或是形成鼻子側邊的皺紋。也可以將嘴唇中心到嘴角之間的肌肉上提，做出憤怒的表情。

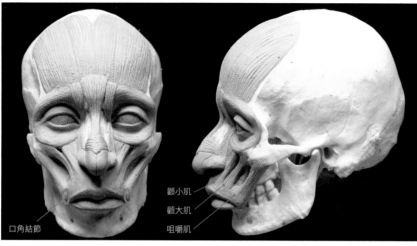

口角結節

顴小肌
顴大肌
咀嚼肌

02 雕塑由眼輪匝肌周圍到嘴唇上方的 3 條肌肉。

- 最靠近鼻翼的是「顴小肌」，可將上唇中心與嘴角之間的嘴唇向上提高。我自己是將其稱為**史特龍肌**。
- 「顴大肌」是由顴骨到上唇中心附近，朝向外側傾斜延伸的肌肉。沿著顴骨的形狀呈現稍微向內彎的弧度。和顴小肌相較之下，這條肌肉可以牽動嘴唇的外側。
- 「咀嚼肌」是由顴骨更外側的位置連接到嘴角的肌肉。可以將嘴角朝橫向及上方牽動，做出笑容的表情。這條肌肉非常地粗大，以這條肌肉為界線，形成臉部由正面轉至側面的立體塊面變化。
- 嘴角的圓形部分稱為「口角結節」，是咀嚼肌、口輪匝肌、降口角肌、笑肌、頰肌匯聚之處。這塊肌肉會在嘴角呈現隆起形狀，浮現於外表，下方則會形成凹陷。

太陽穴與臉頰的肌肉

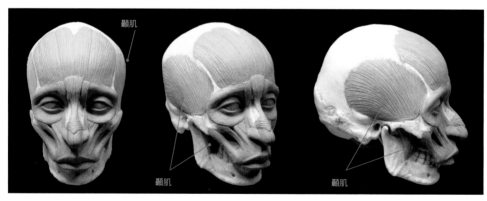

顳肌

顳肌

顳肌

01 將黏土堆塑在額肌的兩側。幾乎要將眉骨和顴骨凸出的部分全部填滿。這部分的肌肉相當厚實。然後穿過顴骨內側的空洞，一直連接到下顎骨的正面為止，都堆塑上黏土。這裡稱為「顳肌」，是咬東西或將下顎向後縮時會用到的肌肉。頭蓋骨正面和側面的塊面轉角沒有肌肉覆蓋。

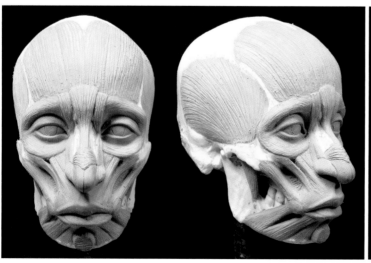

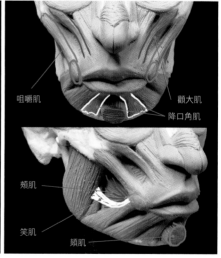

咀嚼肌

顴大肌
降口角肌

頰肌

笑肌

頰肌

02 在下顎下方加上一個稍微朝下的圓柱。此處稱為「頰肌」。位置在下排牙齒的根部附近，連接到下顎的皮膚內側。可以由內部牽動下顎，在皮膚表面形成凹凸不平的形狀。也可以將下唇的中心向上頂，在嘴唇下方形成較深的陰影，做出不開心的表情。由嘴唇中心到頰肌周圍，朝向下顎稍微分開兩側的肌肉，稱為「降下唇肌」。功能是將下唇的中心一帶向下方牽動。與其說是做出表情的肌肉，倒不如說是**用來講話的肌肉**。

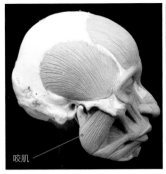
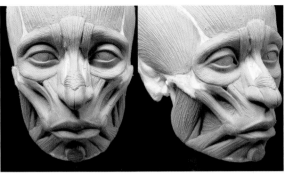

咬肌

03 由顴骨下方朝向下顎，堆塑大片的黏土。這裡是「咬肌」。顧名思義是用來咬合的肌肉。格鬥家或是健美選手等經常會咬緊牙關的人，這條肌肉的形狀會很明顯。由正面也很容易看見咬肌的隆起形狀。

咬肌後方埋了一條「頰肌」。頰肌是由口角結節深入咬肌裡側，連接到上下臼齒的根部附近。能夠讓嘴角用力凹入臉部，也可以稍微抬高上揚。也就是可以做出"鴨子嘴"的表情。在上方還有一條如前頁照片白色部分的「笑肌」（因為會讓外觀過於複雜，這裡將其略不雕塑出來）。這條肌肉可以將嘴角水平向兩側，雖然沒辦法做出笑容的表情，但是可以形成酒窩。應該是用來講話的肌肉。

04 在嘴唇邊緣稍內側連接到下顎的位置，堆塑兩條朝向下方的帶狀黏土。這稱為「頸闊肌」。功能是將嘴角朝下或朝外側拉伸。可以做出「扁嘴」或是哎呀呀呀…這樣的表情。這條肌肉沿著頸部，一直延伸到跨越鎖骨之後位置附近的皮膚下方。當我們做出不開心的表情時，會感到頸部有拉扯的感覺，就是因為這條肌肉的作用。

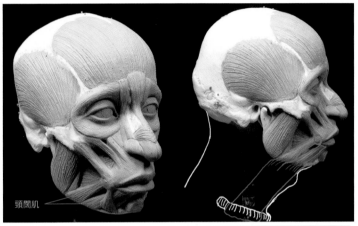

頸闊肌

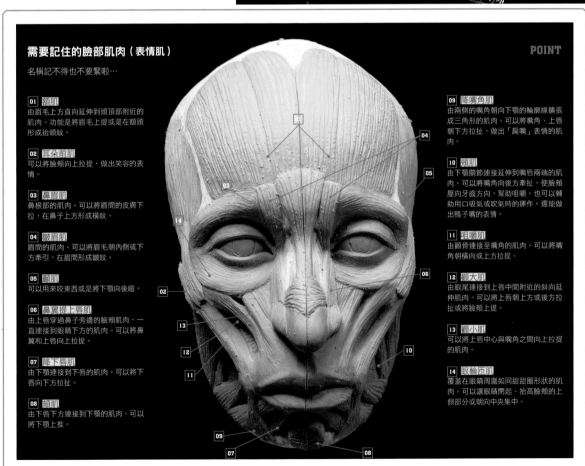

需要記住的臉部肌肉（表情肌）

POINT

名稱記不得也不要緊啦…

01 額肌
由眉毛上方直向延伸到頭頂部附近的肌肉。功能是將眉毛上提或是在額頭形成抬頭紋。

02 耳朵前肌
可以將臉頰向上拉提，做出笑容的表情。

03 鼻眉肌
鼻根部的肌肉。可以將眉間的皮膚下拉，在鼻子上方形成橫紋。

04 皺眉肌
眉間的肌肉。可以將眉毛向內側或下方牽引，在眉間形成皺紋。

05 顳肌
可以用來咬東西或是將下顎向後縮。

06 鼻翼提上唇肌
由上唇穿過鼻子旁邊的臉頰肌肉，一直連接到眼睛下方的肌肉。可以將鼻翼和上唇向上拉提。

07 降下唇肌
由下唇連接到下顎的肌肉。可以將下唇向下方拉扯。

08 頦肌
由下顎下方連接到下顎的肌肉。可以將下顎上推。

09 降嘴角肌
由兩側的嘴角朝向下顎的輪廓線擴張成三角形的肌肉。可以讓嘴角、上唇朝下方拉扯，做出「扁嘴」表情的肌肉。

10 頰肌
由下顎關節連接延伸到嘴唇兩端的肌肉。可以將嘴角向後方牽扯，使臉頰壓向牙齒方向，幫助咀嚼。也可以輔助由口吸氣或吹氣時的運作。還能做出鴨子嘴的表情。

11 咀嚼肌
由顳骨連接至嘴角的肌肉。可以將嘴角橫向或上方拉提。

12 顴大肌
由眼尾連接到上唇中間附近的斜向延伸肌肉。可以將上唇朝上方或後方拉扯或將臉頰上提。

13 顴小肌
可以將上唇中心與嘴角之間向上拉提的肌肉。

14 眼輪匝肌
覆蓋在眼睛周圍如同甜甜圈形狀的肌肉。可以讓眼睛開起、抬高臉頰的上側部分或朝向中央集中。

03 在肌肉上堆塑皮膚

在半張臉的肌肉上堆塑皮膚。實際上肌肉與皮膚之間還有脂肪存在，因此肌肉的形狀不會直接呈現在皮膚外觀。雖說每個人的狀況都千差百遠，但哪個部分的肌肉會被脂肪蓋住而不易看出形狀、而哪個部分又會對輪廓產生影響？就讓我們來學習這些基本的部分吧！

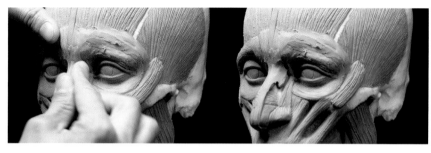

01 在鼻子的根部堆塑肌肉。小心不要破壞掉眉骨到鼻子之間的凹陷形狀。
眉部的內側受到骨骼與肌肉的影響，會稍微隆起。一直到眼尾的眉骨整體都會稍微隆起。要注意這裡和額頭並非屬於同一個平面。

02 將皮膚覆蓋在頭上。頭頂部到後腦勺幾乎沒有脂肪，只有皮層。肥胖的人後腦勺會堆積脂肪形成下垂。用手直接堆上黏土時形成的凹凸不平反而顯得自然。不需要特地用刮刀抹平也沒關係。

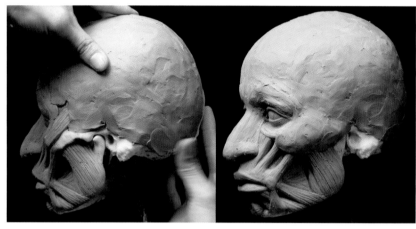

03 堆塑出臉頰到鼻翼的肉。不論男女，這部分都會因為有飽滿的脂肪而隆起。不過在紅色標示的部分會轉換成臉部正面的立體塊面。肥胖的人這部分的隆起會一直延續到臉部的後側。

04 讓下顎飽滿一些。

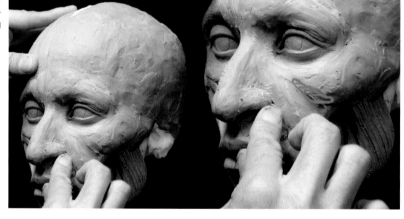

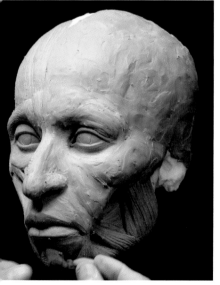

05 沿著腮幫子的骨骼堆塑薄薄的一層皮膚。受到肌肉的影響，紅色的部分整個都會隆起。臉頰的部分主要是由脂肪組成。下顎隆起部分的後方，一般都會因為外形稍微凹陷而形成陰影（圓圈部分是肌肉結節造成的隆起）。女性這部分的凹凸感非常不明顯。

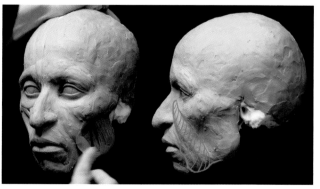

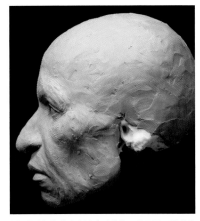

06 徒手捏塑土會造成形狀的凹凸不平，因此接著要將皮膚表面撫平。但要小心不要過於專注於表面的平順，反而讓肌肉與脂肪形狀的凹凸也被抹平了。

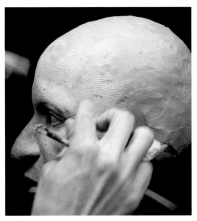

07 眼尾要有凹陷。這是眼輪匝肌沿著眉骨的形狀，在眼尾處轉換為顴骨的位置。

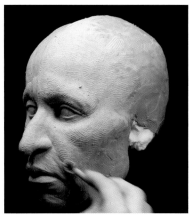

08 將法令紋的形狀雕塑出來。這裡是臉頰的脂肪覆蓋在嘴部上方皮膚的部分。雖然稱之為法令「紋」，但不要將這裡視為線條，而是要以一塊飽滿的隆起形狀覆蓋於此的方式呈現。這裡的飽滿隆起形狀如果下垂的話，會有老年人的感覺。反過來說，如果要呈現出年輕的感覺，可以將臉頰的這個部分向上拉提。

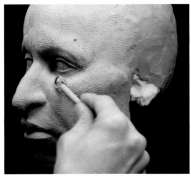

09 將眼輪匝肌的邊緣附近、眼睛下方與臉頰的交界線附近的表面撫平。此處上方的陰影是由頭蓋骨的眼眶形成的陰影。這裡如果加深凹陷的話，看起來就顯得病態。

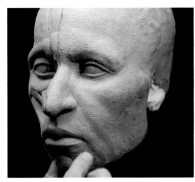

10 嘴角下方要縮小一個階段。如同腹語術的人偶一般，下唇到下顎前端（Chin）的部分，要像是整塊鑲嵌裝上的感覺。

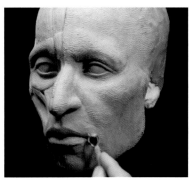

11 整理嘴角的肌肉結節形成的隆起形狀。這個隆起的陰影處就是嘴角。如果嘴角向上施力埋入這個隆起形狀的話，會給人可愛的感覺。

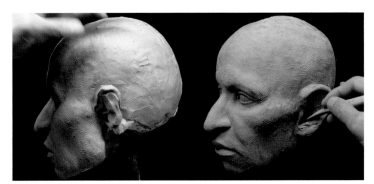

12 耳朵的位置是上端與眉毛同高，下側與鼻子結束的位置同高。耳朵的根部由正面觀察時，會隱藏在顴骨後方。

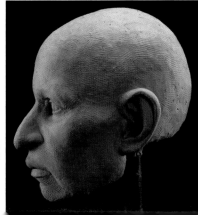

完成！
只要看左半臉就能知道哪裡幾乎完整地保留了肌肉的形狀，哪裡則是脂肪的形狀。

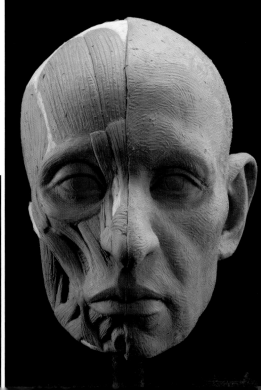

第 3 章和第 4 章同樣都是要製作年
輕女性的頭部。首先是西方人。頭
部的形狀及眼睛的深度,嘴巴的隆
起程度等都與東方人不同,請一邊
觀察完成形狀,一邊著手製作吧!

01 頭部與頸部的堆大形

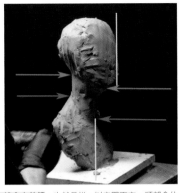

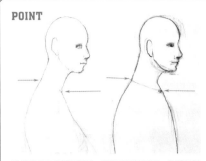

01 製作底座，堆塑黏土。在這個時候就能看得出頭部呈現稍微朝上的角度。堆塑黏土時不要漫無目的，一開始就將姿勢角度等意象確立下來是很重要的。

02 頸部一般會向前傾。也就是說，以空間而言，頭部會位在軀體的前方（黃色線條）。頭部與頸部連接位置，正面偏下方，而背面則是偏上方（紅色箭頭）。這與軀體和頸部連接位置呈現相同的狀態（藍色箭頭）。頸部在此時要先當作單純的圓筒形狀來掌握。長度與粗細可以表現出角色人物的特徵。現在看起來就已經很有女人味了，對吧？

POINT

雖然聽起來是理所當然，頸部根部的厚度＝軀體根部的厚度。

那為什麼還要在這裡特別提醒各位呢？因為有非常多的人會被鎖骨的形狀所影響，製作成軀體與頸部的根部過度向前方凸出的狀態。（右圖是×）。

軀體的胸腔部分雖然有厚度，不過愈朝向頸部會變得愈薄，最後與頸部的根部厚度相同。

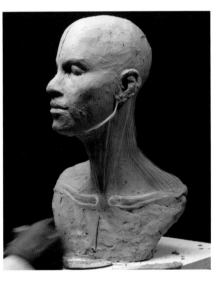

03 以頭部的中心線為基準。

後面有斜方肌而胸鎖乳突肌因為比斜方肌更寬的關係，即使由正後方也可以看得見。

胸鎖乳突肌的連接位置是在下顎後方的頭部下方，然後一直連接到胸骨。

並且在正中央的位置附近形成分叉。

分叉後的胸鎖乳突肌會變得更薄並連接到鎖骨內側，因此位置會在頸部的稍微更深處。

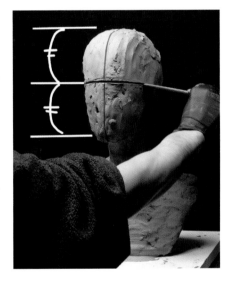

04 將中心線刻劃出來。橫線是眼睛的中心。這裡幾乎是由頭頂到下顎的中心位置。

02 眼睛、鼻子、嘴巴的位置與形狀

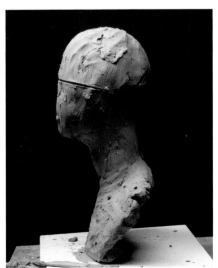

01 由於是朝向上方的姿勢，所以眼睛的參考線愈靠近後方，高度會愈低。如果這裡製作成水平的話，就會形成頭部朝向上方，但臉部卻是朝向正面的矛盾不協調狀態。請多加注意。

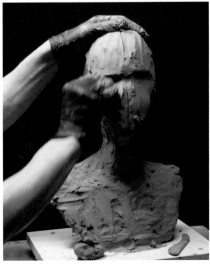

02 挖出眼睛的凹洞並將下側刮平。這是因為顴骨的位置比額頭還要更深的關係。

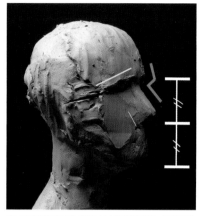

03 額頭延伸過來的形狀在這裡稍微凹陷，然後連接到鼻子（紅色）。鼻尖的位置大約在眉骨與下顎前端的中間（白色）。因為是朝向上方的姿勢，所以眉骨愈朝向後方的高度愈低（黃色）。

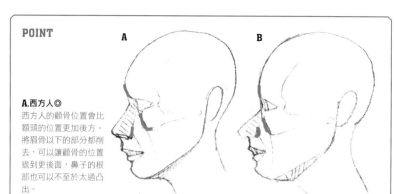

POINT

A **B**

A.西方人◎
西方人的顴骨位置會比額頭的位置更加後方。將眉骨以下的部分都削去，可以讓顴骨的位置退到更後面，鼻子的根部也可以不至於太過凸出。

B.西方人×
大多數的人都有將鼻子的根部製作得過於凸出的傾向，結果這樣會讓嘴巴的位置也跟著過於凸出。如此一來，就算以為是製作朝向正面的臉部，實際上眼睛之下的部分卻是呈現出朝向上方的狀態。會形成這樣的情形，大部分的原因都是因為鼻子的根部過於凸出前方所致。鼻子是臉部的中心。如果鼻子的立體深度出錯的話，整張臉部看起來就不對勁了。請務必要定位出鼻子的正確位置。

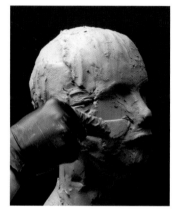

04 堆塑口鼻部的上面部分。所謂口鼻部，指的是嘴巴周圍的部位。

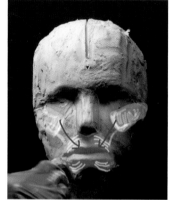

05 將下唇也雕塑出來。請不要將嘴唇視為獨立的部位，而是要以口鼻部整體當作一個區塊去製作（黃色）。顴骨位於後方，由顴骨朝向口鼻部的形狀會逐漸向前方凸出。此時的鼻子只要先單純的製作出鼻背的塊面和左右的塊面即可。

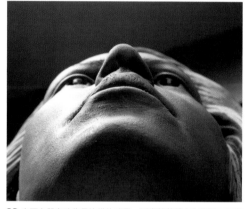

06 由下方觀察時像是這樣的感覺。口鼻部整體向上隆起，口角位於後方。如果是從正面將雙唇之間以劃線方式製作的話，肯定會變得過於平面無法呈現出立體感。切記不是劃線。而是要將嘴唇製作出來！只要將上唇及下唇製作出來，中間自然會形成雙唇的間隙。避免由正面以平面繪畫的感覺製作，而是要去意識到這個部位的立體深度，是非常重要的事情。

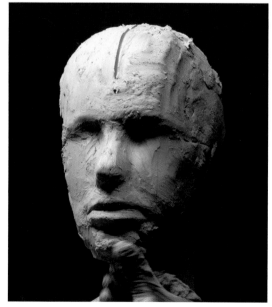

07 將下顎前端堆塑出來。

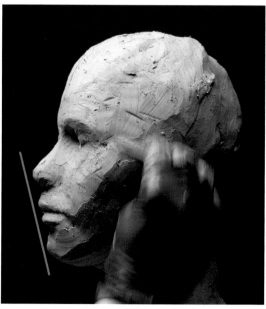

08 由側面觀察，鼻尖→上唇→下唇→下顎前端呈現出一路退向後方的形狀。

03 耳朵與額頭的正確位置

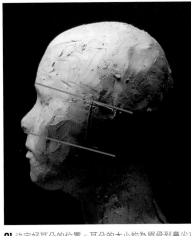
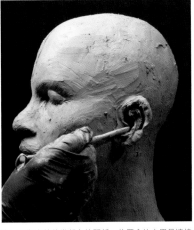

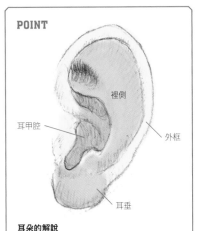

POINT

裡側

耳甲腔

外框

耳垂

耳朵的解說
耳朵大致上可以區分為外框、裡側，形狀包含
耳道在內大幅凹陷的耳甲腔及耳垂等部位。

01 決定好耳朵的位置。耳朵的大小約為眉骨到鼻尖左右。因為姿勢稍微朝上的關係，位置會比由眉骨連接
過來的水平線稍微降低一些。耳朵的深度每個人都不一樣，很難定義出相同的基準。由於耳朵的位置在下
顎的後方，因此下顎的位置不確定的話，耳朵的位置也無法確定。請先將下顎的位置確定下來吧！

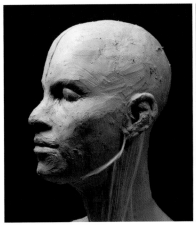
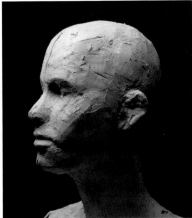
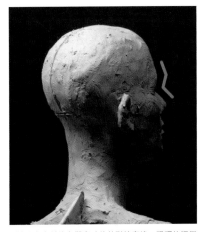

02 正好這個位置有一條由顴骨前端連接到嘴角，稱為咀嚼肌的粗大肌肉。以咀嚼肌為界線，區
分了臉部的正面與側面的塊面轉換。

03 請注意由斜後方觀察時的外形輪廓線。眼眶的眼尾
那一側，位置在相當後面。而且顴骨會向前方凸出。

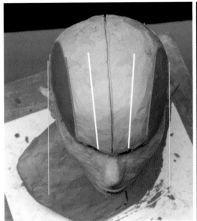
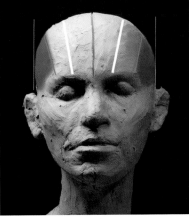
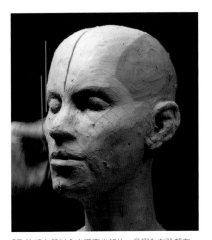

04 正面與俯視角度的比較。額頭比想像中還要狹窄，彎弧角度也小。由上方觀察時，前方較狹窄，愈朝
向後方，變得愈寬廣。
很多人從正面觀察額頭時，會以為額頭一直到紅線部分為止都是平坦的傾向。實際上從白線的附近就已經
是開始朝向後方轉折的彎弧，來到紅線部分的位置已經是非常後面了。伴隨著這樣的外形，當然顴骨的位
置也會跟著朝向後方。總而言之，臉部並非平坦形狀，而是愈朝向外側，就愈朝向後方。由上方觀察時，
顴骨會朝向外側擴張，然後再向內收縮，最後連接到耳朵。
如果沒有向內收縮就直接製作出耳朵的話，臉部看起來就會過於寬廣，這點需要多加注意。

05 臉頰之所以會出現高光部位，是因為在臉頰有一
道朝向上方的塊面。為了要呈現出這朝向上的塊面，
很多人會不自覺地犯下將臉頰愈做愈寬的錯誤。實
際上與其說是臉頰向外側凸出，不如說是臉頰上方
太陽穴的寬幅較狹窄（紅線），才會使得臉頰出現
高光部位。經常觀察整體是一件很重要的事情。從
整體角度來看，其實臉頰並沒有想像中的凸出外側。

04 西方人的重點〈骷髏13斜線〉

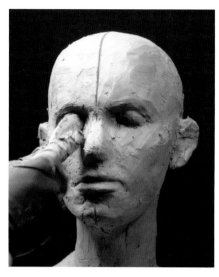

01 製作出眉骨的形狀,並將眼睛的球狀大略堆塑出來。

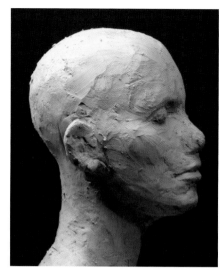

02 西方人的眼睛非常深邃。由鼻子被看到的面積也可以判斷出眼睛的深度。

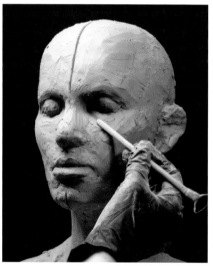

03 我把這個部分稱為骷髏13斜線(目前正在美術界努力推動這個名稱的普及化),這裡並不是一道溝,而是由顴骨的正面轉而朝向鼻子的斜面的開端。

註:骷髏13是一部知名日本漫畫,主角是一名殺手,特徵是眼睛下方有一道很長的線條。

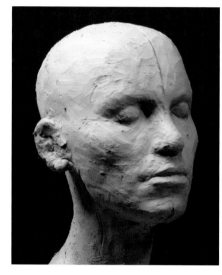

04 到這裡為止是頭部的大略構造。除了要掌握由正面觀察的眼睛、鼻子及嘴巴之間的比例平衡,也要確認由上方觀察、由側面觀察的狀態。

如果比例平衡都沒有問題的話,接著要進入雕塑細節的作業。

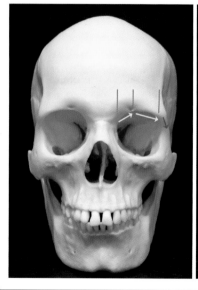

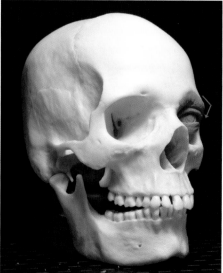

POINT

眉骨與眼眶

眉骨的角度會由臉部中心先朝向上方,並在 1/3 處轉而下降。

除了下降之外,還要退至後方。而且外側的轉角還要再進一步下降並退至後方。以這個角度來觀察外形輪廓時,眉骨會被眼睛的另一側遮蓋住。

這是因為眉骨若是由上方進行觀察時,會呈現朝向後方下降的形狀所造成。

雖然以文字來形容的話,聽起來有些複雜,簡單說來,就是不要將眼眶當作溝槽來呈現。而是由眉骨和顴骨所組成的立體形狀。

而且眉骨和顴骨都是愈朝向外側,就會愈下降至後方的位置。

05 眼球與眼瞼的形狀

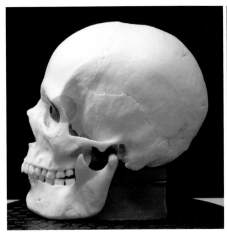

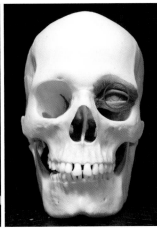

POINT

眼睛的解說

眼球是像這樣鑲嵌在頭蓋骨的上方，並由肌肉及脂肪來支撐固定。由側面觀察時，可以看得見球體彎弧的下側，所以相較於上眼瞼，下眼瞼的位置必然會在比較裡面。

年紀變大後，支撐固定眼球的脂肪量減少，肌肉也衰退，所以眼球會逐漸掉至下方。所以眼球的圓弧形狀的位置愈下方，看起來就愈顯老態。請注意，正確掌握眼球圓弧形狀的位置，比起眼瞼的雕塑還要更重要許多。

由正面觀察時，眼頭的位置會比眼球更偏向內側。眼瞼會先沿著眼球的形狀朝向眼眶內側，然後到了眼頭的位置，則會再稍微向外側凸出。這也是西方人眼睛的一大特徵。

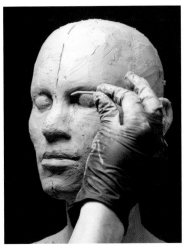

01 製作一條黏土細條，沿著眼球的圓弧形狀黏貼上去。

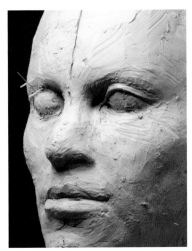

02 像這樣，眼瞼的位置會比眉骨更深入。而且眼瞼的上方會覆蓋著一層飽滿的脂肪。

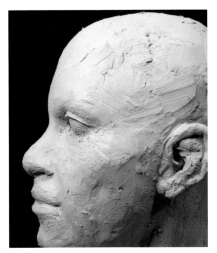

03 眼瞼會先沿著眼球深入眼眶，然後在眼頭的位置再次凸出前方。

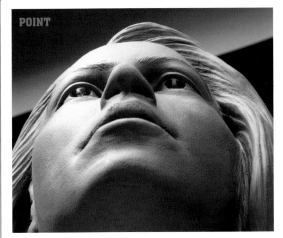

POINT

眼瞼與眼瞼上方的脂肪

與眼頭相較之下，眼尾的位置在更後方。所以眼瞼上方的脂肪也會隨之朝向臉部後方。由正面堆塑黏土時，如果能夠有像這樣的立體深度意識的話，就能正確的呈現出立體感。

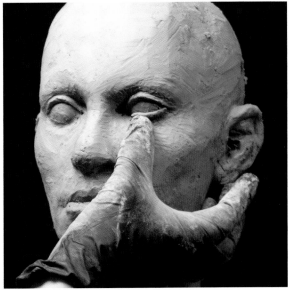

04 下眼瞼也同樣沿著眼球的圓弧形狀堆塑。

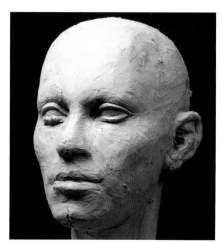

05 因為上眼瞼比下眼瞼稍寬的關係，兩者的高低落差會在眼尾形成微妙的陰影。請注意不要讓上眼瞼與下眼瞼位於相同的平面。

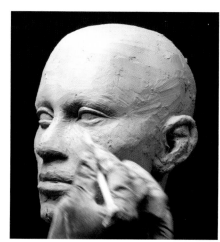

06 填埋下眼瞼與臉頰的交界處，讓外形稍微和緩一些。

06 臉頰～口鼻部～嘴唇

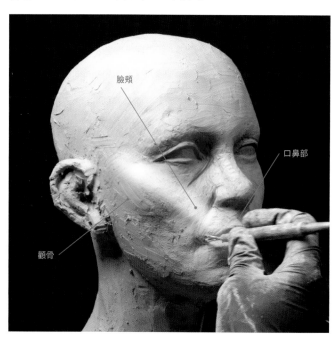

臉頰

口鼻部

顴骨

01 由臉頰到口鼻部，大致上可以區分為 3 種不同的形狀。
綠：顴骨的隆起形狀
紅：臉頰的隆起形狀
黃：口鼻部的隆起形狀
顴骨與臉頰的脂肪隆起形狀若能呈現出微妙的變化，會更有真實感。
顴骨與臉頰的隆起形狀在藍色標示的部分角度變化較顯著，但愈朝向下方，變化就愈來愈和緩。
臉頰在鼻翼旁邊的部分因為會深入內側而形成陰影，但稍微朝向下方，相對於臉頰的形狀會變得比較和緩。
白色標示的高光部位因為高低落差較少，呈現出連接順暢的形狀。
一邊意識到各部位的形狀，一邊注意不要讓整體形狀的流動感跑掉是很重要的事情。
如果法令紋一直延伸到嘴角，或是骷髏13斜線的位置比藍色部分更低的話，看起來就會顯得老態，請多加注意。

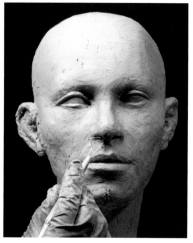

02 將鼻尖與鼻翼的形狀區別呈現出來。西方人的鼻翼不會超出一開始就決定好的鼻子側面範圍太多。

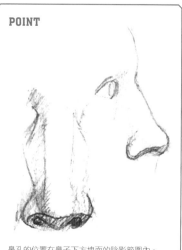

POINT

鼻孔的位置在鼻子下方塊面的陰影範圍內。

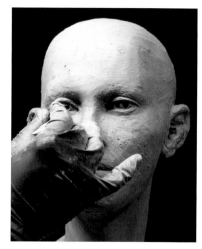

03 雕塑瞳孔。保留一些瞳孔中央偏上位置的黏土，看起來就像是光澤一般，讓眼睛更加栩栩如生。

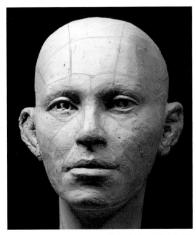

04 到此為止，形狀的雕塑就完成了。應該可以看出眼睛、鼻子、嘴巴各自位於各種立體範圍之中。

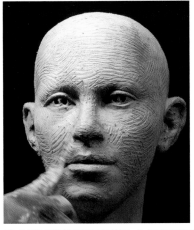

05 使用鋸齒狀刮刀來將表面撫平。此處需要特別注意的是，鋸齒狀刮刀的功用是用來整理形狀，而非用來切削的工具。請仔細小心地將臉部的圓潤形狀修飾出來。

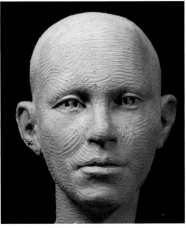

06 像這樣修飾撫平整體形狀。

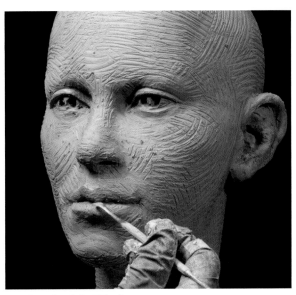

07 將嘴唇雕塑得稍微更具體一些。

POINT

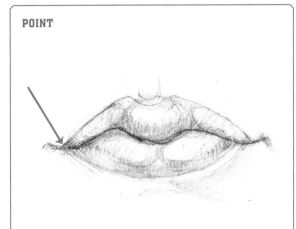

上唇有中心、左右等 3 處；下唇則有左右 2 處圓潤形狀。如果這裡製作得太過平坦，看起來就像是機械或人偶一般，沒有生命的感覺。
上唇的尾端是在箭頭位置附近的下方。嘴角的位置在其外側，而且嘴唇的紅色部分不會延續到嘴角。

POINT

嘴唇與其說是朝向左右兩側擴展延伸，不如說是由內側朝向前方的外側翻出。堆塑時只要帶有這樣的認知，自然就能讓嘴唇呈現出圓潤的感覺。
因為受到嘴角向前方翻出的壓力，在其上部及下部都會形成微妙的隆起形狀（綠色部分）。
請試著自己觀察自己的嘴唇看看。如果能夠找出嘴唇向外翻而對周圍形成的推擠壓力所在位置，那麼嘴唇的雕塑表現力就能夠大幅度地進步許多。

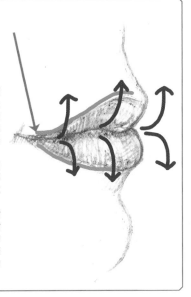

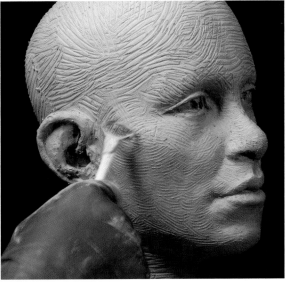

08 使用更細緻的鋸齒狀刮刀將表面整理至平順。

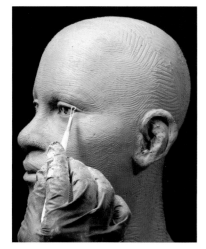

01 在眼瞼呈現出圓弧形狀。

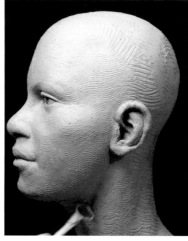

02 將耳朵的具體細節雕塑出來。

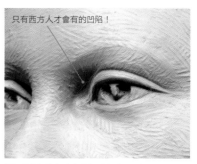

只有西方人才會有的凹陷！

03 眼瞼上的脂肪會碰觸到由鼻骨延伸至眉骨的形狀。

黃：此處會受到眼球形狀的影響。以「裡面有一顆眼球」的角度來進行觀察，就可以發現到許多形狀的細節。

綠：眼頭會向前方凸出。

藍：這裡是東方人所沒有的部分！受到眼眶的影響，藍色部分會形成凹陷。

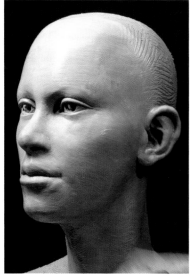

04 用海綿沾水將表面撫平。

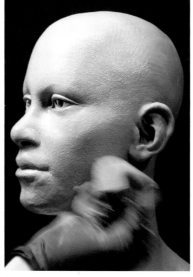

05 然後再直接拍打在皮膚上製作出表面質感。

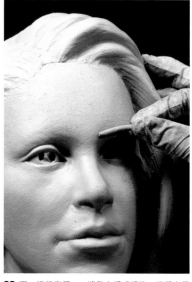

06 啊，想起來了……將黏土揉成細條，堆塑出眉毛。我絕對不會承認忘了把眉毛製作出來！

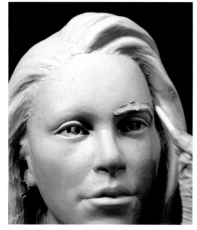

07 使用較細的木刮刀修飾，讓眉毛能夠融入臉部。

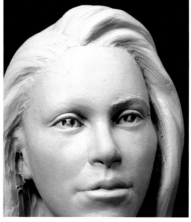

08 如果有多餘的黏土，將其刮除，再修飾融入周圍。眉毛的形狀並不會有太多的隆起高度。

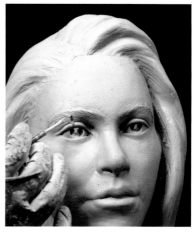

09 使用較細的工具將眉毛的溝痕加工出來，與其以雕刻的感覺，不如說是以將毛髮刮起來的感覺進行雕塑。如果心裡想著要雕刻的話，在眼中看起來就會像是一條條刻痕，因此心裡面的意識運作方式很重要。

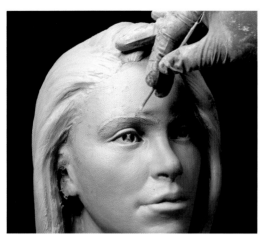

10 朝上的面塊也刮出一些毛髮。

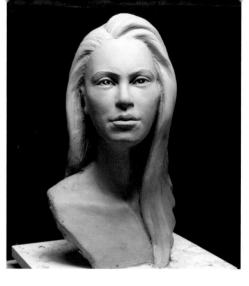

11 最後使用柔軟的筆刷沾水輕輕撫平表面，眉毛就完成了。

08 頭髮〜完成

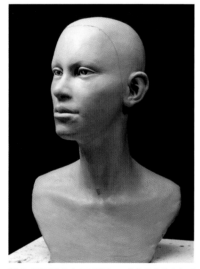

01 在頭髮髮際線上輕輕劃線。即使這部位後來會看不見，但記住頭髮由此處開始生長是很重要的。

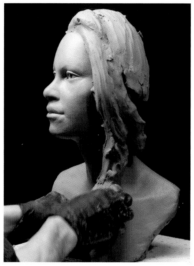

02 將頭髮以束為單位堆塑上去。

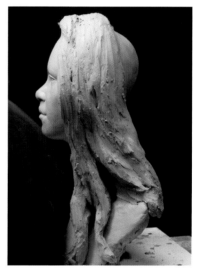

03 像這樣的感覺，成束地將頭髮粗略地堆塑上去。

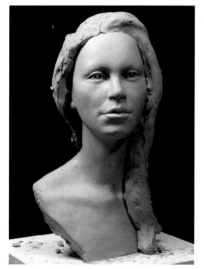

04 不要想著整平表面，總之先把髮量呈現出來。

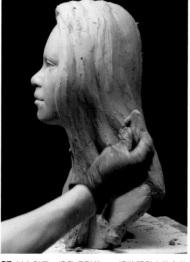

05 以木刮刀一邊整理形狀，一邊將頭髮大致上的流動性呈現出來。一旦想要將頭髮仔細雕塑出來，看起來馬上就會感覺變得生硬，所以先掌握大略的形狀是很重要的事情。

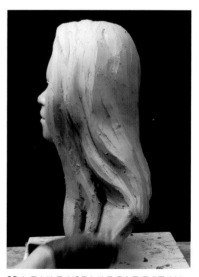

06 如果在這個時候仍無法呈現出柔順感覺的話，那就不可以進入細節製作。請先將形狀整理成輕飄柔順的感覺吧！

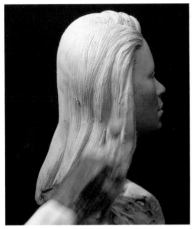

07 使用撫平臉部表面時使用的鋸齒狀刮刀來刮順頭髮線條。隨處要雕塑一些較深的部分作為強調。

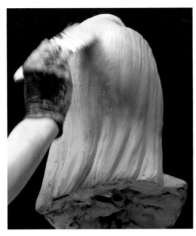

08 這裡先用刷子沾水將外觀順過一遍。

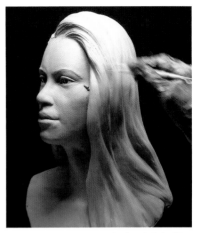

09 和眉毛相同，以將毛髮刮起來的感覺來雕塑頭髮。切記千萬不是像畫圖般的線條！

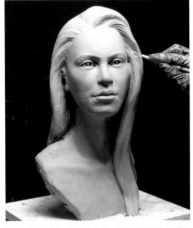

10 有些地方深，有些地方淺，要有強弱變化，看起來才會自然。記得節奏感也不要過於死板相同。

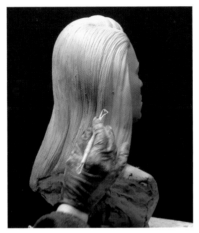

11 大膽動手去雕塑吧！

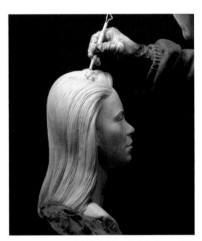

12 進入這樣的單調作業階段，很容易會愈做愈隨便。因此每次下刀都要慎重其事，時時保持全新的心情，來進行需要仔細的重覆作業是很重要的事情。請當作幫心愛的女朋友梳理頭髮的心情來作業吧！這是展現專業態度的地方。就算再怎麼勉強，也要將自己的專業精神展現出來！

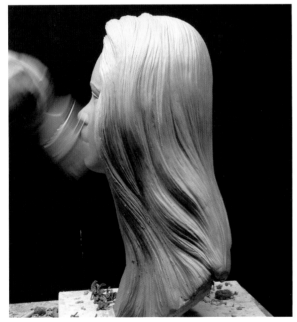

13 用刷子沾水輕輕刷撫外觀。

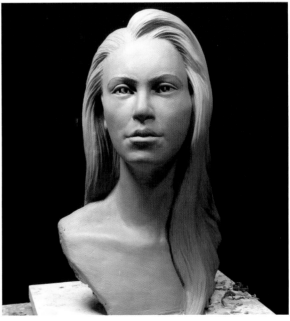

完成。整個外觀變得調和溫順了許多。

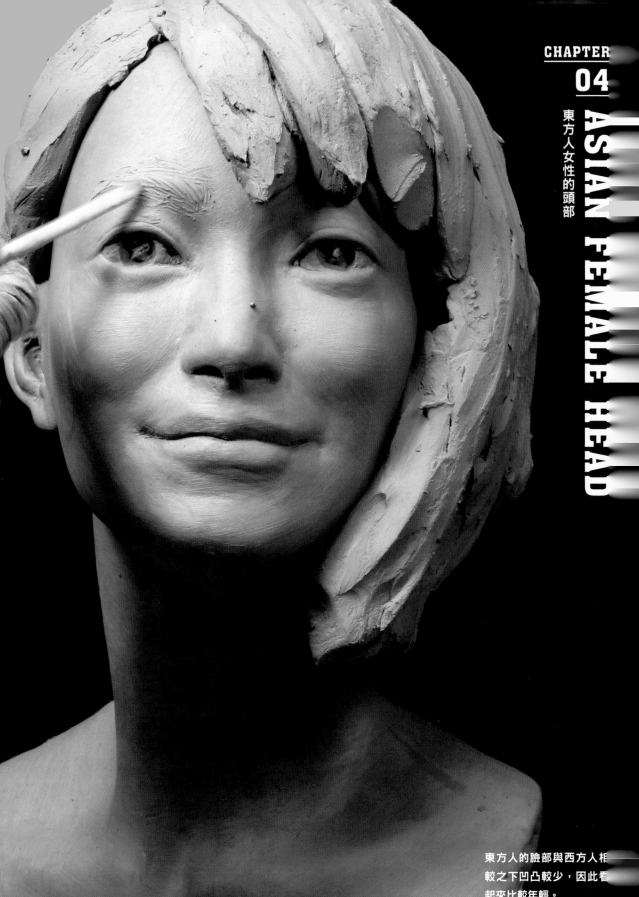

東方人的臉部與西方人相
較之下凹凸較少，因此看
起來比較年輕。

01 西方人與東方人的差異

東方人的頭

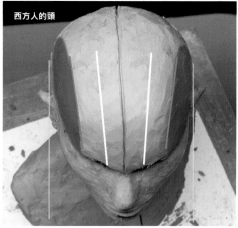

西方人的頭

與東方人的頭相較之下，西方人的頭部外形比較尖銳，而且也比較有立體深度。東方人的臉部以一個比較艱澀的名詞來稱呼的話，屬於 "平臉族" 這個分類。也有一部分的人稱之為蒙古人種。請看這裡的兩者比較，相信可以清楚了解為何日本人會被歸類於平臉族了吧。

不過從立體圖可以得知，由白線附近開始，額頭會呈現出朝向後側的彎弧；而紅線附近開始，形狀還會進一步降低到更後方。就算是被歸類為平臉族的成員，實際上臉部也不完全是平的。

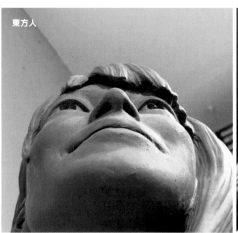

東方人

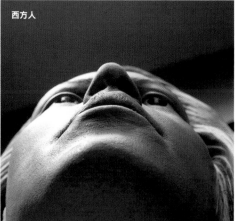

西方人

由下方觀察時，可以看出額頭、臉頰、嘴巴的立體深度都有很大的差異。

西方人的臉看起來是否比較尖一點呢？

在製作眼睛、鼻子、嘴巴之前，如果沒有先將這個立體深度塑造出來的話，那就無法製作出正確的臉部形狀。

正確地理解頭部的構造是一件非常重要的事情。

02 東方人頭部的形狀與五官的位置

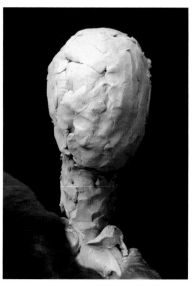

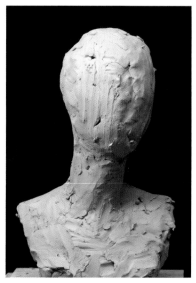

01 並非只是隨意地堆塑黏土，而是計算過底座的高度，空出頸部與胸部的製作空間，最後才決定出這個頭部的高度。一開始就做好設計，是一件很重要的事情。

02 頭部的大小決定之後，接著堆塑頸部。在這個時候，完全不需要意識到肌肉的存在。只要製作一個單純的圓柱，而這個圓柱的粗細及長度會決定角色人物給人的印象。這是一位身材纖細的女性，因此頸部要製作得較細一些。

03 請注意，光是頭部、頸部、胸部這三者的關連性，就能呈現出相當多的人物特徵表現。這裡是將頭部微傾，可愛地嘻嘻微笑的表現。

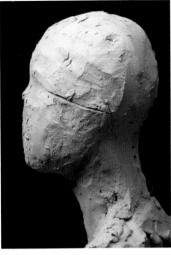
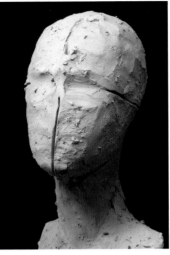
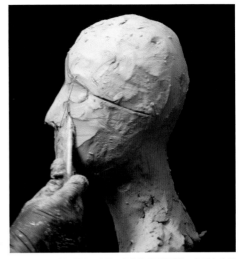

04 與西方人一樣,先畫出中心線,作為眼睛部分的凹陷形狀的位置參考線。五官的立體深度比起西方人要淺得多。

05 在西方人的章節已經提及,鼻根部的深度是一個非常重要的重點。位置在比額頭更深的地方。而東方人與西方人較大的差異,在於顴骨的位置相較於額頭不會位在那麼後面。甚至我們可以將東西方兩種人種視為完全不同的生物還比較好。

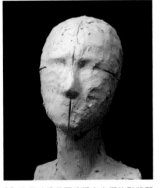
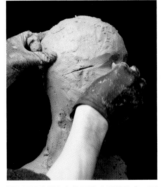
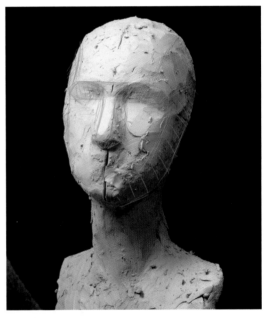

06 這個時候只要堆塑出大概的形狀即可,但要明確呈現出眼睛的高度及寬幅、鼻子的長度等五官的比例均衡。重點就在於形狀只要呈現個大概,但是位置則要正確的掌握。

07 眉骨雖然沒有像西方人那麼凸出,不過一樣是先朝向外側,然後轉而下降偏向後方。請注意不要製作得過於平坦。

08 西方人的眉骨下方整個被削掉一片,但東方人的臉頰位置就沒有那麼後面了。尤其是女性,有很多人的臉頰甚至還會比額頭更凸出前方。這是因為顴骨的位置雖然比額頭更後面,但覆蓋在上面的肌肉與脂肪相當飽滿所造成。也因此西方人與東方人在初期階段的製作方法就會出現很大的不同。在一開始的階段就將大形正確地呈現出來非常重要。

09 因為頭部相對於軀體轉向左側的關係,頭部的後方會朝向右側。連接軀體與頭部的頸部中心線,會由身體朝頭部偏向右方。由於頸部的肌肉都是呈現左右對稱的形狀,因此務必要掌握頸部的中心位置於何處。請一定要劃線標示出來!

10 頸部的正面也以同樣手法處理,中心線非常重要。

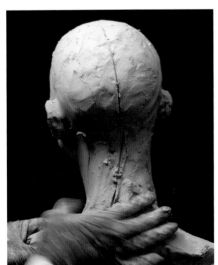
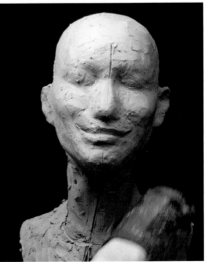

03 東方人的口部周邊

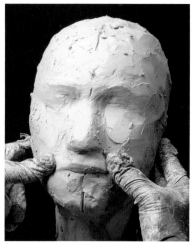

01 將上唇連同整個口鼻部堆塑出來。

POINT

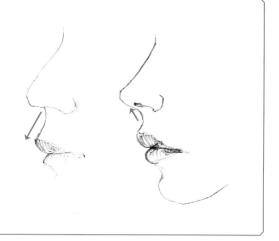

西方人與東方人的口部差異
由側面觀察時，西方人的鼻子連接到上唇是呈現朝向內側的彎弧（右圖），而東方人則是向前方凸出（左圖）。
東方人的女孩子在微笑時，可以呈現可愛到不行的口部形狀，也是因為口部整體都向前方凸出的關係吧。請充分發揮東方人獨有的特色吧。

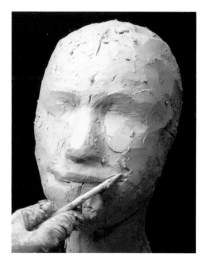

02 因為微笑的關係，嘴角會上揚。

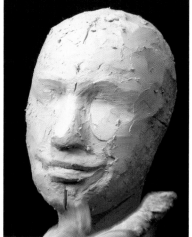

03 將下唇也粗略的雕塑出來。

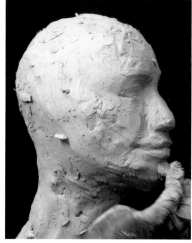

04 笑的時候嘴角向上揚，這是很多人以 2 次元的思維容易犯的錯誤，由側面觀察時即可清楚看到，嘴角其實是退向後方的位置。這是因為臉部有可以將嘴角向後方牽扯的肌肉。接著將下顎前端也堆塑出來。

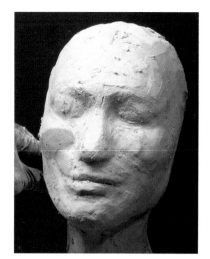

05 受到臉上做出笑容的肌肉影響，臉頰會被推擠而抬高。如果隆起的部位太低的話，看起來會呈現出老態；但如果太凸出的話，又會呈現出過於豐滿的感覺，堆塑時請慎重行事。

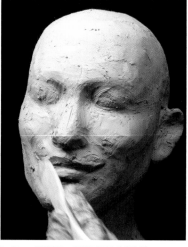

06 請看口鼻部周圍形成的陰影。不要只注意到嘴唇，而是要掌握整個口鼻部的形狀變化。

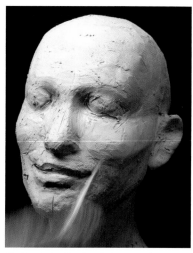

07 與西方人一樣，太陽穴的位置會比顴骨還要更狹窄。

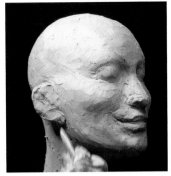

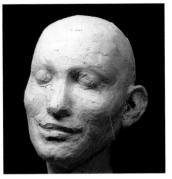

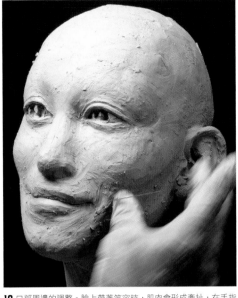

08 將下顎後方的塊面確實雕塑出來。

09 由正面觀察時，下顎最寬廣部分是在圖中線條的附近。也就是說，這條線的後方會開始變得狹窄。請注意下顎的寬度並沒有寬廣到下顎所形成強烈陰影的位置那麼多。因為會在這一帶有角度的變化，所以下顎也會呈現出圓潤的形狀。

POINT

當臉上出現一個表情時，找出皮膚底下有什麼肌肉？如何運作？是相當重要的事情。如果以這樣的角度來觀察實際的真人或是照片，就可以了解到隆起形狀或是皺紋其實都是受到肌肉的影響而造成。是否能觀察到這樣的因果關係，對於表現力的提升會有相當程度的差異。

10 口部周邊的調整。臉上帶著笑容時，肌肉會形成牽扯，在手指的這一帶產生隆起的形狀。

04 眼睛與眼瞼

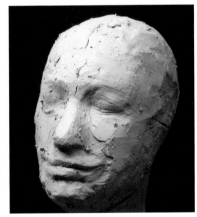

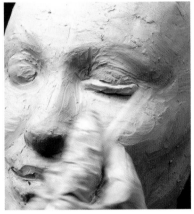

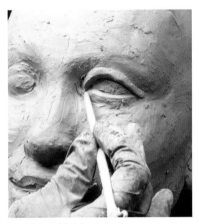

01 將眼睛部分的大略圓弧形狀雕塑出來。眼睛雖然比起西方人要淺得多，不過同樣是鑲嵌在眼眶上方，請注意球體的位置不要製作得太低了。

02 在眼睛的位置簡單做上記號，將下眼瞼雕塑出來。因為眼球是圓形的，所以覆蓋在上面的眼瞼也會呈現出立體形狀的深度。

03 將上眼瞼雕塑出來。

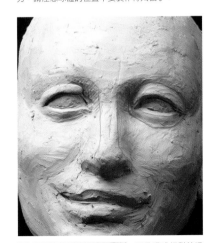

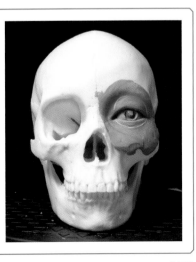

04 眼頭的位置比眼球更內側。而且眼球相對於眼眶是鑲嵌在上方那側。

POINT

堆塑眼瞼時，請注意眼球的位置。臥蠶的形狀也會受到眼球形狀的影響。
照片的藍色部分，眉骨的形狀會顯現於皮膚表面。
眼睛內側雖然有顯著的高低落差，但愈朝向外側，落差就隨之減少，很容易就被忽略掉了。請千萬要小心。
眼睛的高度比西方人更高，西方人的眉下朝向眼睛的過程會有一個向內凹入的形狀，而東方人則是從眉下就直接凸出前方。
以紅線（骷髏13斜線）為交界線，區分為臉部的正面以及鼻子部位。

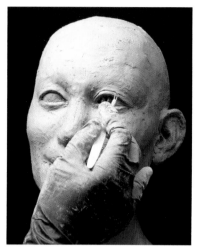

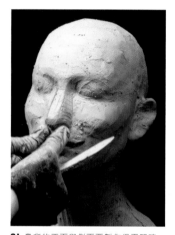

05 在雙眼皮部分加入溝痕。

POINT

雙眼皮的皺紋
雙眼皮其實是眼瞼上方有鬆垂的皮膚覆蓋的狀態。所以溝痕的方向要朝向上方（左圖）。
經常看到有人將雙眼皮部分以劃線（挖一道溝）的方式呈現，這樣會變成右圖的狀態，乍看之下似乎沒有什麼問題，但立體的結構是錯誤的。

05 東方人的鼻子

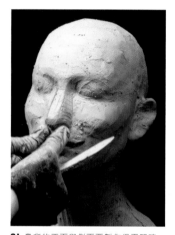

01 鼻背的正面與側面要製作得更明確一些。這個時候還不要將鼻孔製作出來，先決定好鼻子下方的塊面角度。

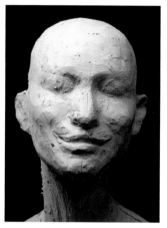

02 先不追求形狀的精確細節，初期先大略地憑感覺製作是非常重要的訣竅。

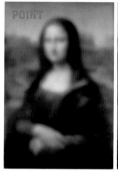

POINT

大略地憑感覺製作
即使是這樣模糊的照片，相信大家也看得出來模特兒是誰吧？明明眼瞼、鼻孔、嘴唇都模糊到看不清對吧？ 重要的是在進入細節製作之前，一定先大略地憑感覺製作，將整體氣氛呈現出來。當你掌握到這個訣竅，雕塑的品質就會大幅提升，而且速度也會加快許多。

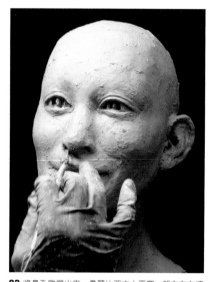

03 將鼻孔雕塑出來。鼻翼比西方人更寬，朝向左右擴張。

06 耳朵與整體

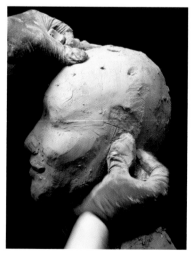

01 在耳朵的位置劃出位置參考線，將耳朵雕塑出來（請參考第91頁）。

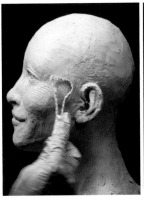

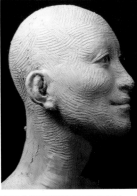

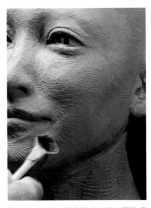

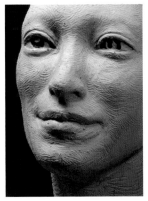

02 由於形狀幾乎都已經確定下來了，接下來使用鋸齒狀刮刀來撫平表面。

03 使用較細的鋸齒狀刮刀將表面整理乾淨。

04 製作出嘴唇的微妙形狀。因為嘴形朝向左右兩側延伸的關係，隆起形狀會稍微和緩一些。

07 頭髮與眉毛

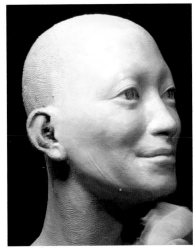

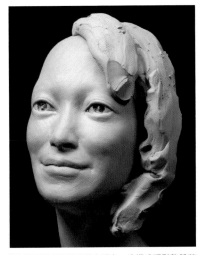

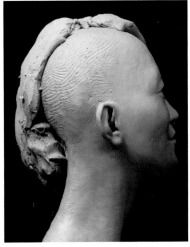

01 以海綿沾水將表面撫平。

02 將頭髮粗略地覆蓋在頭上。堆塑成頭髮整體蓬鬆、呈現大範圍的圓弧形狀。

03 看看這個髮量，分量相當飽滿。頭髮的分量比印象中的還要多很多呢。

> **POINT**　我經常看到雕塑營的學員在桌上將黏土捏成薄片，再黏貼在角色的頭上，如果這麼堆塑的話，看起來就像是剛洗好澡的貞子一般。
> 如果不是打算要製作成貞子的話，請以打破詛咒的氣勢，將頭髮的分量堆塑上去吧。

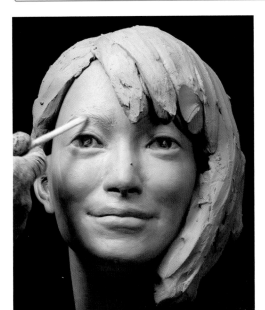

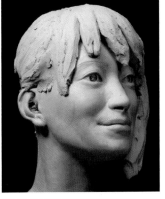

05 堆塑頭髮總之就是要放膽去製作，將髮束成塊地堆塑上去吧。

06 整體完成後，以木製刮刀稍微順過一遍。

04 將眉毛也雕塑出來。眉毛可千萬不要製作得太厚！這個部分就可以當作是剛洗好澡的貞子沒問題。

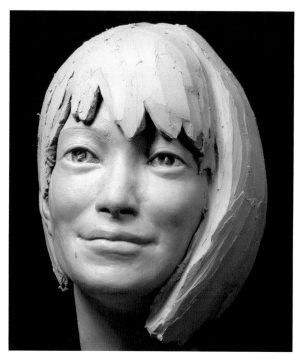

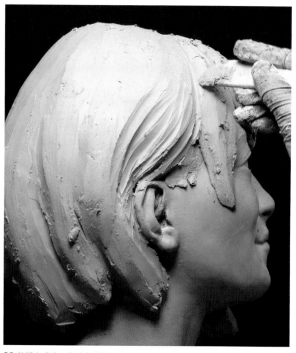

07 重點是要讓頭髮看起來既直且滑順。

08 整體完成後，使用木製刮刀等工具雕塑出一些溝痕。與其說是溝痕，不如說是呈現出高低落差會比較符合正確的表現。

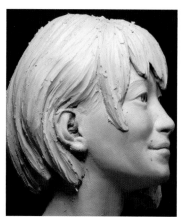

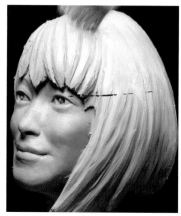

完成！

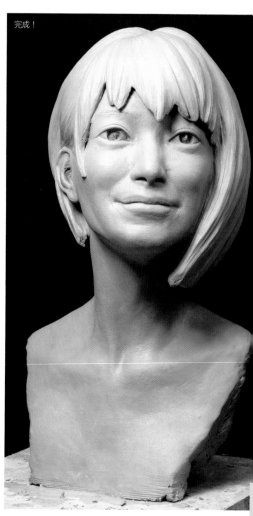

09 請恕我反覆提醒，頭髮上形成的陰影，主要是來自於高低落差所造成。雖然髮束間也會形成一道溝痕，但如果都是溝痕的話，看起來就像是人造物品，無法呈現出頭髮的柔順感。

10 在此先以刷子沾水來撫平表面。

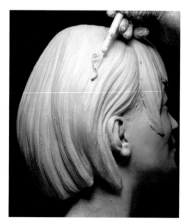

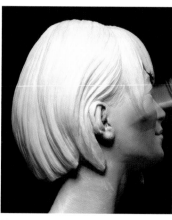

11 沿著頭髮的流動性，將細節部分仔細雕塑出來。

12 再一次以刷子沾水輕輕地撫平表面。

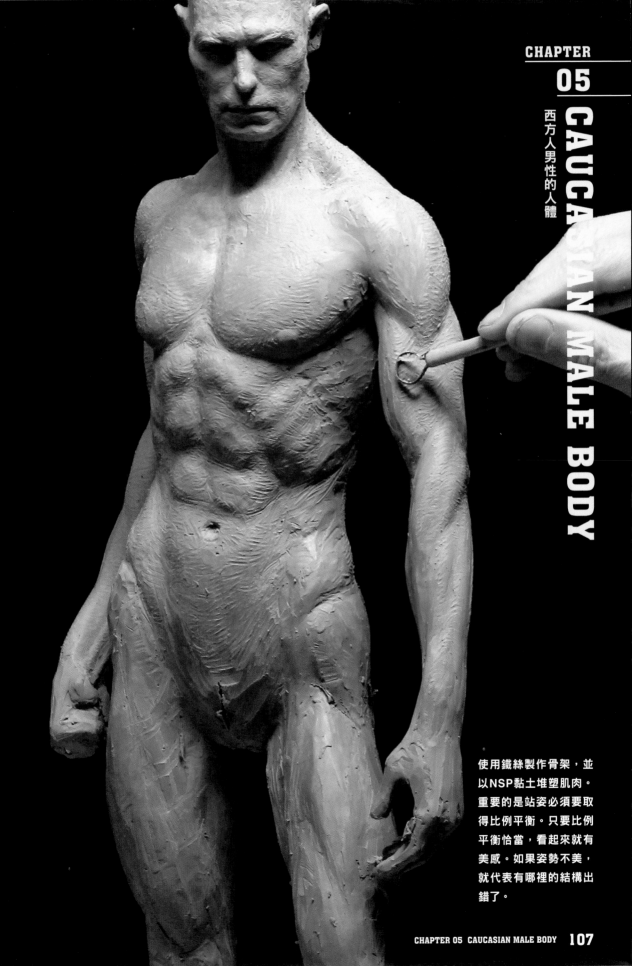

使用鐵絲製作骨架,並
以NSP黏土堆塑肌肉。
重要的是站姿必須要取
得比例平衡。只要比例
平衡恰當,看起來就有
美感。如果姿勢不美,
就代表有哪裡的結構出
錯了。

01 底座與骨架

首先要將想製作的男性全身設計圖,依原尺寸大小繪製(也可以將本頁直接拿去放大或縮小影印)。在圖上以鐵絲製作成骨架。將脊椎、手腳如同照片一樣組合起來,胸部用補土固定住,脊椎的兩根鐵絲用細鐵絲纏繞固定。手的鐵絲長度要到手掌為止。下顎下方、手肘、手腕、膝蓋、腳踝及腳底的位置用麥克筆做標示。

TOOLS & MATERIALS

NSP黏土、鐵絲(粗)、鐵絲(細)、木板、雕塑工具&黏土刮刀、彎腳規(量測雕塑造形物外徑的工具。亦可使用圓規)、鑽頭、鉗子、鐵鎚、酒精、海綿、毛刷。

PROPORTION

關於身體的比例平衡

這裡作為示範的是一般被認為是「帥氣」或是「優美」的身體比例平衡。
所謂的優美體態比例,男性、女性幾乎都為8頭身。如果頭身再小的話就會變成漫畫人物的比例了。
這幅圖是參考美國的藝術家Andrew Lumis所建構的身體比例。
要塑造帥氣的形象,對我來說這是適合不過的參考資料了。
真實生活很難看得到比例如此理想的人。
當然,身體比例可以自由調整變化,端看你想要呈現出怎麼樣的形象。

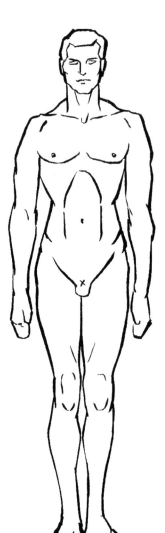

Andrew Lumis建構的身體比例平衡

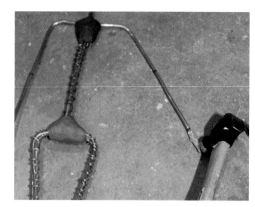

01 整體比例調整好後,自設計圖移開。然後用鐵鎚將手掌的部分敲平。

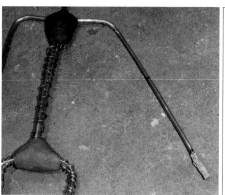

02 裁斷細鐵絲,固定在用補土捏成的手掌當作手指(但這次製作的是握拳的姿勢,所以省略此步驟)。

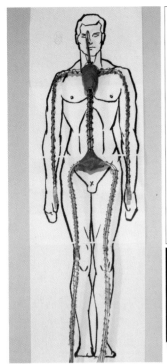

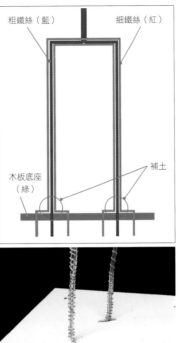

粗鐵絲（藍）　　　　細鐵絲（紅）

木板底座
（綠）

補土

03 將骨架放回設計圖上，確認腳踝的位置，然後如圖將骨架固定在板子上。18英吋（約46cm）以下的雕塑造形，周圍不需要加上細鐵絲支撐，如果比這個尺寸大的話，就一定要加上支撐。將骨架做好標記的腳底位置，固定在距離底座0.5cm～1cm的高度（也有使用 L型管由背後固定在底座的方式，但這樣會妨礙背後的雕塑造形作業，因此我都採用這裡介紹的方式）。

BALANCE 平衡

所謂的平衡，意思不僅只是比例上的平衡而已。比方說這個男性的右手臂和右腿呈現用力緊張的姿勢，左手臂和左腿則較為和緩。像這樣緩與急的落差，才能將力的動向呈現出來。要表現力量強大時，如果全身部位都呈現緊張的姿勢，反而會減弱力道。需要弛緩的部分才能襯托出剛強的部分。這就是所謂的平衡。

POSE 關於姿勢

決定人物的姿勢時，一定要注意這個人物正在做什麼事情。如果只是想著怎麼擺出姿勢，那麼這個人物雕塑造形就會變得僵硬沒有動感。在心裡設定一個情境，給這個姿勢一些背景劇情是很重要的。比方說"堂堂挺立，怒視著對戰敵手"這個姿勢。對手目前位在何處？接下來就要上前進行攻擊？還是只是站著戒備？都會微妙地影響姿勢的變化。要決定姿勢之前，請務必自己親身擺出同樣的姿勢，並且試著在腦海中想像打算呈現出來的情境。如此一來，相信身體便會擺出自然合理的姿勢。這個時候必須要去感受自己的重心落在哪個部位，身體的感覺如何。如果是自己都覺得不自然的姿勢，製作成雕塑造形也同樣不自然。

02 堆大形

1 底座

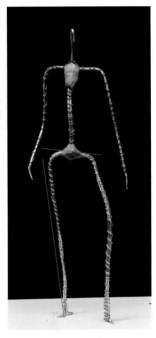

01 自然站立的時候，重心腿（支撐體重的腿）一般不會彎曲。因為這樣在支撐體重時會比較省力。而且腳踝因為要支撐全身的體重，會偏向身體中心。骨盆會被支撐體重那一側的腿由下往上頂而抬高。

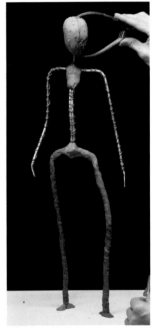

02 堆塑頭部黏土。這時要明確掌握人物臉部朝向什麼方位。這個人物是正面稍微朝下怒目而視前方。仔細比對量測設計圖尺寸。在這個狀態下只看頭部的話，會覺得頭大身體小。這是因為身體的厚度還沒有塑造出來。如果不實際量測的話就無法知道正確大小。要注意一個地方的比例失準之後，接下來製作的其他部位比例也都會全部跟著失準。

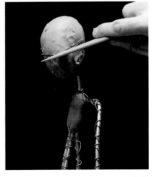

03 用刮刀劃出中心線，然後再劃上與直角相交的橫線。因為頭部朝下的關係，從側面看時，線條會朝向後上方。

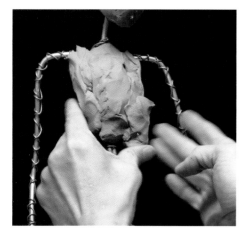

04 以黏土堆塑身體，用手指整理形狀。將肋骨大致的形狀雕塑造形出來。

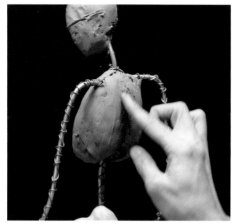

05 肋骨在脊椎的部分會凹進去。

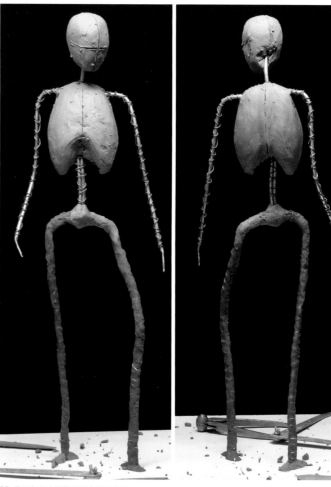

06 看得出來肋骨整體朝向哪個方向。

2 骨盆・肩胛骨・肋骨

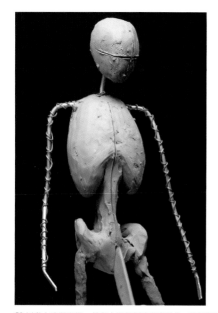

01 以黏土堆塑脊椎，並在大腿根部雕塑出骨盆。這個姿勢的骨盆因為右腿那側抬高的關係，中心線會呈現傾斜的狀態。

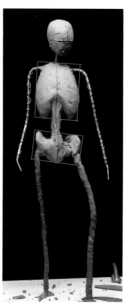

02 將肋骨與骨盆各自視為一個區塊，決定好兩者的角度。身體活動時這裡會以整個區塊活動，區塊本身不會產生扭曲。因為會影響到所有覆蓋其上的肌肉，所以這兩個部位之間的關係非常重要。

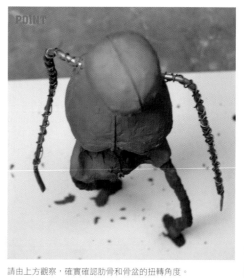

POINT

請由上方觀察，確實確認肋骨和骨盆的扭轉角度。

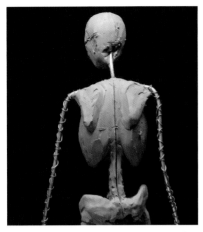
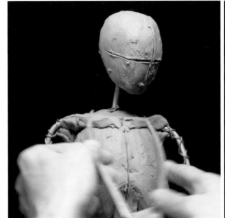
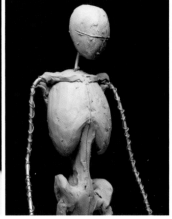

03 用黏土在背面堆塑肩胛骨的兩個倒三角形。縱長約為肋骨的一半。

04 轉至正面，在肋骨的上方製作鎖骨。鎖骨的外側會與由背部延伸過來的肩胛骨突起部（肩胛骨脊／參考第139頁）接觸，所以在中途會轉向後方。而非水平橫向延伸。兩側鎖骨的長度不會有變化，請仔細量測由中心到鎖骨邊緣的距離後，左右對稱製作。

3 背部與胸部

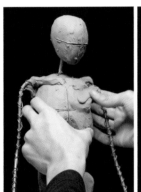
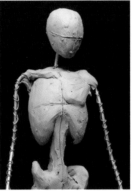
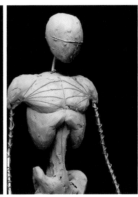

01 在肋骨劃上十字中心線。上方兩個區塊即為胸肌。胸肌受到肋骨形狀影響，由兩腋下方呈放射線擴張。堆塑黏土時要意識到這個肌肉的走向。

02 肩胛骨配合手臂的動作，在肋骨上的位置會跟著移動。請隨時要掌握肩胛骨的位置。肩胛骨和由前方延伸過來的鎖骨及手臂的骨骼連接在一起，因此能夠活動的範圍有限。在這裡右手臂大幅向後擺，而左臂則稍微向前，因此右側的肩胛骨會比較靠近脊椎。

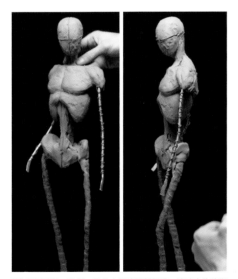

03 只要頭部、肋骨、骨盆之間的關係明確，這時人物的姿勢就能夠確實將氣氛呈現出來。如果還沒有將氣氛呈現出來，不管怎麼講究細節也是毫無意義！這個時候寧可要多花點時間調整，直到整體氣氛讓人滿意為止。

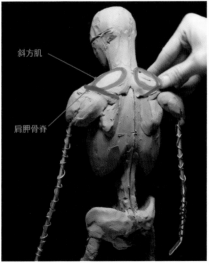

斜方肌

肩胛骨脊

04 在肩胛骨延伸過來的凸起部分（肩胛骨脊）上方堆塑斜方肌。這個凸起就是在肩胛骨和前方延伸而來的鎖骨接觸之處。凸起的上方是斜方肌，下方是肩部的肌肉。

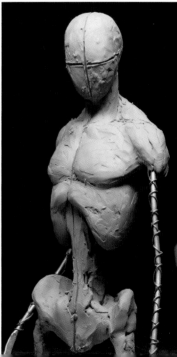

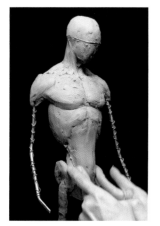
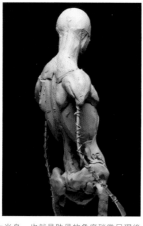
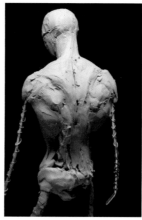
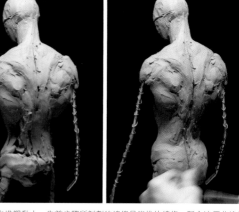

01 把肋骨和骨盆之間的厚度堆塑出來。

02 上半身，也就是肋骨的角度稍微呈現後仰。請小心不要讓這個後仰角度消失了！

03 背後也堆塑黏土。先前步驟所刻劃的線條是脊椎的線條，配合這個曲線堆塑肌肉。

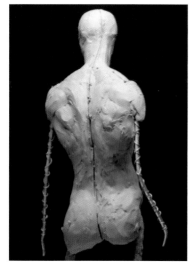

04 再將中心線（脊椎的線條）重新刻劃一次。脊椎是位在頭蓋骨、肋骨和骨盆的中心，各個部位的角度都會受到脊椎的影響。要注意如果中心線出現偏移的話，各個部位就無法正常銜接！如果無法確定位置是否正確的話，就再重劃一次中心線。並且試著劃出與脊椎中心線直角相交的肋骨上下緣的兩條線條以及骨盆上緣的線條。將三者的關係確認清楚後，再配合製作周圍的部分。

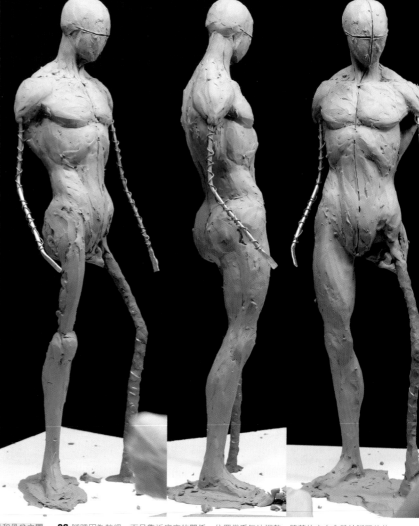

05 堆塑肌肉。作業時要意識到由上方俯視觀察時肋骨和骨盆之間的扭轉角度。所謂的扭轉角度，並不是扭曲歪斜，而是要如同第110頁的**2-02**圖示，將紅色四方形視為一個立方體的盒子。盒子與盒子之間雖然會有扭轉角度，但盒子本身並不會出現扭曲歪斜。

06 腳踝因為較細，而且靠近底座的關係，位置幾乎無法調整。膝蓋的方向會基於腳踝的位置來決定。膝蓋的高度在骨架上已經做好記號，所以高度不能夠改變。由側面觀察時，因為肋骨後仰的關係，骨盆會向前方凸出，身體為了要取得平衡，腿部整體會朝向後方形成彎弧，使得身體整體呈現出曲線般的流動性。

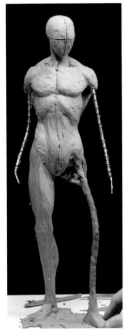
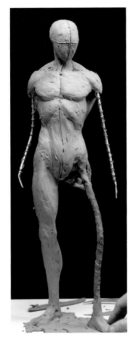
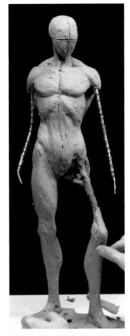
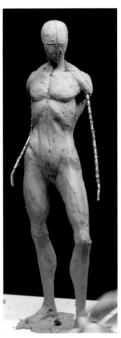

07 一定要意識到骨骼的形狀。雖然沒有必要從骨骼開始製作，但別忘了肌肉是附著在骨骼周圍的。膝蓋的圓弧形狀以及膝下的正面都會顯出骨骼的形狀。

08 在底座將黏土堆塑到腳底的位置，然後在上面把腳部雕塑出來。腳踝到腳尖的距離大約是一個頭的長度。身體正面也要劃上中心線。只要將肋骨和骨盆都視為立方體的盒子，背面與正面的中心線就應該可以互相吻合。如果這裡出現無法吻合的話，代表這個部位的形狀前後矛盾了。

09 另一側的腿部，也是以腳掌為基準，由膝蓋以下開始製作。如果膝蓋的位置向前凸出骨架太多的話，腿的長度就會變得比另一腿更長。請仔細量測左右腿的長度進行製作吧。

10 由大腿連接到骨盆。因為左腿會比重心腿更放鬆的關係，因此外形輪廓也要比較和緩一些。

11 由於肩膀到手肘的長度已由骨架決定，因此以長度為基準來調整粗細即可。如果配合骨架製作，仍覺得手臂和腿太短的話，那就是手臂太粗了。不能只看局部就判斷要增加手臂的長度。

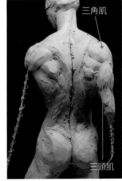
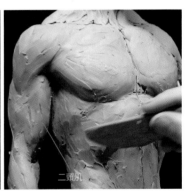

三角肌

三頭肌

二頭肌

12 上臂主要分成肩膀的三角肌、二頭肌（屈臂隆起的部位）、三頭肌等三個部分。

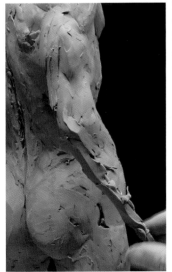

13 決定好手肘的位置，用黏土將下臂粗略堆塑出來。手腕周圍都是肌腱，因此不會太粗。接著將手掌也堆塑黏土製作出來。

14 堆塑由手肘到手腕的手臂肌肉。這時只要簡單將肌肉的分量感雕塑出來即可。

POINT

要意識到關節的位置以及角度。因為這裡的手肘位置退向後方的關係，所以肩膀會向前凸出！這個角度會對肩膀的肌肉形狀會造成影響！

03 堆塑肌肉

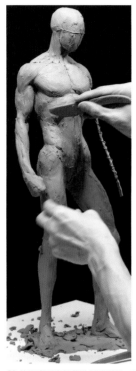

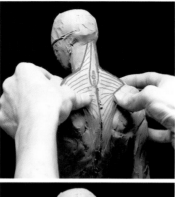

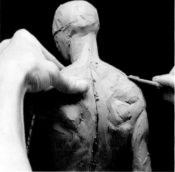

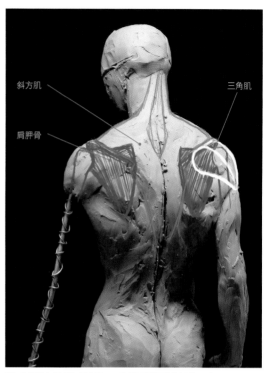

斜方肌

肩胛骨

三角肌

01 使用刮刀來調整肋骨的形狀。腹肌就覆蓋在這個位置上方，所以要堆塑在中心部分。因為姿勢呈現後仰，腹肌受到牽扯，肋骨下方的部分會出現凹陷。

02 堆塑由頸部到肩胛骨一帶的斜方肌。要記住肌肉是由何處開始，結束在什麼位置。

03 背部的上側分為斜方肌、三角肌、肩胛骨等部位。斜方肌如果整體太過鬆弛的話，就顯得軟弱無力。左側的肌肉雖然較為和緩，但也不要讓角度降得太低。注意看右側的肩胛骨比較靠近背部中心。

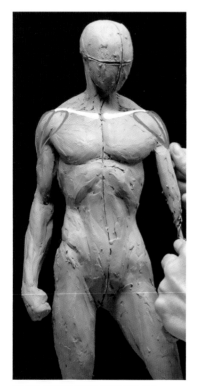

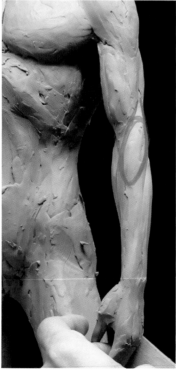

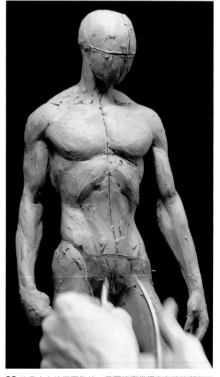

04 從三角肌的下方開始堆塑上臂的肌肉。

05 注意前臂的旋後肌隆起線條。

06 注意中心線不要跑掉。只要確實掌握中心線的所在，左右髖骨的位置就不會弄錯（在這裡，發現面向人像雕塑時的右側骨盆周圍過於狹窄，因此要重新量測與中心線的距離，將右側再向外擴張一些）。

04 製作頭部

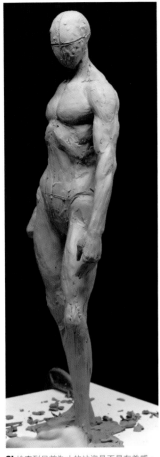

01 檢查到目前為止的站姿是否具有美感。

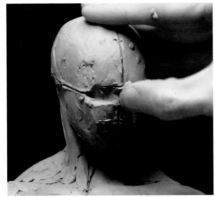
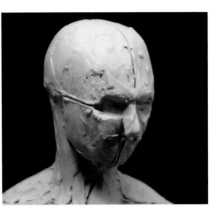

02 在臉部十字的橫線上挖開兩個眼眶。當我們意識到人物的臉部整體是朝向下方時，挖開的孔洞自然也會朝向下方。在眉骨到下顎下方的中間位置將鼻子雕塑出來。鼻子開始隆起的位置要做出凹陷形狀。

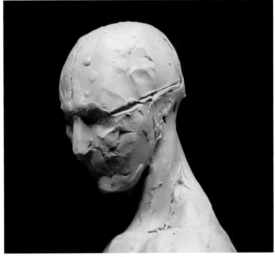

03 離遠點觀看整體。確認臉部的每個部位是否都是朝向下方。

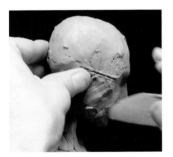

04 鼻子旁邊的輪廓外形結構是固定的，因此要先決定好鼻根位置的立體深度，然後以刮除黏土的方式來塑形。

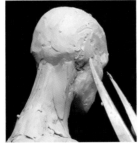

05 比對設計圖，量測長度，確認耳朵的位置。

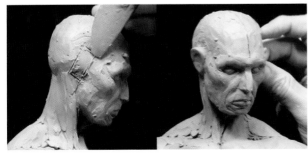

06 堆塑顴骨和眉骨的隆起形狀。在與眉骨高度平行的位置加上耳朵。大小約等同眉骨到鼻尖的距離。

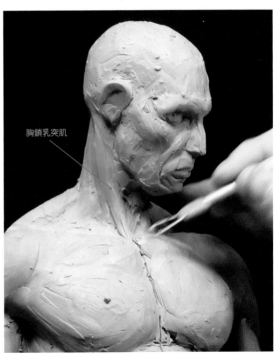

胸鎖乳突肌

07 由耳朵後方連接到肋骨的中心線，堆塑一條細黏土。這裡稱為胸鎖乳突肌，是平面繪畫作品也經常重點描繪的部位。

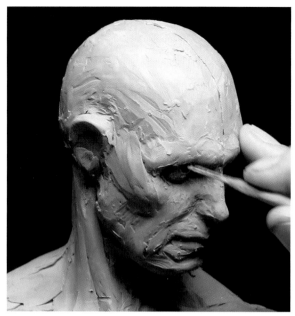

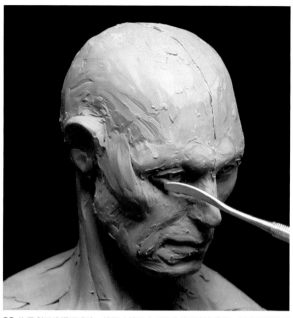

08 使用雕塑工具將瞳孔（眼珠的黑色部分）雕刻出來，決定視線的方向。我在堆塑眼瞼之前就會先雕刻出瞳孔。因為這樣就不會被眼瞼的形狀困惑，能夠確定眼睛到底看向何方。

09 使用刮刀堆塑下眼瞼。這裡太過細小不適合用手指來堆塑，因此要使用刮刀。

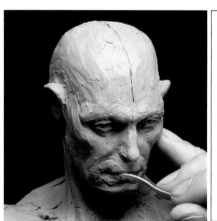

10 堆塑出上唇的彎弧曲線。

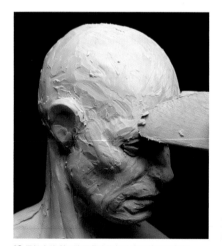

11 整理下唇上方的塊面。使其呈現出自嘴唇閉合時的界線向外側翻出的感覺。

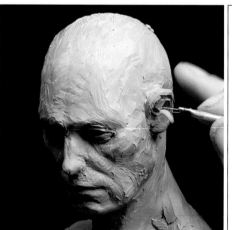

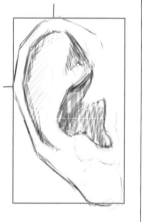

12 用較大的刮刀將眉骨的隆起凸出形狀堆塑出來。

13 決定好耳朵的外廓及形狀之後，接著要雕刻耳朵的內側。如上圖所示，可以用直線來掌握耳朵的外廓形狀。這時如果用弧線來呈現的話，會難以掌握耳朵的外形與角度。我個人偏好耳朵最高與最深的部分比較偏向後方的形狀，覺得這樣最好看又帥氣。

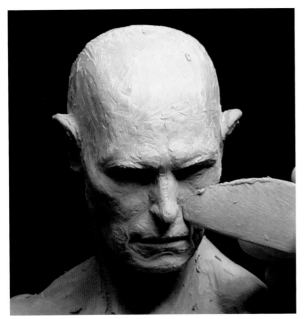

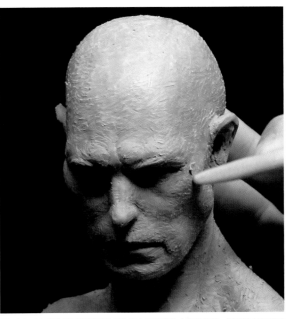

14 紅線內側的部分稱為「口鼻部」，凸出於整個臉部。法令紋是由臉頰到口鼻部的立體塊面變化所形成的部分。這裡如果使其下凹的話，就會顯得老態。只要這部分不凹陷，直接讓口鼻部凸出的話，就能保持年輕的樣貌。再次提醒，法令紋本身並不是一道線條。

15 眼睛下方的陰影是顴骨到臉頰的肌肉隆起部位之間的界線。調整這部分與眉骨形成的陰影角度，可以讓人物看起來更為英姿煥發。

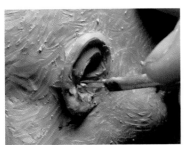

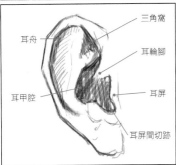

三角窩

耳舟

耳輪腳

耳甲腔

耳屏

耳屏間切跡

16 將耳甲腔的部分雕塑出來。此處會比臉部更深入頭部裡面。

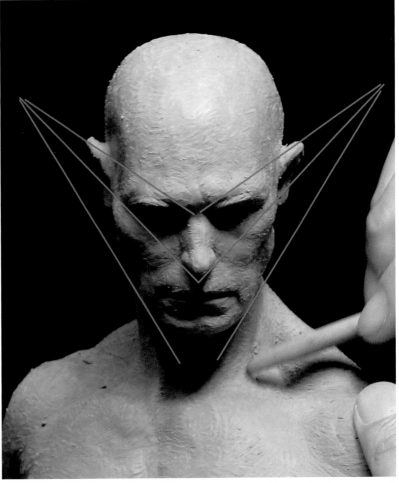

17 將頸部到肩膀的肌肉外形修飾滑順。

18 頭部完成了。如紅線所示，眉骨、顴骨、鼻尖與鼻翼、下顎、耳朵的角度都要整合在同一個流動感內。藉此來呈現出人物臉部整體的氣勢與情感表現。

05 腹肌與胸肌

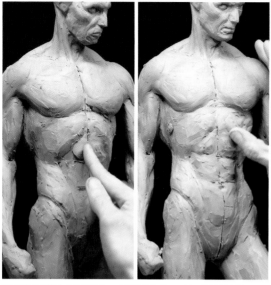

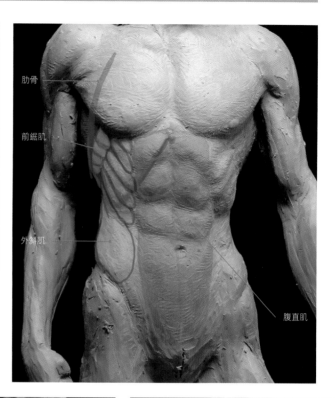

肋骨

前鋸肌

外斜肌

腹直肌

01 腹肌由沿著中心線區分為 8 個區塊的腹直肌，以及其外側的外斜肌所構成。首先要將腹直肌的 8 個區塊分別粗略堆塑出來。

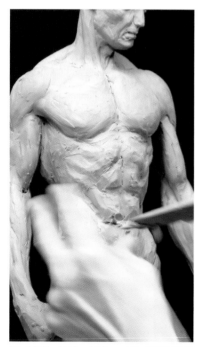

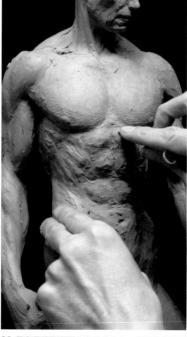

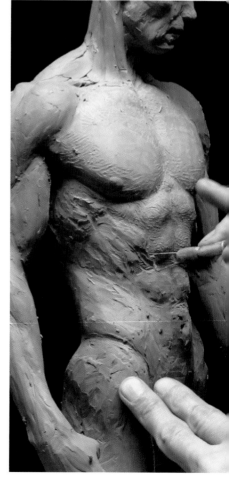

02 堆塑後，以刮刀稍微整形。腹肌的整體形狀，會受到其下的肋骨形狀影響。掌握肋骨的位置非常重要。

03 最上段的腹直肌位在肋骨之上，所以隆起的程度最明顯。

04 第 2 段的腹直肌位於肋骨中心的空洞部分，因此會朝下並深入身體內側。外斜肌是由上朝下，角度傾斜的肌肉。

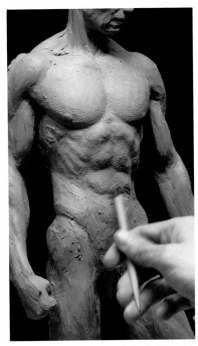

05 第 3 段的腹直肌要由第 2 段的凹陷處再度朝向身體前方隆起。

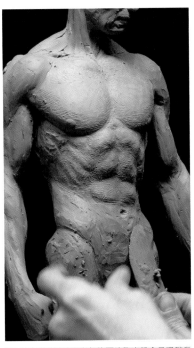

06 最下段（肚臍下方）的兩塊腹直肌會呈現稍微凸出的隆起形狀。

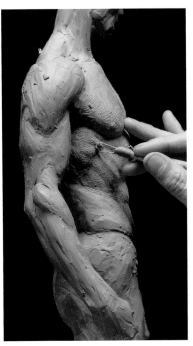

07 腋下部位有稍微朝向外側擴張的前鋸肌。與外斜肌呈現交叉排列，朝上方往背部延伸。請注意角度。前鋸肌的後方隱藏著由背部延伸過來的背闊肌。

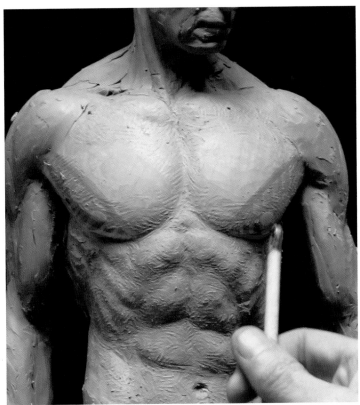

08 紅色的斜線部分是胸肌朝向下方的塊面。由上方打光時，這裡會形成陰影。經過鍛鍊的肌肉，乳頭會位在這個塊面上，也就是胸部隆起形狀最高點的下方，位置也會比較偏向外側。

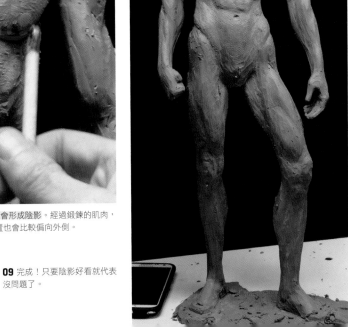

09 完成！只要陰影好看就代表沒問題了。

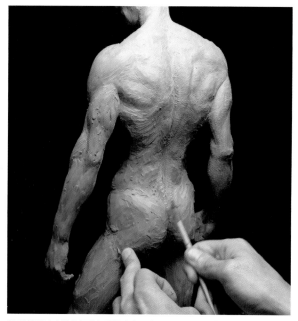

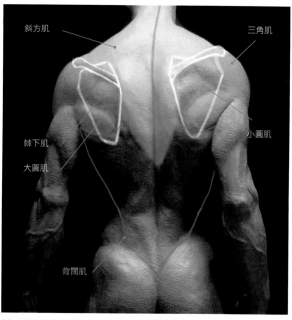

斜方肌

三角肌

棘下肌

大圓肌

小圓肌

背闊肌

01 將臀裂（也就是股溝）雕塑出來。這部分重要的是並非挖出一道溝槽，而是要將左右臀部的肌肉堆塑出來。所謂的溝槽，其實是兩個大塊形狀之間的間隙。所以並非是雕刻出中間的間隙，而是要將兩側臀部的形狀製作出來。如此一來，自然就會形成一道立體形狀的溝槽。

02 白線部分是肩胛骨。因為右手臂的位置朝向後方的關係，肩胛骨會被壓迫至內側。也因此會影響到所有附屬於肩胛骨的肌肉。紅線部分是背闊肌。雖然會覆蓋住脊椎的中心，以及自斜方肌的下方露出的肩胛骨前端，再連接到上臂骨骼內側這一大片面積，但背闊肌和肩胛骨並沒有連接。

POINT

背後的肌肉形狀，會受到肩胛骨的位置而產生很大的影響。所以找出肩胛骨的位置非常重要。堆塑肌肉時不能漫無目的，一定要先確定好肩胛骨的位置再製作肌肉。

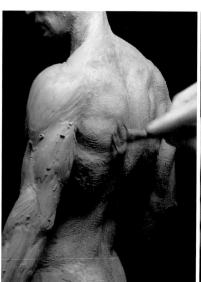

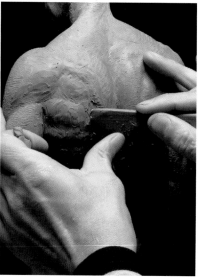

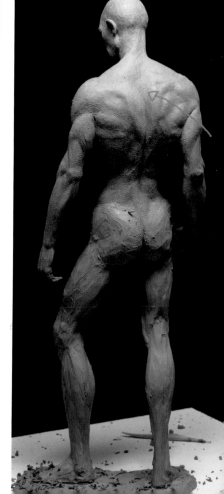

03 調整大圓肌的形狀。大圓肌位於肩胛骨下方，一直連接到上臂骨骼的內側。右側的大圓肌較明顯，是因為這裡的肌肉讓右手臂退至身體後方。其下方是形狀像是要將大圓肌包覆住的背闊肌。

04 為了要表現出右側身體正在施力的感覺，要將箭頭穿過的一連串肌肉，朝向箭頭方向隆起，藉以呈現出力的動向。

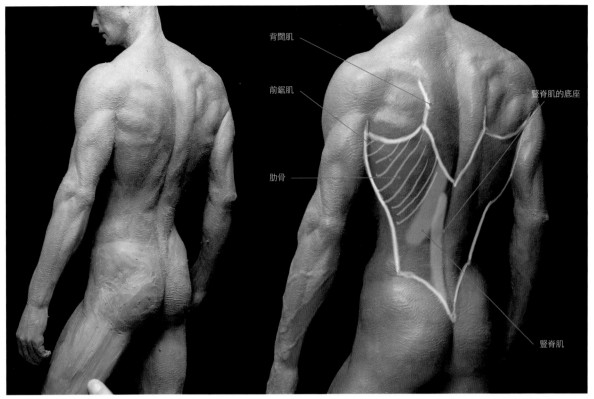

背闊肌
前鋸肌
肋骨
豎脊肌的底座
豎脊肌

05 背闊肌雖是覆蓋背部下半部的大片肌肉，但因為肌肉厚度較薄，下層的肌肉形狀也會凸顯出來。前鋸肌是由肩胛骨之下覆蓋在肋骨上，然後延伸到正面。豎脊肌是位於脊椎的旁邊，朝向上方分為三條肌肉。背部有各種不同的肌肉會相互交疊，而且肩胛骨會在肋骨上移動的關係，造成肌肉的形狀變化極大。說老實話，我自己至今都還沒有滿意過自己做的背部雕塑造形。首先要注意的是肋骨呈現圓弧形狀，而肩胛骨則是覆蓋於肋骨上方。所有的肌肉都會受到這些骨骼的影響。

07 手臂的肌肉～手部

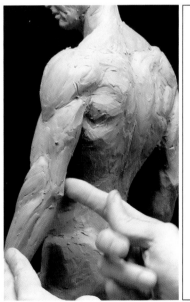

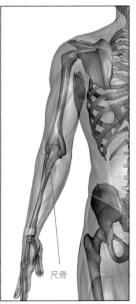

尺骨

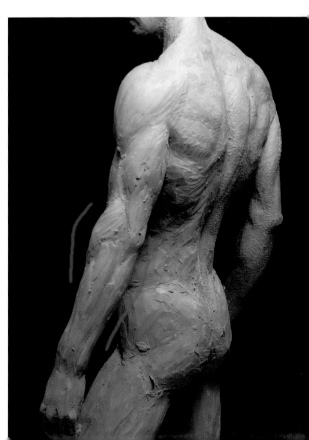

01 手臂彎曲時，朝向外側顯露的手肘是前臂的骨骼（尺骨）。上臂骨骼會朝左右稍微擴張，正中央挾著尺骨。尺骨愈接近手腕愈細，小指側明顯凸出的骨骼形狀就是尺骨的尾端。首先要掌握骨骼的位置。

02 堆塑肌肉的時候，與其拘泥於每一條肌肉的形狀，倒不如先將整體的肌肉分量大致塑造出來比較重要。由側面觀察時，上側的彎弧角度較急，下側的彎弧角度較緩。像這樣的急緩之勢就能呈現出流動感，讓線條看起來很美。

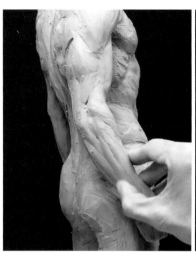
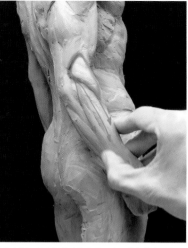
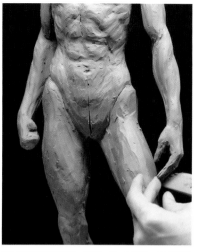

03 前臂的肌肉因為可以扭轉的關係，肌肉的形狀非常地麻煩。用力握拳時隆起的肌肉。據說許多女性都覺得這裡很有魅力，請多多鍛鍊吧。藍色部分隆起形狀的下方，手肘的旁邊有 3 條肌肉。分別朝向手腕的內側、中心以及外側。不管手臂如何彎曲或扭轉，肌肉連接在骨骼上的位置是不變的。這個原則可說適用於所有的肌肉。

04 雕塑手部的手指。不要一根一根製作，而是依照整體形狀製作。由拳頭到指尖的長度，會比手掌本身的長度還要長很多。

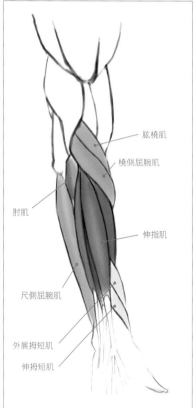

肱橈肌

橈側屈腕肌

肘肌

伸指肌

尺側屈腕肌

外展拇短肌

伸拇短肌

05 依照解剖學的知識，仔細雕塑肌肉的細節。

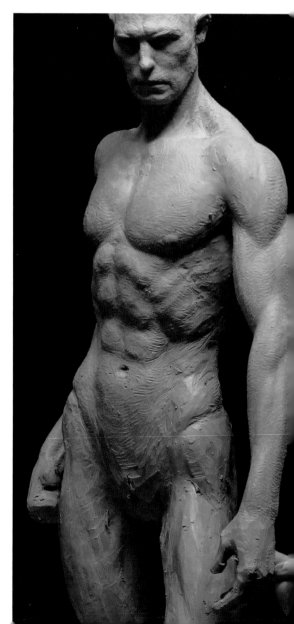

06 拳頭的部分要堆塑得稍微隆起。手臂幾乎完成了。

08 製作腿部

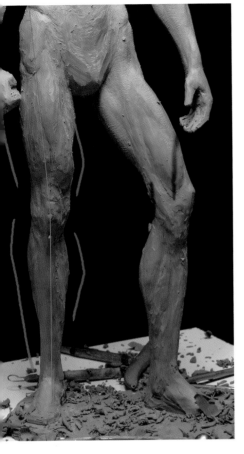

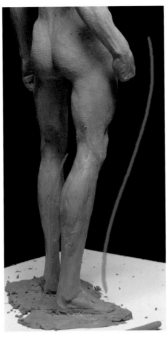

02 側面也相同，先把大致上肌肉分量堆塑出來。外形輪廓要呈現流線型，不要零散分段。如果太在意個別肌肉的形狀，就容易造成分段不流暢的傾向，要多加注意。

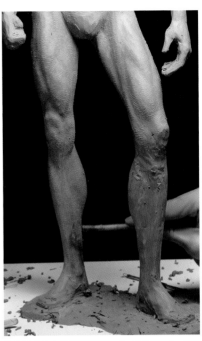

03 讓每條肌肉的形狀再更明顯一些。施力的部位，以這裡來說是膝蓋上方和小腿肚內側等處，陰影要加深。

01 和製作手臂時一樣，先堆塑出大致的形狀。因為這是重心腿，要把身體重心放在這條腿上的感覺確實呈現出來。使得整個身體的動態力量貫穿到地面為止。外側線條和緩，內側線條則要緊實。外側與內側的差異會形成流動感，讓姿勢更美。

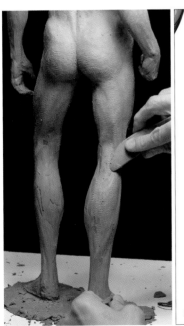

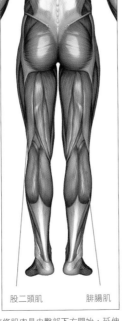

股二頭肌　　腓腸肌

04 大腿的後方有一條稱為股二頭肌的肌肉。這條肌肉是由臀部下方開始，延伸到膝蓋外側結束。膝蓋後方會有一塊稍微隆起的形狀，其下方有小腿肚（腓腸肌）的隆起形狀。

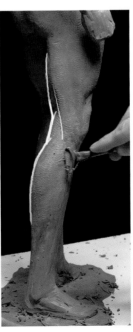

05 由側面觀察時，大腿後方一直到小腿肚的曲線，在膝蓋後方並不會呈現出「く」字形。中間有肌肉連接，像這樣追加堆塑一段肌肉，更顯得真實自然。

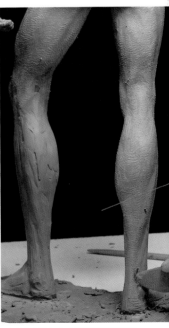

06 由後方觀察時，可以看見腓腸肌的隆起形狀的內側部位比較低。其下是阿基里斯腱，變得非常細。如果是有在鍛鍊身體的人，這部位的線條會非常明顯。

01 下肢部位有 2 根骨頭。分為主要的脛骨，和由外側支撐，較細的腓骨。圖中白色的部分，是腓骨的形狀浮現表面的部分。股二頭肌的外側連接到腓骨，而其後方是腓腸肌。以骨頭為基準點，明確定出肌肉的位置。重點是要意識到圖中白色的 2 點其實是相連接的。

02 腓腸肌以下的形狀一口氣變細的話，可以讓腿部看起來更長、更帥氣。

03 踝骨的外側比內側低。紅線的彎弧部分是腳趾的根部位置。這附近的厚度最薄。將腳趾大概區分一下。有的人大拇趾最長，有的人腳食趾最長，各自不同。我喜歡腳食趾最長的腳形，這樣看起來感覺腳形較尖而且細長。

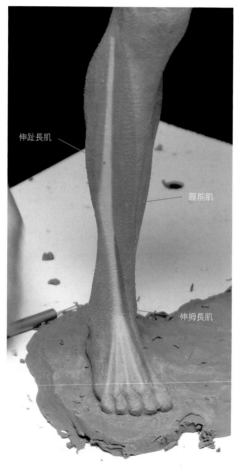

伸趾長肌

脛前肌

伸拇長肌

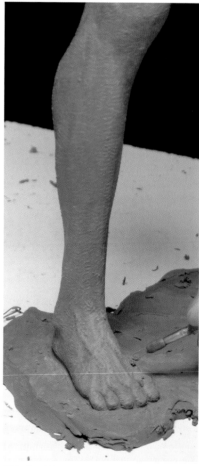

04 把趾尖的圓弧雕塑出來，以便與底座區隔。不需要雕塑腳趾底側，免得看起來像是浮在底座上。

05 大拇趾的根部會朝內側擴張一些。

06 腳背的長條狀起伏外觀，除了腳拇趾之外，都是由伸趾長肌延伸而來。脛前肌由膝蓋外側朝向內側延伸。這是腳踝正面最凸出的肌肉。伸拇長肌雖然也會凸出腳踝的正面，但位置比脛前肌更裡面。兩者之間是伸拇長肌，這是專責活動腳拇趾的肌肉。

07 腳背是血管相當明顯的部位。在腳背堆塑幾條若隱若現的血管，可以分散腳部的長條狀起伏形狀給人的機械感。

10 血管的雕塑造形

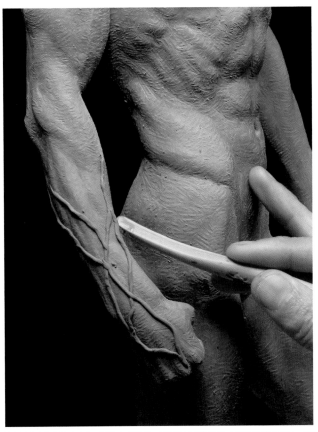

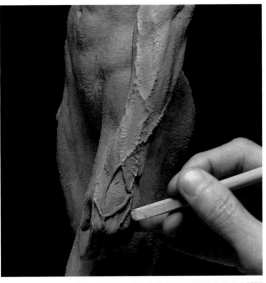

01 血管分布在肌肉之上,緊臨皮膚之下。可以先用長條狀黏土將血管堆塑出來,再與下層肌肉結合在一起。年輕人的血管流暢且直線較多,隨著年紀增長,血管分布會給人彎曲變多的印象。有時血管之間會出現立體交叉,感覺很複雜,但其實是有其流動感存在。血管是由身體中心向外側流出,如果出現了阻擋這個流動感的橫向血管,看起來就會變得不自然。

02 血管最容易浮現的位置是在手肘以下、手背、腳背、頸部等皮膚較薄的部分。

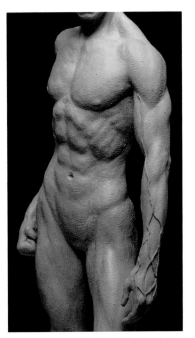

03 手臂內側也有血管分布。順帶一提,血管上方因為還有皮膚及脂肪覆蓋,而女性的脂肪較男性多,所以血管的形狀較不容易凸出於表面。身材肥胖的人更是如此。

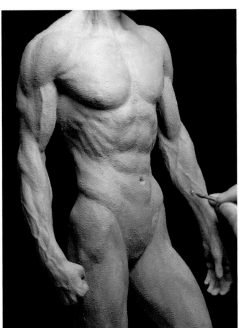

04 即使同一條血管也會因為位置不同,而會有浮現或隱沒的情形。請切記立體雕塑造形還有深度需要考量。此外,也會有一條血管再出現分枝的狀況。注意不要從頭到尾都是同樣的粗細。另外還有一個重點,千萬不可以讓底下的形狀因為雕塑血管而變形。如果下方的肌肉或肌肉形狀不見了的話,代表血管太粗了或是過度浮現於表面了。

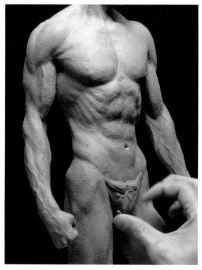

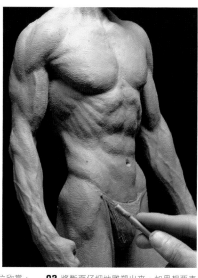

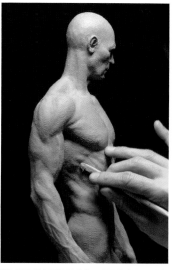

01 很可惜這部分的內容物即使雕塑出來也無法展現給各位欣賞，只能以內褲的隆起形狀來表現了。首先將自己喜歡的大小粗略堆塑出來。這部分會因為個人喜好而有所不同啦。邊緣（腿部和下腹部的界線處）也要好好遮掩住。萬一這裡出現空隙的話，一定會讓所有人的眼光都集中至此，請務必小心。

02 將斷面仔細地雕塑出來。如果想要表現出薄布質感時，可以將壓薄的黏土一邊捏出皺摺，一邊張貼在身體上，這樣會比較容易製作。

03 接著進行細節的修飾。偶爾要拉開距離觀察整體，才能發現到不自然的地方。這個時候發現的不自然之處，是因為該處與整體造形之間沒有互相融合的關係。重要的是對於整體的觀察。

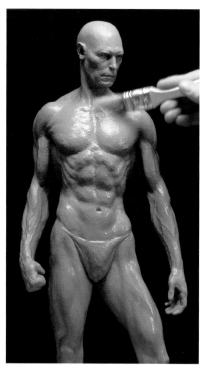

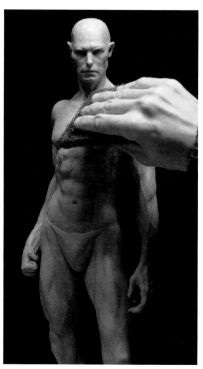

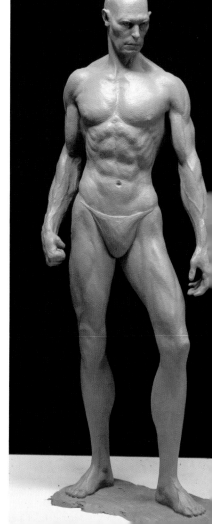

04 當確定都沒有問題之後，使用酒精與海綿輕輕擦拭表面來作為修飾。如果擦拭得過於平滑，看起來會像玩具，因此我會留下一些粗糙面，但這可以視個人喜好決定。在這裡主要是將表面的黏土碎屑去除即可。

05 使用毛刷清理鎖骨上凹陷的部分或是腋下這類海綿無法擦拭的地方。順便再將全身做簡單的清潔。

06 完成！到此為止一共耗費50個小時左右。用來參考的照片資料大約20～30張，加上美術解剖學的書籍。旋轉人物雕塑造形，確認有沒有和設計圖不符的地方。這種黏土雖然不會變硬，但碰觸到的話會使其受傷。如果希望永久保存雕塑造形的話，就需要另外翻模。如果要以這樣的狀態長久保存的話，請套上塑膠袋，可以避免劣化（用保鮮膜纏繞的話更好）。

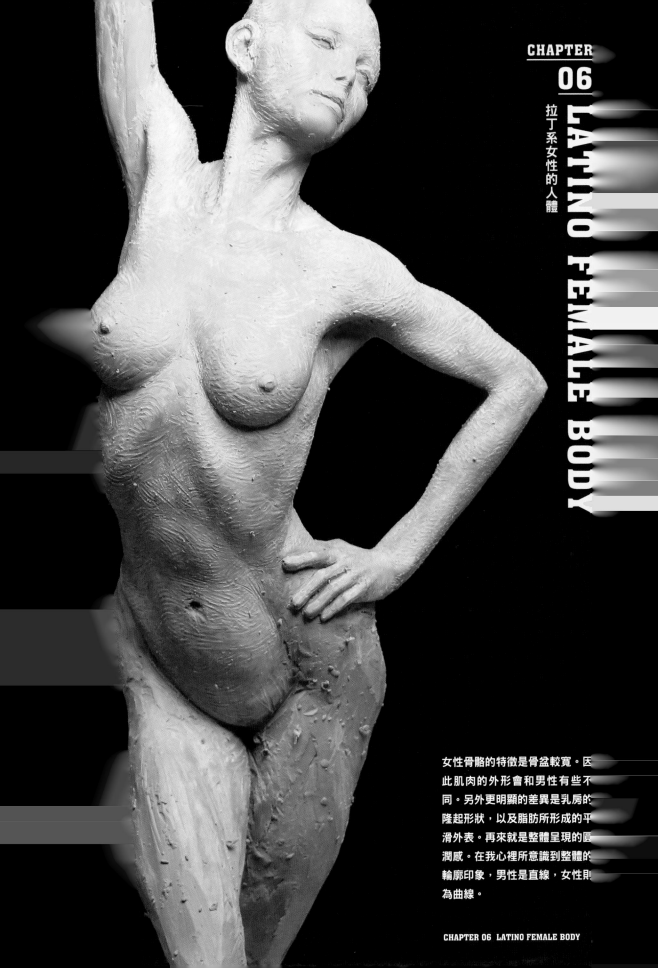

CHAPTER

06

拉丁系女性的人體

LATINO FEMALE BODY

女性骨骼的特徵是骨盆較寬。因
此肌肉的外形會和男性有些不
同。另外更明顯的差異是乳房的
隆起形狀，以及脂肪所形成的平
滑外表。再來就是整體呈現的圓
潤感。在我心裡所意識到整體的
輪廓印象，男性是直線，女性則
為曲線。

CHAPTER 06 LATINO FEMALE BODY

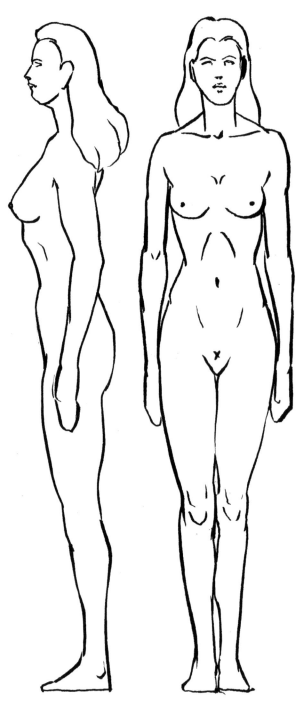

我以Andrew Lumis建構的比例為基礎繪製的草圖。

TOOLS & MATERIALS

NSP黏土、鐵絲（粗）、鐵絲（細）、木板、雕塑工具＆黏土刮刀、圓規、鑽頭、鉗子、酒精、毛刷

PROPORTION

關於比例

這是 8 頭身。如果頭身再小的話，就會有漫畫人物的感覺。確認兩腿部的大腿、膝蓋、小腿肚之間可以相互碰觸得到，並製作出關節沒有扭曲的筆直腿部。

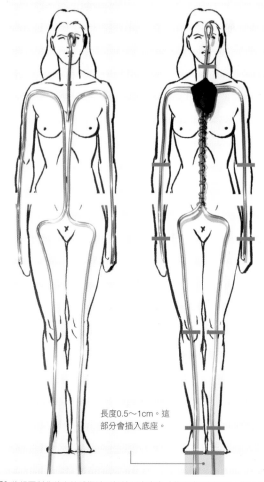

長度0.5〜1cm。這部分會插入底座。

01 將想要製作的女性雕塑造形設計圖畫出來（使用本頁影印放大縮小亦可）。在其上以鐵絲製作骨架，將脊椎、手腳等如同照片所示組合起來。胸部以補土固定。形成脊椎的兩根鐵絲用細鐵絲一圈一圈繞繞固定。手臂要延伸到手掌。下顎下方、手肘、手腕、膝蓋、腳踝、腳底的位置用麥克筆做記號。

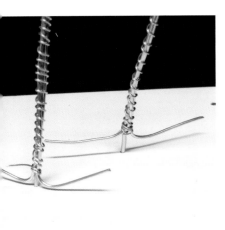

02 腿部與男性相同，先用 2 根細鐵絲與粗鐵絲合併起來製作較粗的骨架，再用更細的鐵絲如線圈般纏繞固定。然後將 2 根細鐵絲如照片所示，張開為 T 字型。

03 在底座上鑽洞，讓粗鐵絲與 T 字鐵絲的兩端可以插入。

04 將 3 根鐵絲都插入孔洞。如果洞的大小剛好的話，只要插入就可以固定住了。再用補土在底座上加強固定。

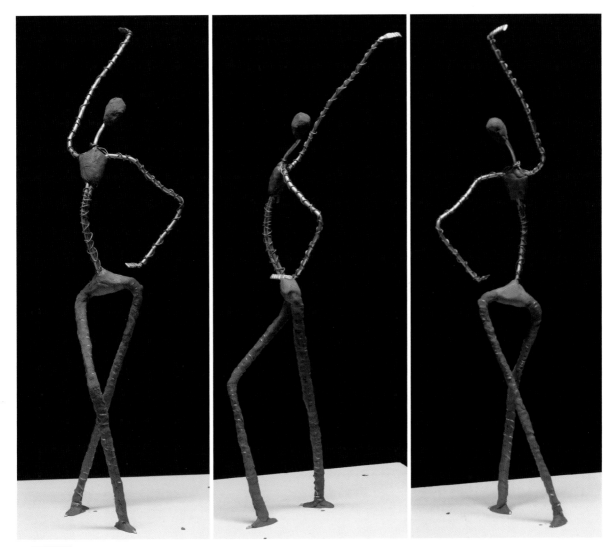

05 決定姿勢。

決定姿勢時，要為人物找一個理由，說明她正在做什麼。以這個女性來說，是設定為舞蹈結束後擺出經典動作的場景。除了正面之外，側面、後方等每個角度的姿勢都要優美，請朝這個目標調整。另外，關節會在什麼地方彎曲？彎曲有沒有不自然的地方？請模特兒或自己擺出同樣的姿勢加以確認。

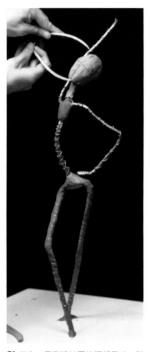

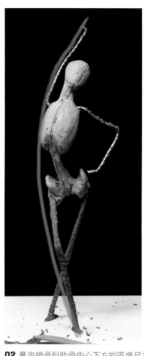

紅線部分是髂骨的上方。

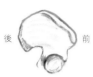

直立站立時，由側面觀察的髂骨形狀。

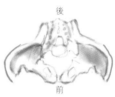

後

前

由上方觀察的形狀

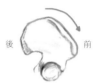

後

前

這位女性的姿勢是將臀部向後方頂出，因此會形成這樣的角度。

女性的骨盆相較於男性的骨盆寬幅比例更大，而且會稍微向外側擴張。和製作男性時同樣要將肋骨和骨盆視為立體的區塊，明確呈現出兩者之間的關連性。美麗的人像都存在優美的流動感。要以身體的整體來表現出那個流動感。

01 首先，量測設計圖的頭部尺寸，製作頭部。頸部也稍微堆塑黏土。

02 量測鎖骨到肋骨中心下方的區塊尺寸，堆塑黏土。如紅線般標記出中心線。左右側的最下方是肋骨形狀最寬的部分。肋骨本身還會延伸到稍微下方處。中心的鐵絲周圍也堆塑上黏土，如同照片所示堆塑出髂骨部分。

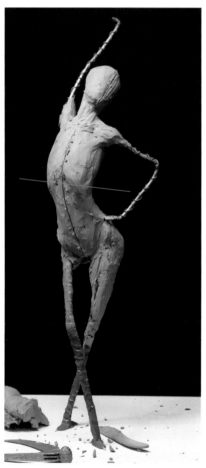

03 紅線是肋骨形狀最寬的部分。此處下方會稍微變窄，然後朝向髂骨的方向，以向外擴張般的感覺堆塑黏土。請注意此時肋骨整體會配合身體的傾斜方向而跟著傾斜。接著將髂骨到膝蓋、大腿 & 臀部也堆上大形。

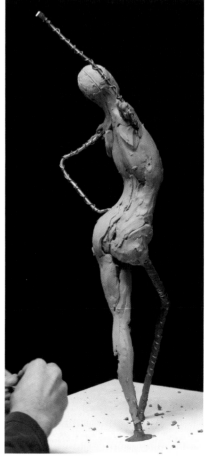

04 轉向後方標示出背後、臀部的中心線。臀部的寬幅也要量測設計圖的尺寸，製作出相同的大小。

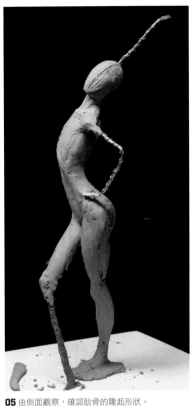

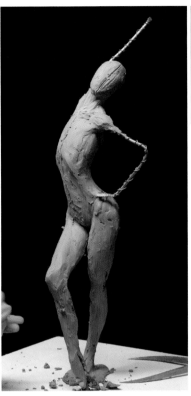

06 膝蓋正面有一塊稱為膝蓋骨的骨骼（紅色部分），這裡在膝蓋彎曲時會形成轉角。注意膝蓋以下的脛骨長度不要製作成兩腿不同長度，請一邊量測，一邊製作。

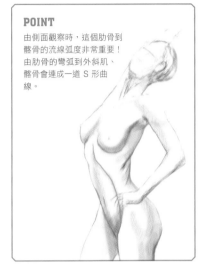

POINT

由側面觀察時，這個肋骨到髂骨的流線弧度非常重要！由肋骨的彎弧到外斜肌、髂骨會連成一道 S 形曲線。

05 由側面觀察，確認肋骨的隆起形狀。

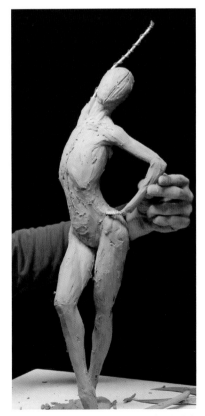

07 雖然手腕部分會變細，但手肘下方部分還是有稍微隆起形狀。

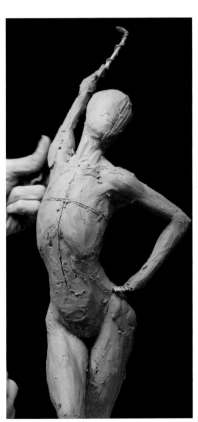

08 將抬高的那隻手臂與手掌也堆上大形，並將中心線確實標示出來。在肋骨的區塊中，畫一條與中心線呈直角相交的橫線。這附近就是乳頭的位置。男性會在 2 頭身左右的位置，而女性會在 2 頭身稍微下方處。

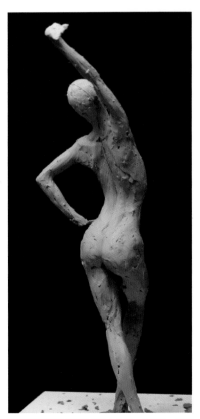

09 腰部周邊的圓潤曲線是女性的一大特徵。只要能拿捏好這個特徵，就算沒有胸部隆起的形狀，也能將女人味呈現出來。

03 堆塑乳房

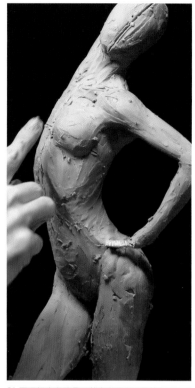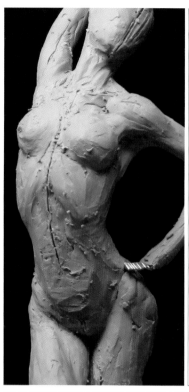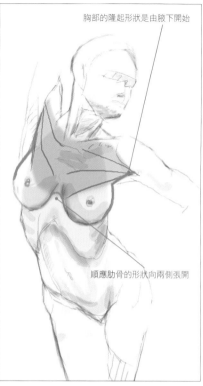

胸部的隆起形狀是由腋下開始

順應肋骨的形狀向兩側張開

01 要理解先有肋骨，其上有肌肉，再其上才是乳房。請注意由上方觀察時，肋骨的圓弧形狀會對乳房形狀產生很大的影響。因此不要一下子直接製作乳房。

02 以讓乳頭位在與中心線呈直角相交的線條上的要領堆塑製作乳房。何謂乳房的適當大小，依個人喜好而各有不同，但一般胸部的隆起形狀不論大小都是由腋下開始的。如果隆起形狀的位置過高的話，看起來會像人工矽膠乳房。不過，如果是因為衣服或胸罩將乳房集中托高的話，隆起的位置有可能比腋下還高。乳房之間會因為順應肋骨的形狀，向兩側稍微張開。

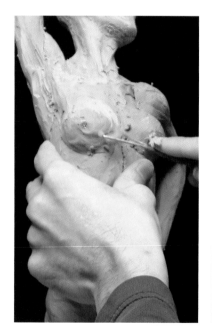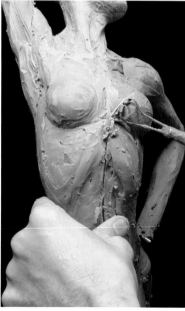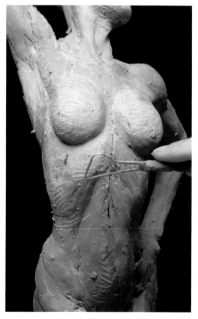

03 連接兩側乳頭的線條，基本上會和身體的中心線形成直角相交。但這個姿勢因為受到右手臂抬高牽扯的關係，右側的乳頭位置會稍微抬高。

04 使用雕塑工具整理形狀。不要失去乳房下方立體塊面的彎弧角度，一點一點地抬高。如果這個彎弧角度消失了的話，就會失去重量感。乳房不是完整的半球形，上半部會逐漸變得平坦，一直向上延伸並融入到鎖骨下方的薄皮膚。

05 整理托著乳房的肋骨形狀。這個姿勢因為身體向後仰的關係，肋骨的形狀會非常明顯。

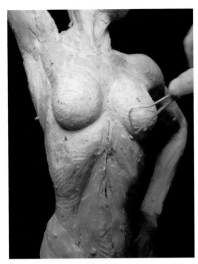

06 除非受到胸罩或其他外力集中，否則乳房與乳房之間會有間隔。該處也會呈現肋骨的形狀。肋骨的中心由側面看來是呈現向外凸的曲線。

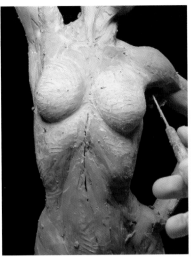

07 胸肌由腋下向肋骨中心延伸，而乳房位於其上。腋下即是胸肌朝下的面塊。中途出現的凹陷部分，是由胸肌轉換至乳房隆起形狀的位置。

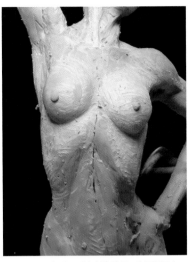

08 在乳房隆起的頂點處製作乳頭。位置偏下方，而非正中央。乳頭之間相距大約是比 1 個頭稍短的距離。調整肋骨的彎弧曲線。

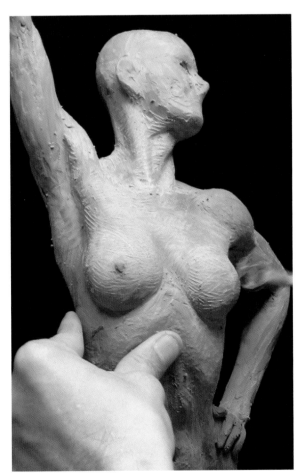

09 將整體曲線整理至流暢。

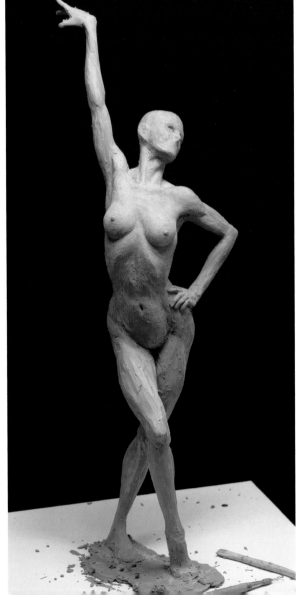

10 乳房完成了。

04 手臂與手部

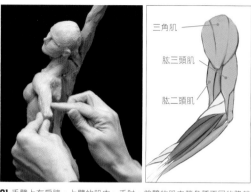

三角肌
肱三頭肌
肱二頭肌

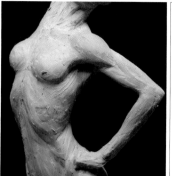

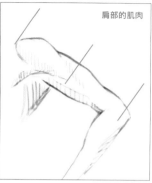

肩部的肌肉

01 手臂上有肩膀、上臂的肌肉、手肘、前臂的肌肉等各種不同的隆起形狀。理解肌肉的形狀很重要。女性的肱二頭肌不怎麼會有隆起。肱三頭肌到手肘的線條較為平順。肩膀的隆起也不明顯。

02 肩膀的肌肉比各位所想像得還要更長，佔據了上臂整體的一半左右。

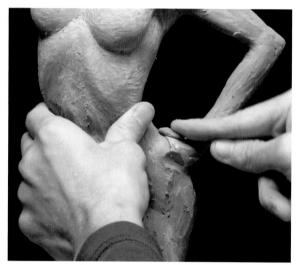

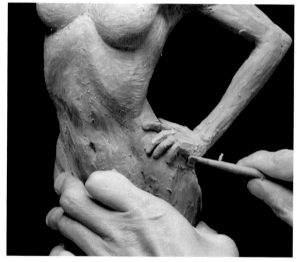

03 將手掌簡單地堆塑在腰上，食指沿著腰部形狀堆塑。手掌如果太大的話，看起來會像男性，請注意。

04 這個姿勢的手指各自呈現不同彎曲角度，因此要一根一根製作。小指側的手掌浮起，因此要將手掌的下側雕塑出來。

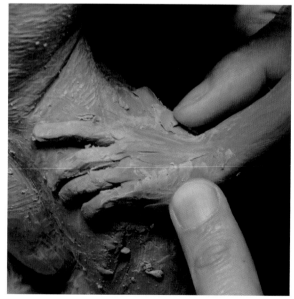

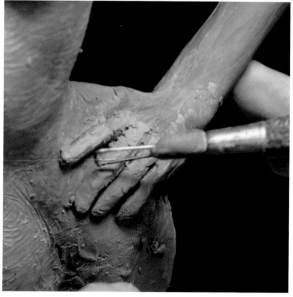

05 在手掌腹部外側部分堆塑黏土，使其稍微隆起。

06 先將手指製作立體盒型，然後再把邊角修飾平滑。

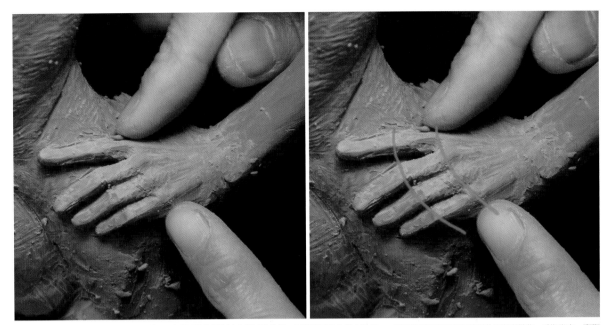

07 製作第一關節、第二關節。製作手部，最重要的就是先決定關節的位置。不能憑感覺去彎曲手指，一定要清楚知道哪個關節以什麼角度彎曲。手指當中，中指最長，小指最短。關節的位置全都會與手指的長度相應。連接關節之間形成的線條會呈現出滑順的彎弧曲線。

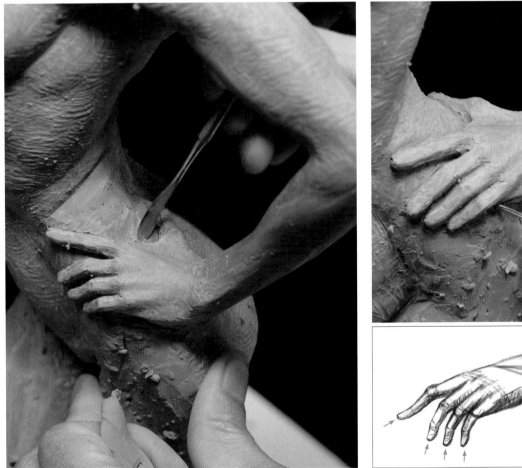

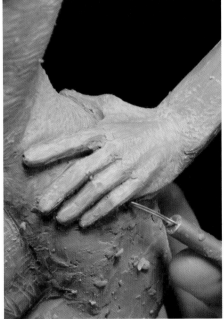

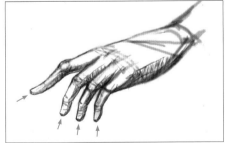

08 將受到手掌壓迫而隆起的腰部肌肉形狀呈現出來。拇指到食指之間的彎弧修飾至平滑。不同關節的角度也都不一樣。張開角度比90度大？還是小呢？仔細觀察是很重要的。順帶一提，拇指以外的手指其第二關節能夠彎曲90度以上，但第一關節則無法彎曲90度以上。拳頭的關節雖然可以彎曲90度以上，但這樣的姿勢會看起來很不自然。

09 將邊角修飾平滑。指尖形狀平坦的話，手指看起來較修長。

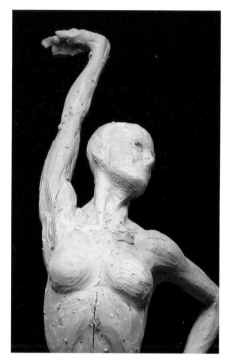

01 為了要表現出女性纖細的一面，手的形狀是非常重要的要素之一。手的大小要適合人物的姿勢，先製作粗略的外形。

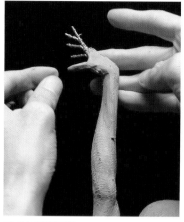

03 決定拇指的形狀。

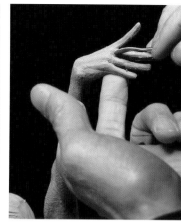

04 另一隻手也一樣，確實將關節位置，角度決定下來。

05 完成。

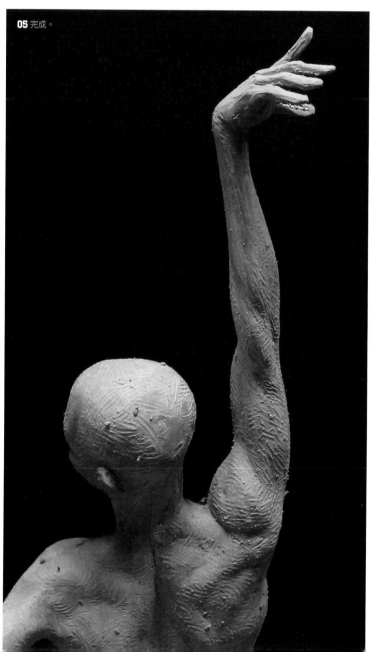

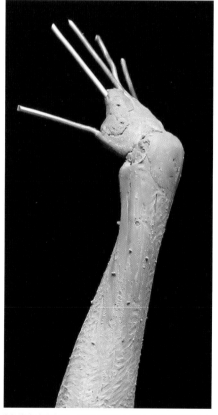

02 當大小決定後，暫時先將黏土拆下，配合手掌的大小重新製作骨架。此時順便將手指的長度決定下來。

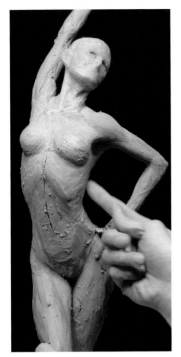

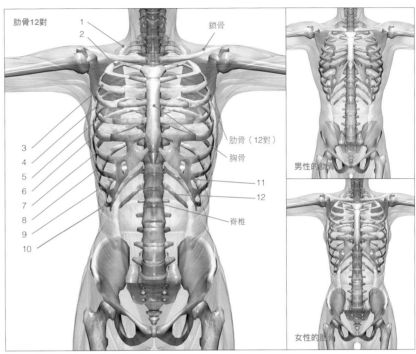

01 男女的肋骨都各有12對，24根。

肋骨12對

1
2

鎖骨

3
4
5
6
7
8
9
10

肋骨（12對）

胸骨

11
12

脊椎

男性的肋骨

女性的肋骨

02 基本上是左右對稱。相較於男性的肋骨，女性的肋骨下方較窄，因此女性較容易有腰身。

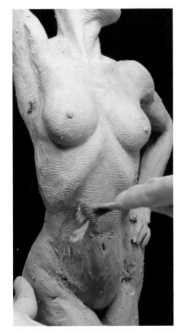

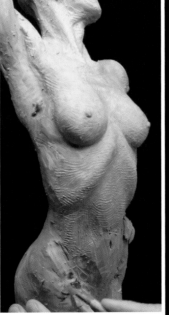

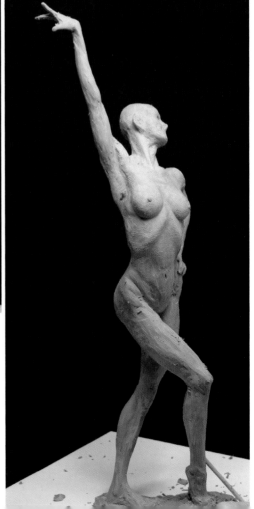

03 將肋骨傾斜部分的塊面呈現出來。肋骨的下側會被肌肉隱藏住，因此不要雕刻得太深。肋骨正中央的下方會呈現三角形的凹陷。

04 將髖骨的線條內側也雕塑出來。肋骨的正面完成了。

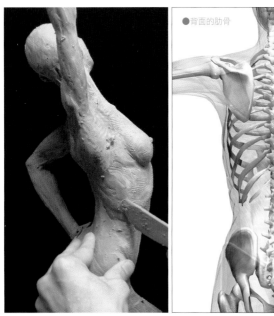

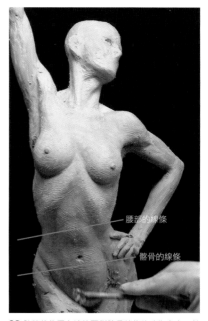

●背面的肋骨

05 肋骨的背面，會向後延伸到脊椎。肋骨背面的位置較高，以朝向身體正面的平緩彎弧角度顯現在輪廓上。

06 肚臍的位置在連接兩側髂骨線條的略為上方，並且在腰身最細部分的下方。肚臍之下會有下腹部的平緩隆起形狀。

腰部的線條

髂骨的線條

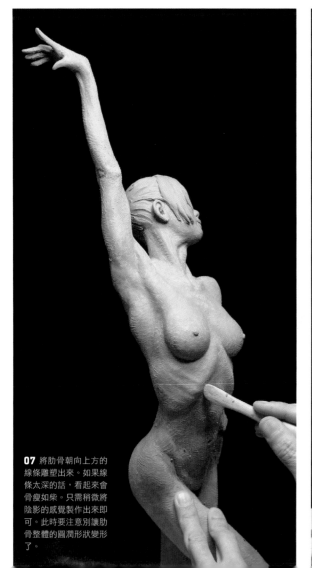

07 將肋骨朝向上方的線條雕塑出來。如果線條太深的話，看起來會骨瘦如柴。只需稍微將陰影的感覺製作出來即可。此時要注意別讓肋骨整體的圓潤形狀變形了。

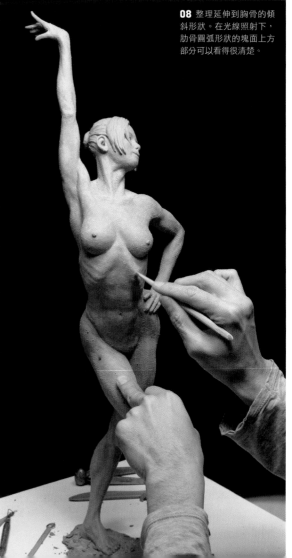

08 整理延伸到胸骨的傾斜形狀。在光線照射下，肋骨圓弧形狀的塊面上方部分可以看得很清楚。

07 女性的背部與肩胛骨

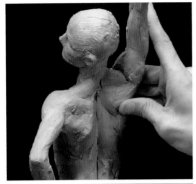

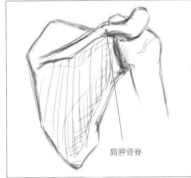

肩胛骨脊

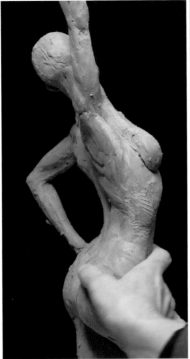

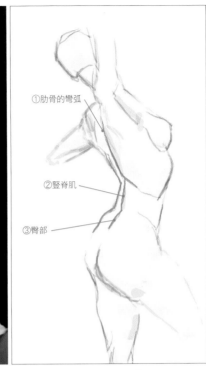

①肋骨的彎弧

②豎脊肌

③臀部

01 肩胛骨的形狀如上圖所示。上面有一塊連接到鎖骨，稱為肩胛骨脊的骨骼。女性因為肌肉較薄的關係，這裡的骨骼形狀會比男性更容易浮現於外形輪廓。

02 背後的肌肉，會朝向中心線（脊椎），呈現如同被捲入般的凹陷形狀。由肋骨下方的彎弧，連接到豎脊肌、臀部的隆起，會形成 3 階段的彎弧曲線。

03 明確定位出肩部的三角肌連接到肩胛骨脊與鎖骨的位置。不管姿勢如何改變，骨骼的長度都不會有變化。

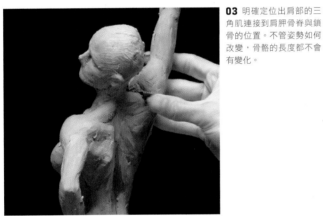

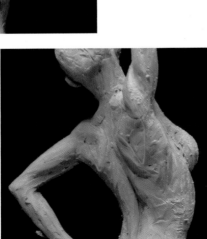

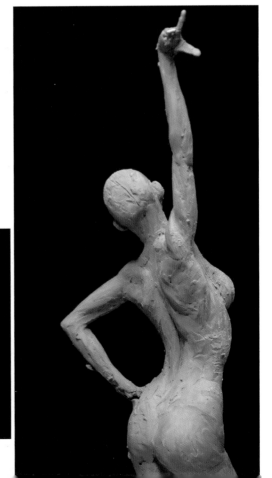

04 在這個姿勢中，兩肩都向後伸展，因此肩胛骨會明顯朝向中央集中。

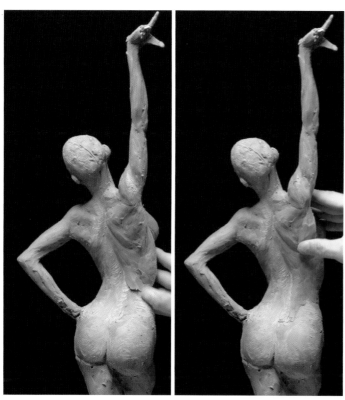

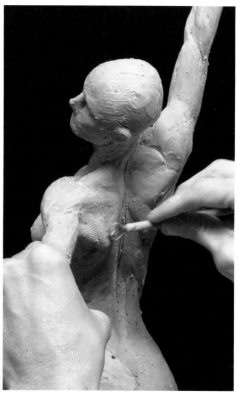

05 將身體後仰時，受到壓迫而明顯隆起的肌肉雕塑出來。但請注意不要堆塑得過高了。

06 因手臂由上方向後伸展的關係，大圓肌和肩胛骨都會隆起。

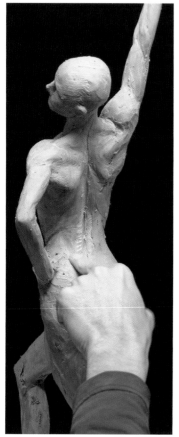

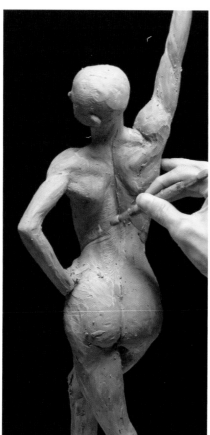

肋骨形狀明顯

重心腿

07 將臀部開始隆起的部位明確雕塑出來。

08 支撐體重的那一側（重心腿＝左腿）的肋骨會向下壓迫到側腹，形成皺摺。先標出由背後延伸到前側腹的皺摺位置參考線，然後再將肌肉受到擠壓而隆起的感覺雕塑出來。圖中藍色部分是肋骨整體的彎弧曲線。注意不要被皺摺等細節所干擾，反而失去整體的形狀。另一側伸展的手臂腋下的肋骨形狀線條會更加明顯。

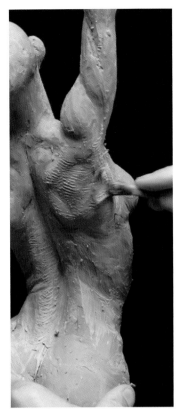

09 抬起的手臂其肩胛骨邊緣要凸顯出來。

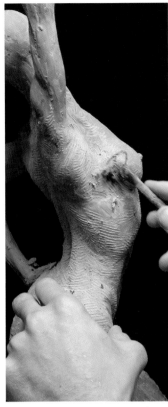

10 由胸肌到乳房的隆起形狀變化要明確。

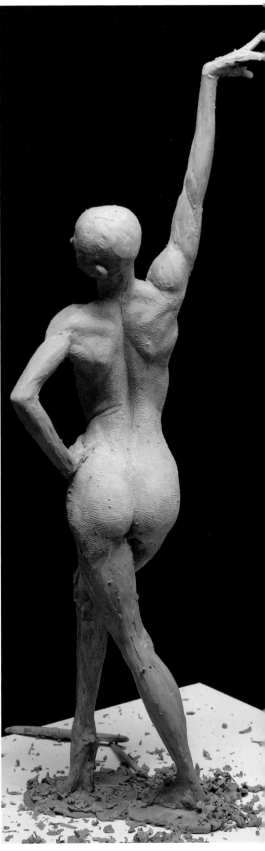

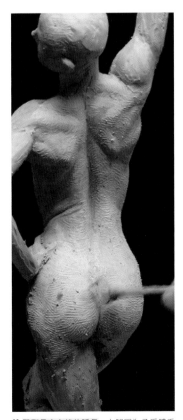

11 臀裂是中心線的延長。左腿因為承受體重的關係，會稍微向上抬高。記得要意識到臀部的圓潤形狀。

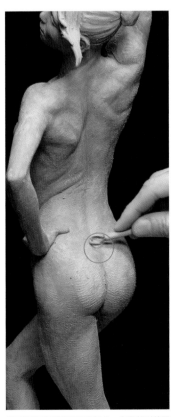

12 背後下方稍微平坦的部分，與臀部形狀開始隆起的部分要明確。

13 背部完成了！

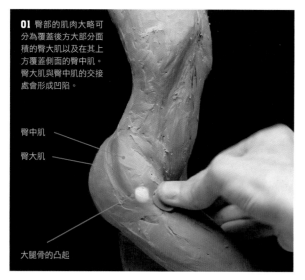

01 臀部的肌肉大略可分為覆蓋後方大部分面積的臀大肌以及在其上方覆蓋側面的臀中肌。臀大肌與臀中肌的交接處會形成凹陷。

臀中肌

臀大肌

大腿骨的凸起

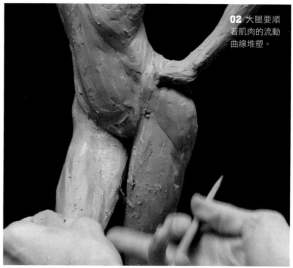

02 大腿要順著肌肉的流動曲線堆塑。

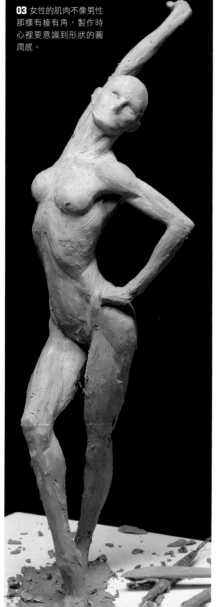

03 女性的肌肉不像男性那樣有棱有角，製作時心裡要意識到形狀的圓潤感。

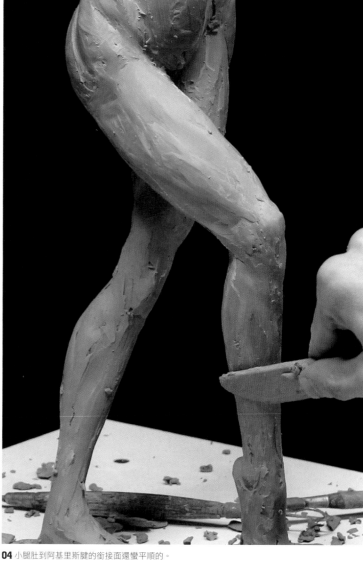

04 小腿肚到阿基里斯腱的銜接面還蠻平順的。

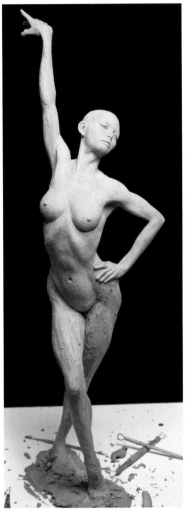

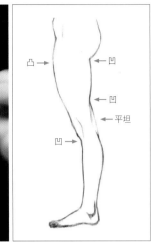

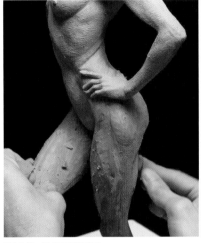

06 以刮削的方式處理臀部到大腿的微妙曲線。

05 到目前為止完成的部分。

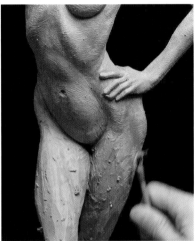

07 堆塑，然後再刮削整形。

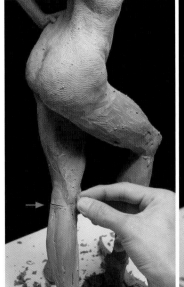

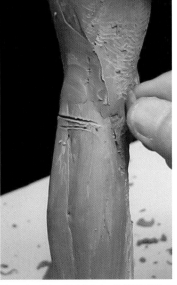

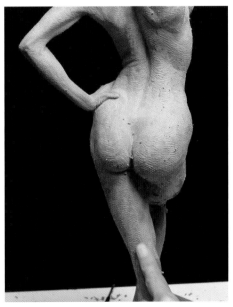

08 在膝蓋後方刻劃一道橫線（彎曲的位置），這裡是大腿骨與脛骨的交接處。這道標記對於確定周邊肌肉的位置很重要。

09 大腿後方的形狀會稍微隆起。

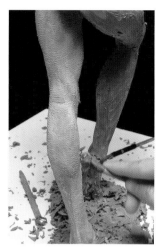

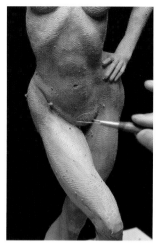

10 將小腿肚的平滑曲線呈現出來。

11 因為受到向前踏出的腿部所施加的壓力，腹部和腿部的交界處會稍微呈現隆起形狀。

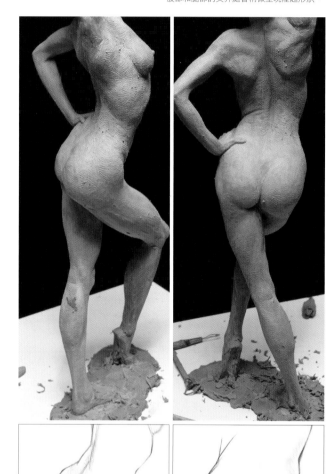

12 請記住臀部和腰部的各種不同的圓潤形狀。

13 無法確認是否正確時，請將形狀簡單化後重新檢視一次。鎖骨與肩胛骨接觸的 2 個點，骨盆與腿骨接觸的 2 個點，確認這 4 個點與中心線的位置關係。不管怎麼複雜的姿勢，只要找出這 4 點，就會變得簡單明瞭。

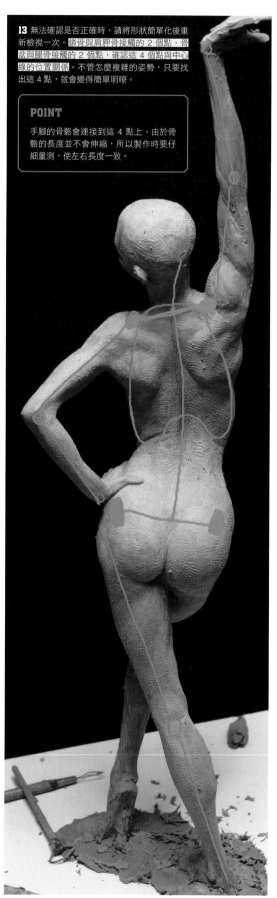

144

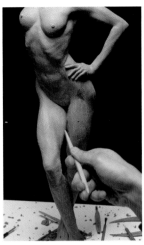

14 調整大腿的微妙曲線。由上圖可知，大腿的輪廓是由立體交錯的肌肉所組成。不要將輪廓描繪成平面的線條，而是要將肌肉與肌肉之間交疊的立體感呈現出來。要做好寫實的雕塑造形物，學習解剖學的知識是不可欠缺的。

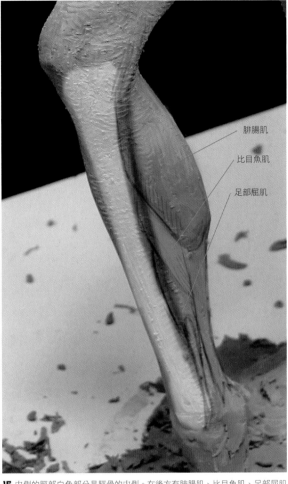

腓腸肌

比目魚肌

足部屈肌

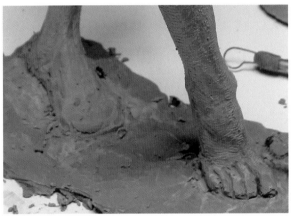

16 腳部和男性一樣，先製作一個區塊，再將腳趾雕塑出來。

15 內側的脛部白色部分是脛骨的內側。在後方有腓腸肌、比目魚肌、足部屈肌等肌肉附著其上。這些肌肉的隆起部分，會形成如上圖般的曲線。

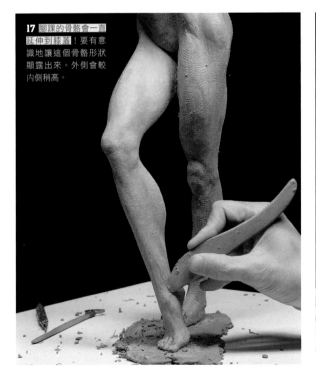

17 腳踝的骨骼會一直延伸到膝蓋！要有意識地讓這個骨骼形狀顯露出來。外側會較內側稍高。

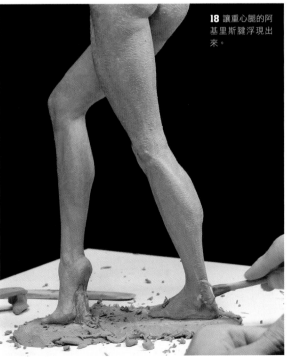

18 讓重心腿的阿基里斯腱浮現出來。

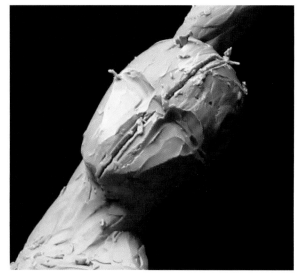

01 在臉中央刻劃十字線。

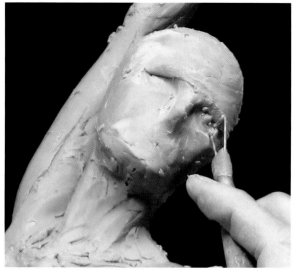

02 在中心線的位置將眼眶雕刻出來。鼻子的長度是眉骨到下顎距離的一半左右。

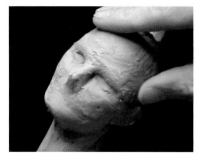

03 將太陽穴雕塑得窄一些。

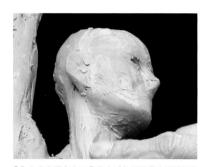

04 大略堆塑出由耳朵後方延伸到鎖骨的頸部條狀肌肉。

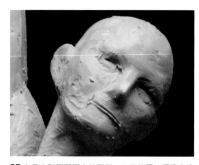

05 在鼻尖到下顎下方的距離 1/3 的位置，標示出嘴巴的線條。在眉骨的高度粗略堆塑出兩側的耳朵。

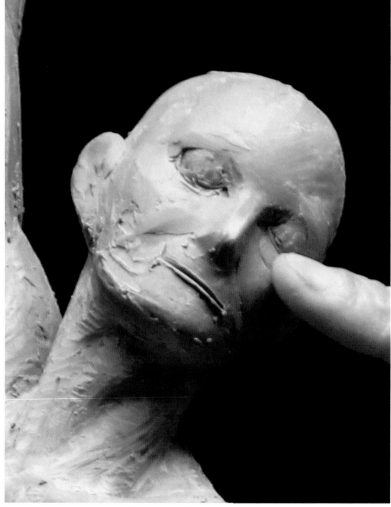

06 製作眼眶的下緣。將眼球的隆起形狀堆塑出來。

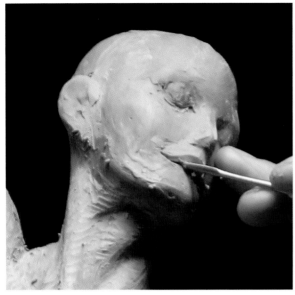

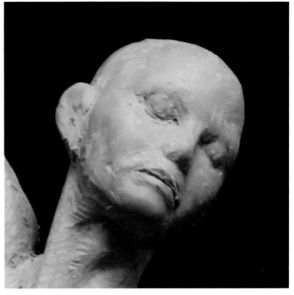

07 堆塑出由鼻子到上唇的隆起形狀，並整理上唇的形狀細節。呈現朝上的彎弧形狀並緩緩向外擴張的感覺。

08 堆塑下唇。下唇的寬幅較上唇略窄。

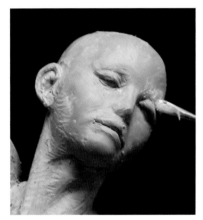

09 在眼球隆起形狀的上方加上眼瞼的線條。因為這是由上往下看的姿勢，因此眼瞼會呈現半閉的狀態。

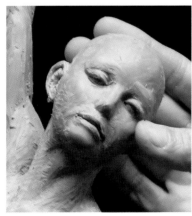

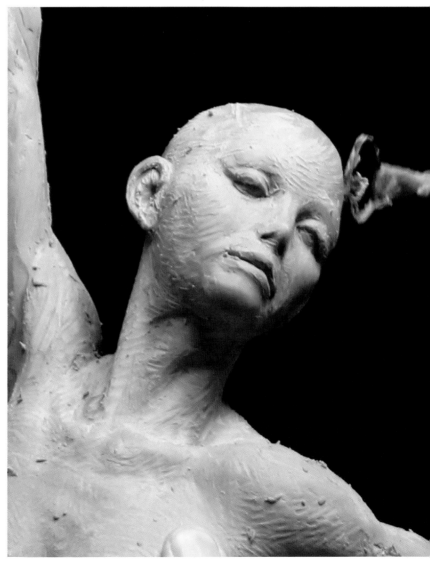

10 將顴骨的圓潤感呈現出來。

11 仔細從額頭刮削到頭頂，做出平滑的球體形狀。千萬不能有沒關係反正等一下就要製作頭髮…的想法。底座沒打好，就無法做出漂亮的頭形。

10 頭髮的雕塑造形

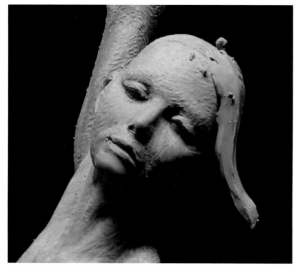

01 決定好髮際線後，淺淺地劃線標示。接著決定出頭髮分邊的位置，由該處開始以按壓方式堆塑黏土。

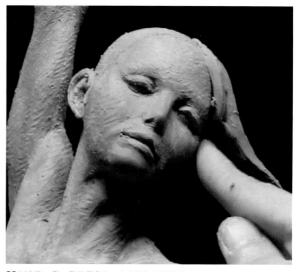

02 以指腹一點一點按壓黏土，小心避免沾到臉部。

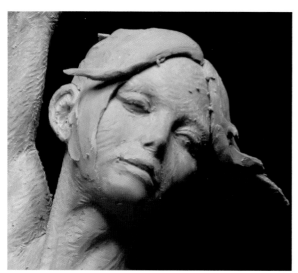

03 堆塑另一側的頭髮。製作頭髮時，要將分量與流動感呈現出來。不要一根一根製作，而是以髮束的形狀來呈現。頭髮的飄揚狀態可以嘗試各種不同形狀，調整變換到自己覺得滿意為止。

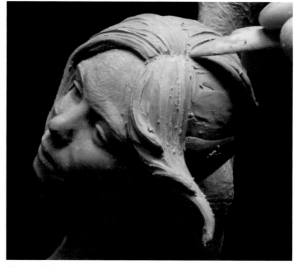

04 由分邊的位置開始堆塑髮束。

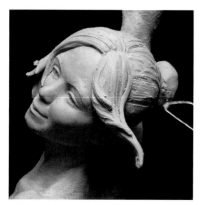

05 堆塑髮束要同時考量重力造成的流動感，以及動作造成的流動感。不要都是以同樣的韻律感加上髮束，而是要呈現出強弱感。

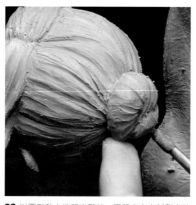

06 以圓形黏土堆塑出髮結，再朝向中央刻劃出放射狀的線。

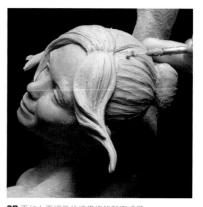

07 再加上更細微的線條修飾就完成了。

11 細部細節～修飾

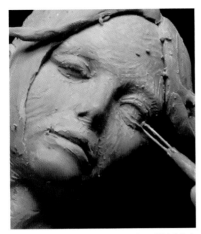

01 因為神情看起來有些寂寞的關係，所以稍微改變了一些眼睛的製作方式。將上眼瞼位置再抬高一些，讓眼睛再睜開一些。

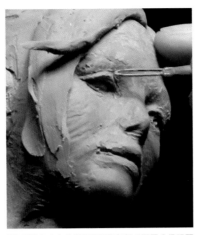

02 眼瞼和上方的脂肪覆蓋隆起部分要區分得明顯一點。

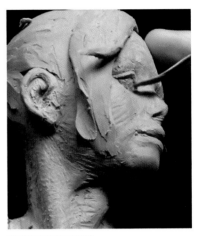

03 整理眼球的圓弧形狀。

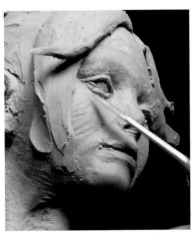

04 從下眼瞼到臉頰隆起部分的變化要明確。

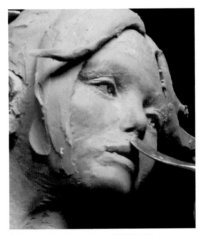

05 輕輕雕刻出鼻子下方人中的隆起形狀。

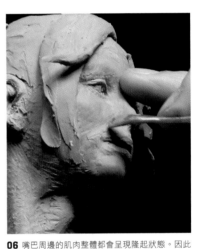

06 嘴巴周邊的肌肉整體都會呈現隆起狀態。因此臉頰的塊面與嘴巴周邊塊面的交界處會形成法令紋。法令紋並非皺紋，而是形狀產生變化的部位。如果這裡凹陷的話，會顯得老態，請注意。

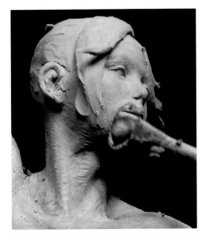

07 將嘴角的微妙陰影雕塑出來。形成這個陰影的嘴角圓潤隆起形狀，會讓角色看起來更可愛。

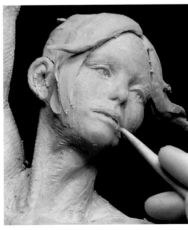

08 雕塑嘴唇。如果是年輕女性的話，讓嘴唇豐厚一些，可以使角色顯得更性感或更可愛。

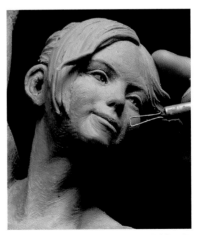

09 因為臉上帶著笑容的關係，嘴角會向上提，因此臉頰受到推擠而形成隆起形狀。要將這個隆起形狀堆塑出來。用來形成笑容的肌肉是咀嚼肌。這條肌肉通過的部分都會呈現隆起形狀。請複習 **Chapter 02** 吧。

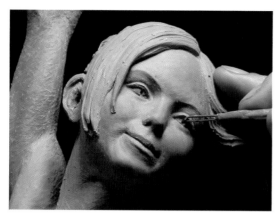

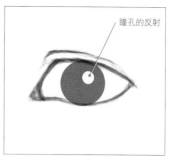

瞳孔的反射

10 整理瞳孔的部分。我製作瞳孔時，會將圖中灰色部分挖除，保留正中央稍微偏旁邊的部分。保留下來的部分看起來像是瞳孔的反射，會讓雕塑造形顯得更有生氣。

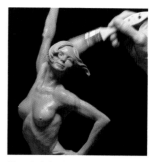

11 用毛刷沾酒精刷在雕刻過的痕跡，使其平順。完成。

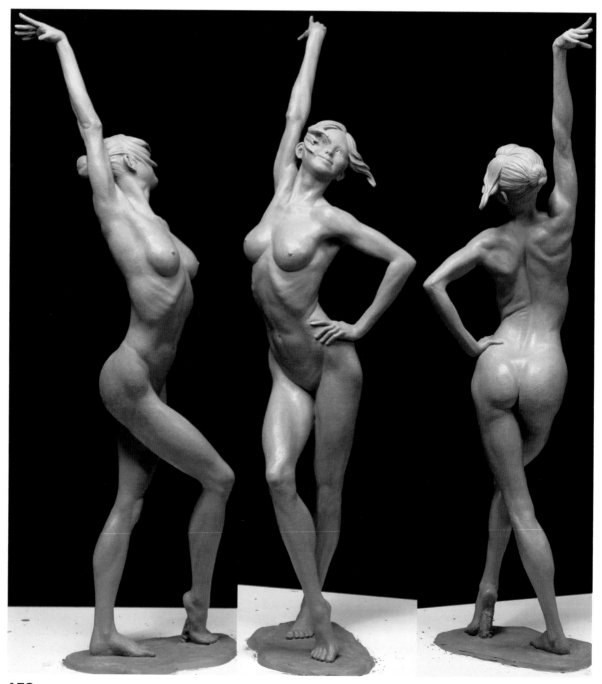

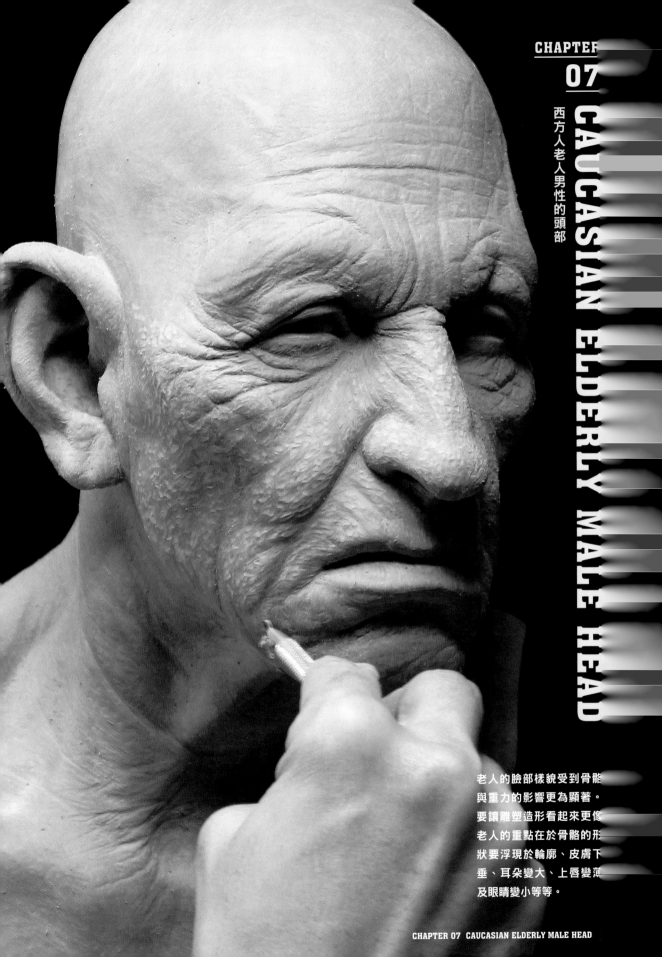

CHAPTER

07 西方人老人男性的頭部

CAUCASIAN ELDERLY MALE HEAD

老人的臉部樣貌受到骨骼
與重力的影響更為顯著。
要讓雕塑造形看起來更像
老人的重點在於骨骼的形
狀要浮現於輪廓、皮膚下
垂、耳朵變大、上唇變薄
及眼睛變小等等。

01 製作頭部

這裡為了縮短製作時間以及輕量化，採用類似空心紙雕塑像的方式，先以鐵絲和石膏繃帶製作中空的底座，再將黏土堆塑在表面。和水黏土不同，NSP黏土的價格很高，這裡如果全部使用黏土製作的話，光是黏土的成本恐怕就高達 2 萬日圓（約5800台幣）。不僅如此，因為黏土很硬的關係，製作大型雕塑造形非常耗費時間。如果只是製作頭像的單純雕塑造形，使用鐵管和鋁箔製作底座即可，但這次因為還要製作頸部和身體，所以得稍微費點工夫。

TOOLS & MATERIALS

鐵管及連接管（自來水管）、木板底座、鐵絲（粗）、鐵絲（細）、補土、石膏繃帶（含石膏的繃帶）、清漆、NSP黏土、雕塑工具、刮刀、毛刷、酒精、海綿

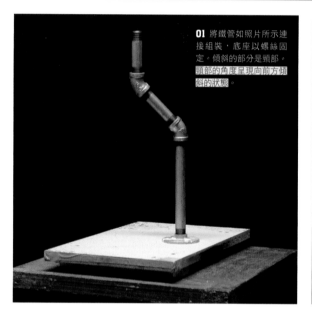

01 將鐵管如照片所示連接組裝，底座以螺絲固定。傾斜的部分是頸部。頸部的角度呈現向前方傾斜的狀態。

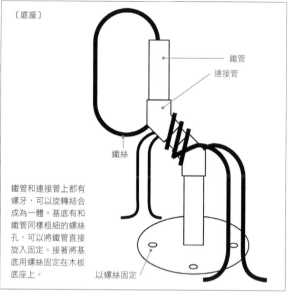

〔底座〕

鐵管
連接管
鐵絲
以螺絲固定

鐵管和連接管上都有螺牙，可以旋轉結合成為一體。基底有和鐵管同樣粗細的螺絲孔，可以將鐵管直接旋入固定。接著將基底用螺絲固定在木板底座上。

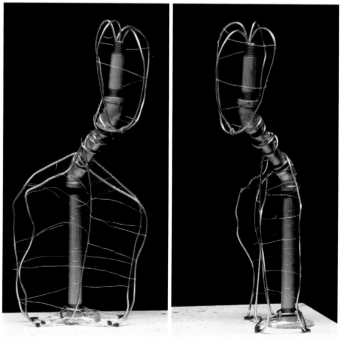

02 使用粗鐵絲將大致的頭形與身體區塊的外框製作出來。鐵絲的最下端以螺絲固定。再用細鐵絲以適當的間隔圍繞在鐵絲外框上。

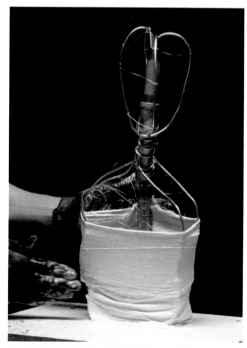

03 鐵絲外形調整好後，將石膏繃帶以水沾濕後纏繞上去。這是骨折時會用到的石膏材料。乾燥後會變硬保持形狀不變，很方便。現在一個既輕且堅固的底座完成了。

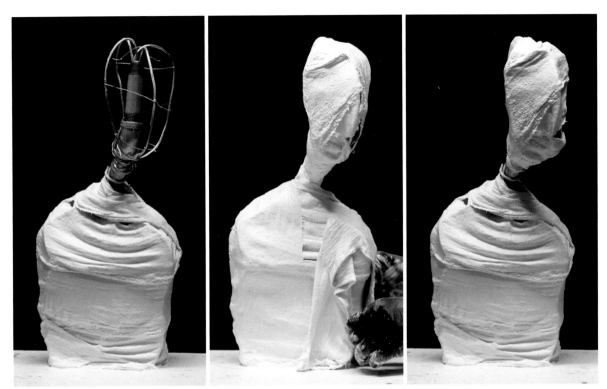

04 纏繞石膏繃帶時，先折成兩折四層，圍上一圈或兩圈就足夠了。

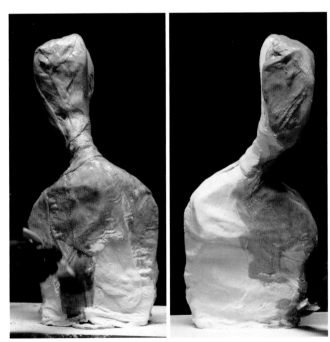

05 石膏繃帶只要過了十分鐘就會變硬。硬化後塗上三層清漆。如果不塗上清漆的話，黏土沒辦法直接堆塑在石膏繃帶上。

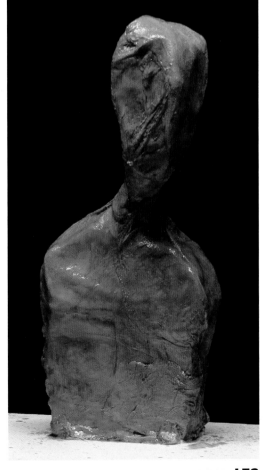

06 塗好三層就完成了。靜置30分鐘乾燥。如果等不及的話，可以用吹風機吹乾。

02 堆大形

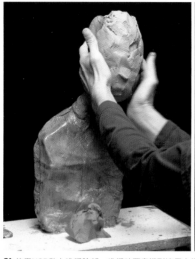

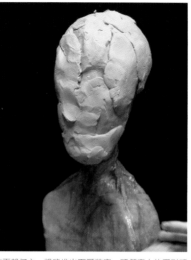

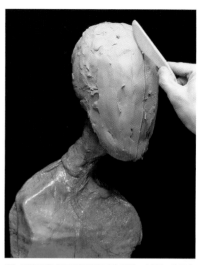

01 使用NSP黏土堆塑臉部。堆塑時要意識到這個人物面朝何方。粗略堆出下顎狹窄、頭顱寬大的蛋形頭部。

02 以刮刀將表面做某種程度的修整，刻劃一條垂直的中心線。標記中心線時，要從這個角色朝向的臉部正面著手。

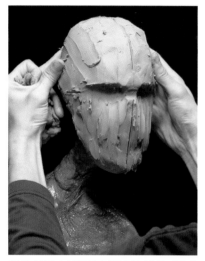

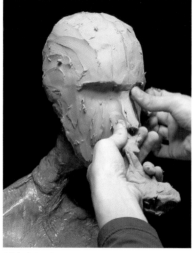

03 決定好與中心線以直角相交的眉毛位置，用拇指做出兩道溝槽。溝槽大致位於臉部的中央，並將太陽穴稍微削窄一些。

04 在中心線上方堆塑黏土，製作鼻背。因為是老年人的關係，鼻尖要有點下垂的感覺。

05 在鼻子和下顎之間，將與中心線垂直相交的嘴巴雕塑出來。年紀愈大，嘴角愈顯下垂。光是在粗坯上呈現這個特徵，看起來就已經像是老年人了。

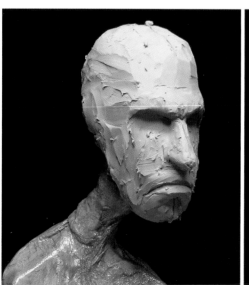

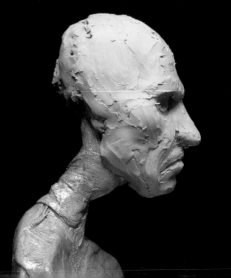

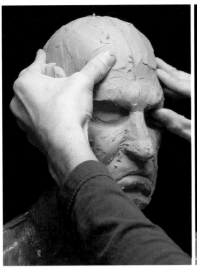
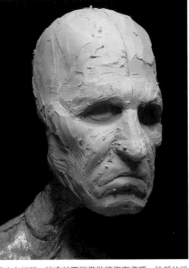
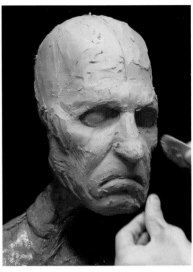

06 製作眉骨和眼眶。眼眶的眼尾要下垂。先前的章節也有說明，法令紋不能當做線條來處理。臉頰的肌肉垂下覆蓋在嘴巴周圍的隆起形狀上方的部分，就形成了法令紋。如果想要強調這個地方，只要讓臉頰的肌肉下垂得更明顯即可。

07 粗略堆塑眼眶中眼球的隆起形狀，並將顴骨下方的黏土削掉。如此可以讓顴骨看起來更加顯眼。

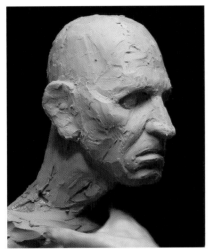

08 在頸部、鎖骨附近用黏土簡單堆塑造形。年紀大的人頸部會變得鬆弛，注意不要堆塑得過度粗壯。

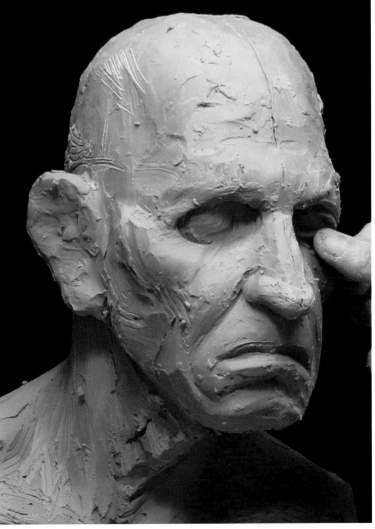

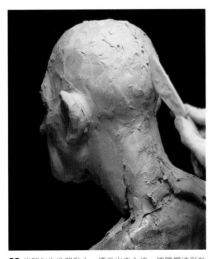

09 後腦勺也堆塑黏土，標示出中心線。將雕塑造形放在下方，由上往下看，就能確實掌握中心的位置。

10 在下眼瞼下方加入陰影，呈現出鬆弛的感覺。嘴唇要製作得較薄一些。年紀大的人上唇會變得較薄，所以上唇要製作得薄一點。兩相比較之下，下唇就顯得比較凸出。

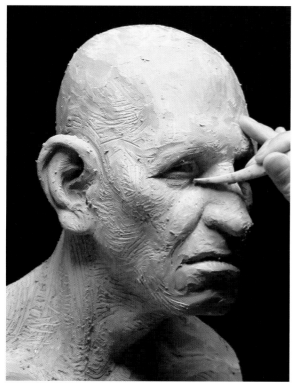

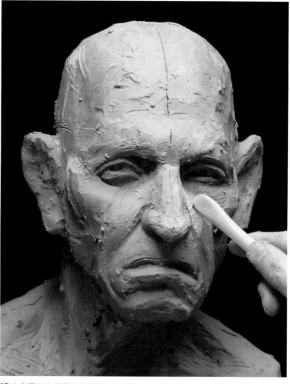

11 將拉長如細繩般的黏土，沿著眼球薄薄地堆塑上去，製作眼瞼。

12 在鼻翼上方堆塑出淺淺的隆起形狀，呈現出皮膚下垂的感覺。

POINT 法令紋

法令紋是老人的一大特徵。我要再三強調，法令紋絕對不是皺紋。而是臉頰的肌肉下垂覆蓋在嘴巴周圍的肌肉上。因此要表現出覆蓋在上層的肌肉和下層被覆蓋的肌肉所呈現出來的形狀。

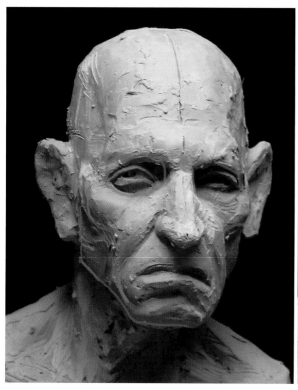

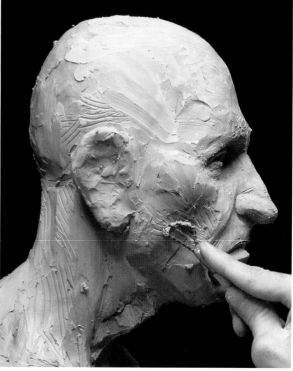

13 年紀愈大，骨骼的形狀就愈明顯。只要將這樣的形狀強調出來，不加上皺紋也能呈現老態。

03 耳朵與頸部—老人的重點

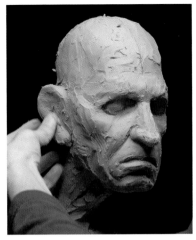

01 將耳朵粗略堆塑在眉毛的高度。

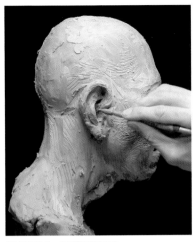

02 將耳朵的凹陷形狀雕刻出來。

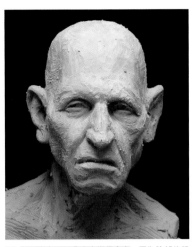

03 年紀愈大，耳朵也會變得愈大。因為臉部的肌肉和脂肪會慢慢減少、萎縮，讓耳朵在比例上看起來變大許多。

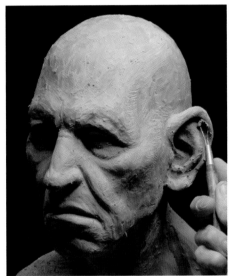

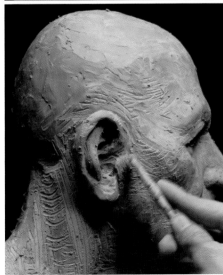

04 製作耳垂。年紀大的人耳垂會更下垂。

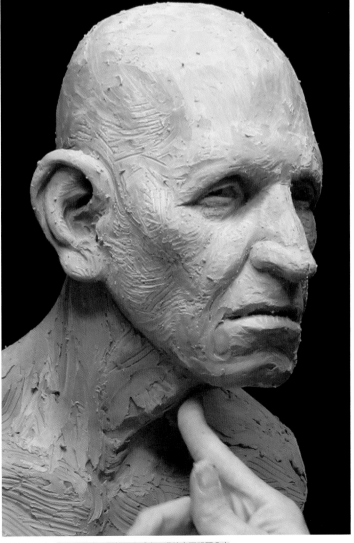

05 製作喉結。年紀大的人，頸部肌肉減少，喉結會更明顯凸出。

04 臉部的皺紋

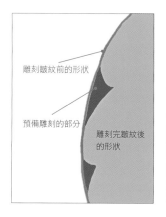

雕刻皺紋前的形狀

預備雕刻的部分

雕刻完皺紋後
的形狀

皺紋的表現

這是表面出現皺紋部位的斷面圖。紅線是雕刻皺紋前的形狀。藍色是預計要雕刻的部分。黃色是皺紋雕刻完成後的形狀。以斷面圖看來，可以得知皺紋是由上方的皮膚垂下後，覆蓋在下方皮膚之上所形成，而不是雕刻出如同線條般的溝槽形狀。重要的是不要只雕刻出線條，而是要將下垂的皮膚，以及底下被覆蓋住的皮膚形狀表現出來。即使看起來只是單純刻劃線條的作業，只要心裡意識到這張斷面圖，相信在雕刻時的下刀角度也會有所調整。

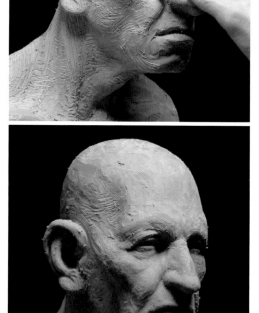

POINT

在此已經某種程度說明了皺紋的形成方式，但請注意這不見得適用於所有的情況。當我們注意觀察各種不同老人的臉部時，會發現有很多「怎麼會這樣？」的皺紋。依人種不同、皮膚厚薄不同、骨骼上的差異、性格不同、年紀不同、性別不同…可說十個人就有十種不同，千人就有千種不同。千萬不要認定只有單一的製作方法，這樣腦袋才能保持靈活。

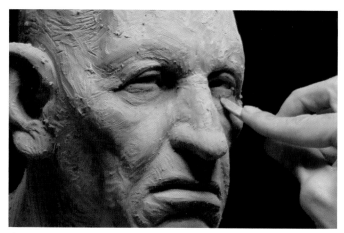

「**眼睛下方**」由於眼球周圍的肌肉與脂肪減少之故，眼球的位置看起來會更深一些。在這樣的外觀形狀當中，皮膚還會呈現鬆弛狀態。

除了法令紋之外，其餘地方都沒有加上皺紋，像這樣只靠形狀的變化來表現出年紀是很重要的。

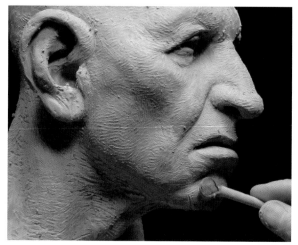

「**下顎**」下唇的下方部分呈現倒 V 字形下垂。

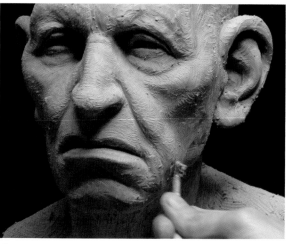

「**嘴角兩側**」法令紋的尾端，會因為嘴角旁邊有一塊肌肉的隆起形狀而跟著稍微隆起。皺紋也會呈現立體起伏。

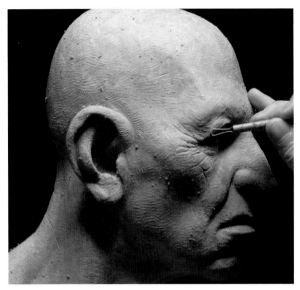
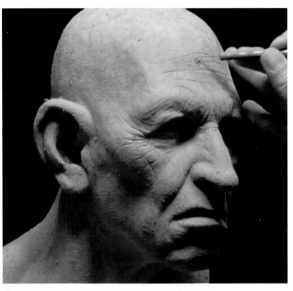

「眼尾」眼尾呈放射狀的皺紋，是經年累月反覆的笑容以及用力瞇眼的動作造成的痕跡。做出表情時，壓力愈集中的部位，皺紋也會愈集中。

「額頭」要表現出額頭皮膚薄的感覺，淺淺地刻上皺紋即可。

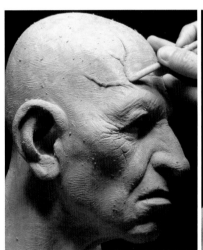
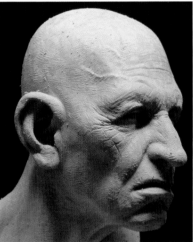
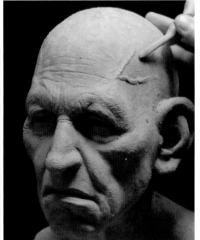

「血管」由太陽穴延伸到額頭的血管，也就是所謂「青筋暴怒」的青筋，是中高年以上男性的顯著特徵。將從臉部的中心線延伸到側頭部的血管流動分布雕塑出來。雖然真的有人的血管會極度歪七扭八，但這麼一來就顯得太過刻意而不真實。為了要呈現出真實感，請稍微改變一下左右的分布狀態。使用ZBrush繪圖的人請先取消線對稱模式！

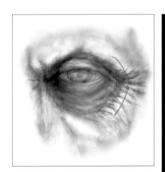

「眼睛周圍」觀察眼睛周圍的陰影，可以看見頭蓋骨的眼眶形狀。這是因為肌肉和脂肪減少，骨骼的形狀浮現於外。在這個大範圍的形狀中，還要將皮膚的鬆弛感表現出來。眼尾的皺紋，倘若能如圖中紅色箭頭所示，將肌肉用力集中的部位表現出來的話，會更有說服力。

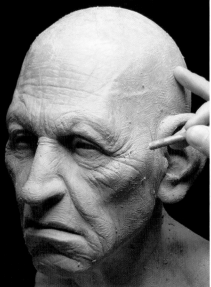
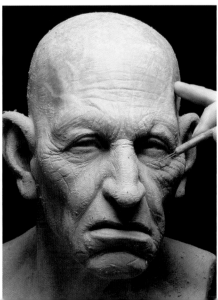

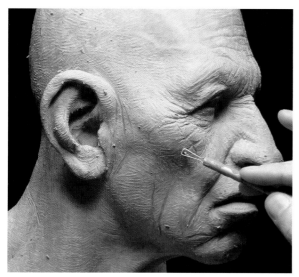

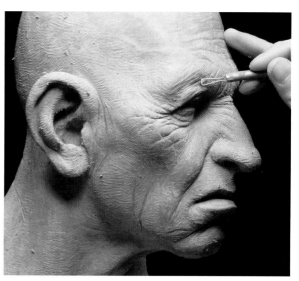

「**顴骨**」顴骨也稍微加上一些皺紋。要注意，如果在顴骨的隆起形狀高處刻劃過深的話，看起來會像是傷痕。

「**眉毛**」在眉毛下方，沿著眼瞼加上數層平行的細紋。

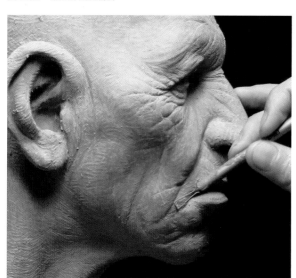

「**嘴唇邊緣**」嘴唇的邊緣，因為嘴角下垂之故，會順著上唇內側的輪廓延長線朝向下方，形成一道溝槽。

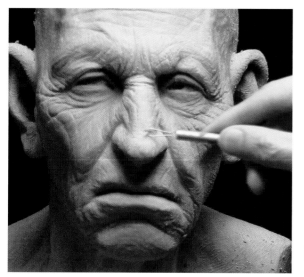

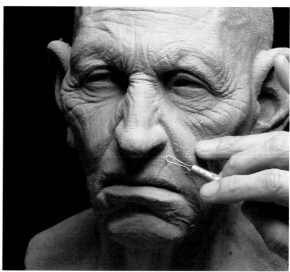

「**鼻尖**」鼻子上因為沒有會萎縮的肌肉，即使年紀增長，鼻子也不會縮小。和耳朵一樣，看起來反而會變大。鼻尖上會出現一些細微的縱向皺紋。

「**上唇**」上唇的上方也會出現放射狀的細微皺紋。

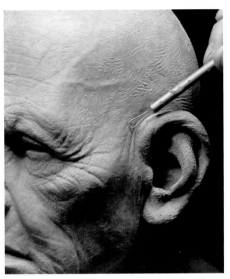

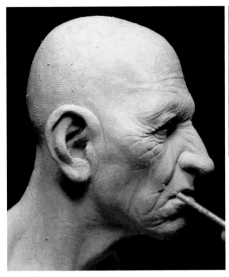

「**修飾**」加上由較粗的皺紋衍生出來的細微皺紋。只要在隆起形狀結束的部位，或是形狀開始凸起的部位，將皺紋雕刻得深一點即可。這時切記橫向皺紋絕對不能超過縱向皺紋的強度。縱向皺紋和橫向皺紋的強度一樣的話，看起來會很不自然（不過實際上有人真的如此）。

「**耳朵上方**」在耳朵連接頭部的半圓形部位上方會出現皺紋。這是因為鬆弛的頭皮集中於此處。

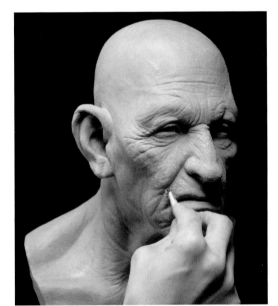

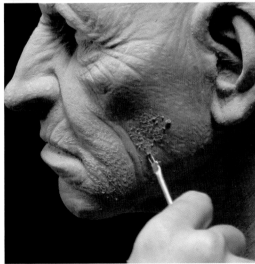

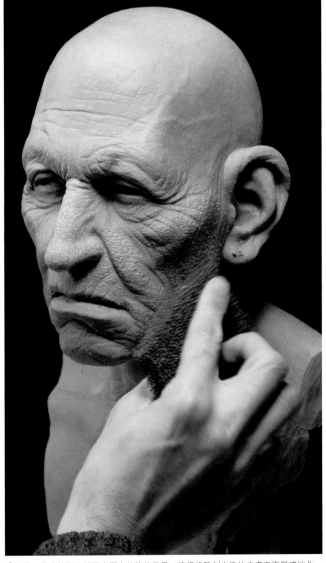

「**表面質感**」製作一些毛孔、皮膚的粗糙表面質感以及凹凸不平。要有適度的強弱變化，避免都是同樣的質感。

「**修飾**」最後使用海綿等表面有紋路的工具，將粗略雕刻出來的皮膚表面質感淡化一些。

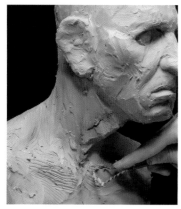

01 將鎖骨形狀粗略雕刻出來。

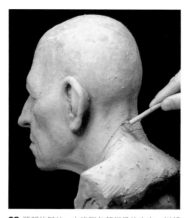

02 頸部的皺紋,由後腦勺朝鎖骨的方向,以朝下的圓形來呈現。

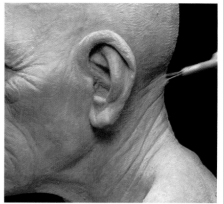

03 由於這個老人正抬頭看向前方,因此會有很多皺紋集中在後腦勺。

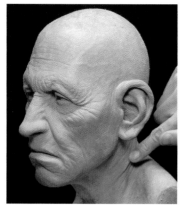

04 就算是年輕人,頸部也會有橫紋。這個部分會因為年紀的增長,變得更為下垂、明顯。

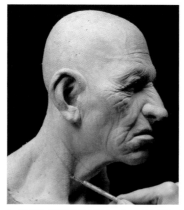

05 在較深的皺紋上追加黏土,將下垂的感覺呈現出來。

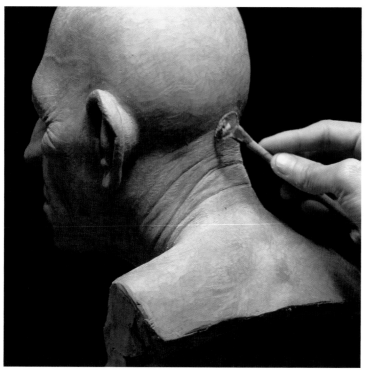

06 挖出鎖骨與鎖骨之間的凹陷。這裡沒有骨骼,所以年紀大的人,這部分會因為肌肉減少而下陷。

07 頸部的肌肉減少,所以後腦勺下部的骨骼會更加明顯。

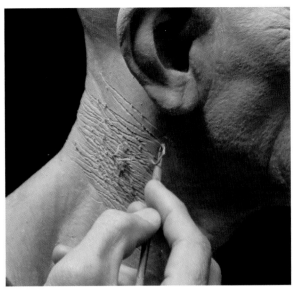

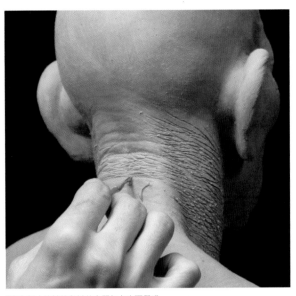

08 在頸部側面加上許多漣漪般的細紋（不會連接成一長條的皺紋）。與其說是細紋，倒不如說比較像表面質感。之後還要用海綿來淡化處理，所以可以先雕刻得明顯一些無妨。

09 在較大的皺紋與皺紋之間加上表面質感。

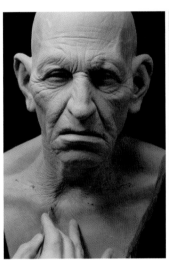

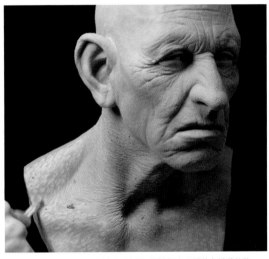

10 在**06**挖開的鎖骨之間的凹陷形狀周圍，加上放射狀的細微皺紋。

11 肩膀附近以雕塑工具雕刻出如同以圓形雕刻刀加工過的魚鱗狀紋路。

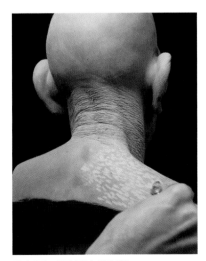

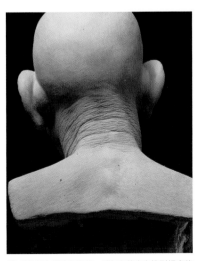

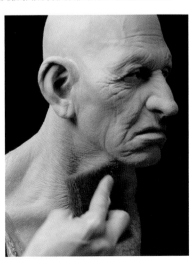

12 背後也一樣雕刻出魚鱗狀紋路。

13 接著用海綿修飾過後，看起來就會有恰到好處的皮膚粗糙質感。

14 同樣使用海綿修飾。原先雕刻得既深且粗糙的皺紋，融入周圍變得較為自然。

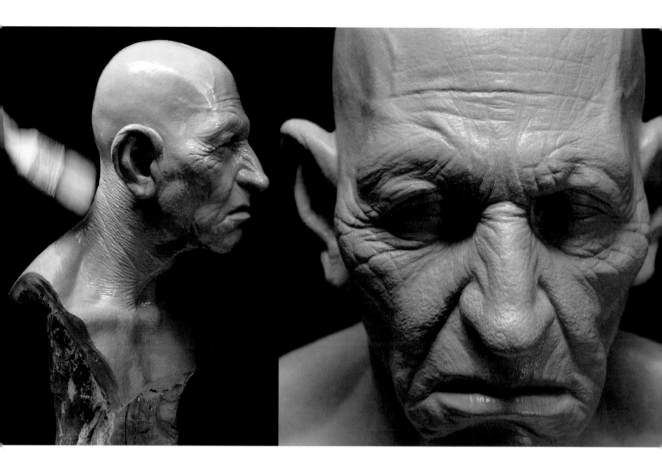

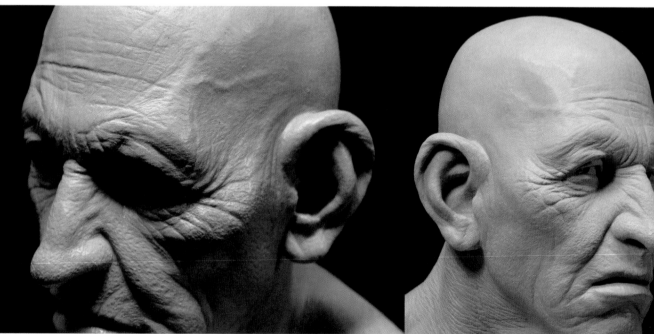

最後用毛刷沾上酒精將表面修飾平順，完成了！

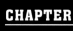

西方人小男孩的頭部

CAUCASIAN MALE INFANT HEAD

最後要製作約 6 歲的兒
童。兒童的肌肉生長方式
和大人相同，但因為骨骼
尚未發達，比例、重心會
有所不同。在此要針對如
何能使雕塑造形看起來更
像兒童的重點項目進行講
義。

01 由底座至堆大形

頭蓋骨的部分一樣為了要節省NSP黏土，先用鋁箔纏繞在芯棒製作底座，再以黏土堆大形。在此要製作一個以白人兒童為模特兒的原尺寸大頭像。

TOOLS & MATERIALS

NSP黏土、鐵管、連接管、鋁箔、木板、雕塑工具＆黏土刮刀、圓規、鑽頭、螺絲

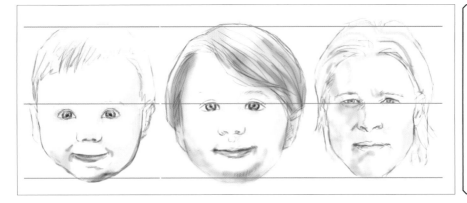

兒童臉部大略的參考比例

這裡是相對於頭部整體的中心線，將眼睛位置依年紀不同進行比較。可以得知年紀愈小，整張臉會愈偏向中心線的下方。這個雕塑示範是中間的圖示，約 6 歲兒童，眼睛的位置已經很接近正中央，僅只稍微偏向下方。日本到處充滿了經過變形處理的漫畫式臉部五官，很容易以為兒童的眼睛本來就是偏向下方，但實際上並沒有那麼誇張。

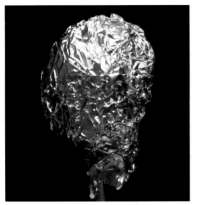

01 製作底座。將製作老人時相同種類的鐵管，以螺絲固定在木板上作為底座。接上 T 字形連接管後，外面包覆鋁箔來製作頭部。

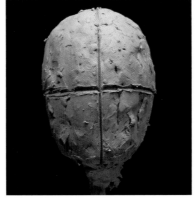

02 在臉上劃出十字線。

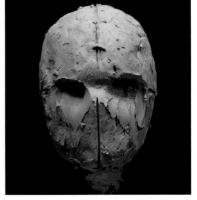

03 在十字線的橫線稍微下方的位置，以拇指挖開兩個稍大的眼眶孔洞。

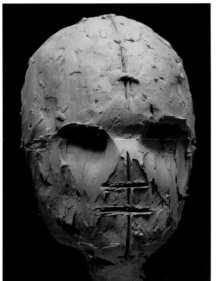

04 眉間到鼻根堆塑出稍微凹陷的形狀。並標示出鼻子與嘴巴的位置參考線。兒童的特徵是相對於縱高，橫幅也較寬，看起來圓滾滾的。鼻子也較短，而且嘴巴的位置靠近鼻子。如果是嬰兒的話，眼睛位置會在更下方。隨著年紀成長，臉部上下的長度會跟著增加。

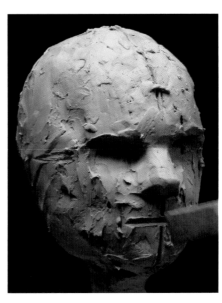

05 堆塑鼻子的隆起部分。要小心如果堆塑得太高，馬上就會看起來像大人。由側面觀察時，若讓鼻子的形狀朝上，看起來比較可愛。

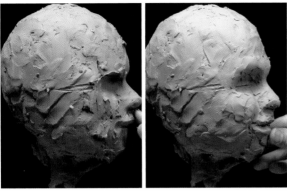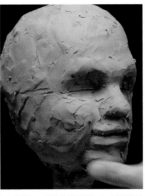

06 先在鼻子下方堆塑上唇，接著堆塑下唇。上唇會非常接近鼻子。**嘴巴的寬幅愈窄，看起來就愈年輕**。如圖所示，鼻子下方的塊面與嘴唇的中心會明顯向上抬高，因此嘴角相對較低也是兒童的特徵之一。只不過這個雕塑因為臉上有笑容的關係，所以嘴角的位置較高。

07 堆塑下顎。如上圖所示，下顎不會向前凸出。而且下顎下方也會因為肌肉飽滿而線條和緩。正因為如此，兒童的臉形才會看起來圓滾滾。實際上也真的是圓滾滾。

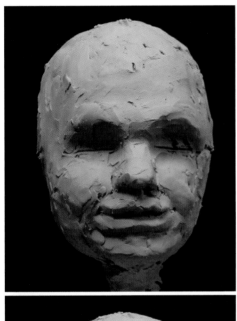

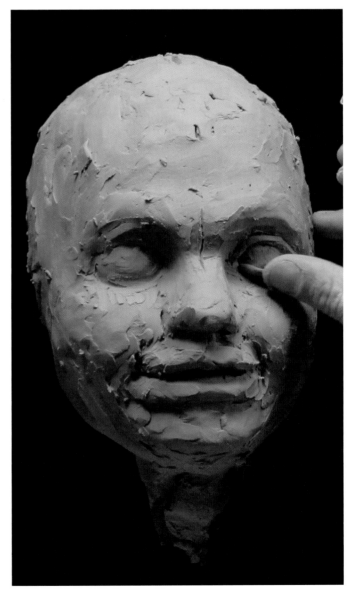

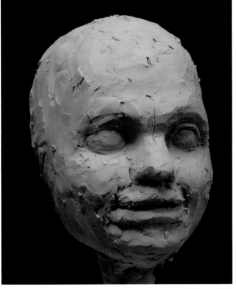

08 將眼頭和眼尾以線條連接起來。並以這個線條為基準，製作眼球的隆起形狀。**眼球是全身上下成長幅度最少的器官**，出生時眼球的長度是16～17mm。1 歲到 2 歲會長成 21mm，之後的成長就變得緩慢，長大成人後也只長到 24mm左右。也就是說，在這個 6 歲的階段，與大人也只有 3mm左右的差異，因此在兒童的臉部，眼睛會看起來比較大。只要單純記得，兒童的眼睛相對於臉部的比例較大就可以了。

09 堆塑上眼瞼、下眼瞼的皮膚。要注意不要讓眼球的圓潤形狀消失了。

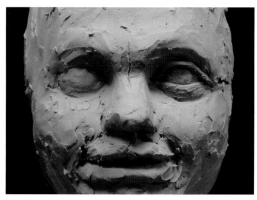

10 在這個時候，為了要將形狀明確呈現出來，眼瞼中的眼球形狀看起來會相當明顯。不過當開始製作臉頰的隆起形狀後，眼睛下方的陰影就會變得比較淡化。

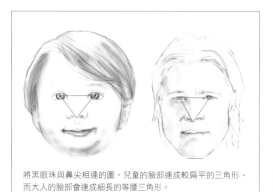

將黑眼珠與鼻尖相連的圖。兒童的臉部連成較扁平的三角形。而大人的臉部會連成細長的等腰三角形。

11 堆塑臉頰。因為表情帶著微笑，所以嘴角會呈現朝向斜上方的隆起形狀。

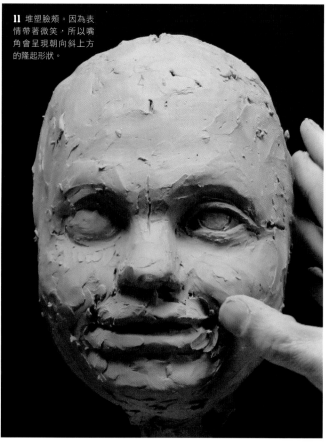

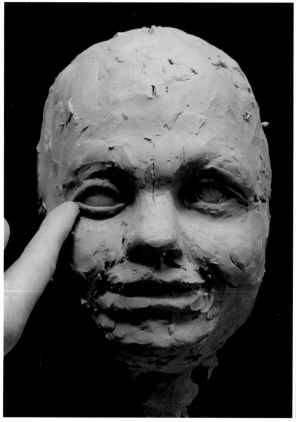

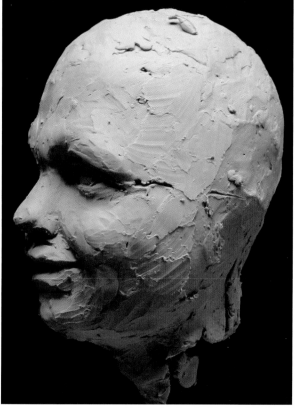

12 兒童的兩眼之間距離，相較於大人會分得比較開。

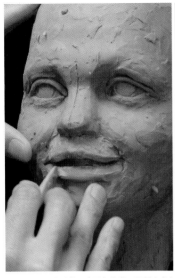

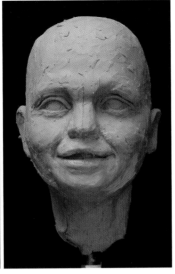

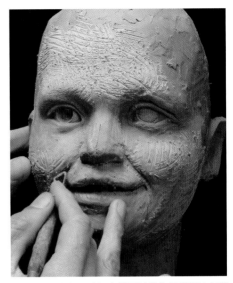

01 整理嘴唇的形狀。嘴唇愈飽滿，看起來愈年輕。寬幅愈接近嬰兒愈狹窄，乳幼兒的嘴寬和鼻子寬度差不多。順帶一提，根據筆者為了撰寫本書而進行的調查，發現西方人的平均嘴寬似乎會比東方人更寬一些。

04 與其說是法令紋，倒不如說是臉頰的隆起形狀與上唇部分之間形成溝槽的感覺。

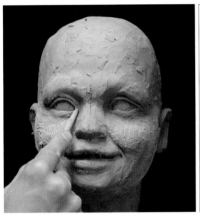

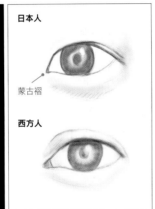

日本人

蒙古褶

西方人

02 製作眼頭。日本人和西方人最大的不同點在於「蒙古褶」。日本人與亞洲人兒童的眼頭，大多會被稱為「蒙古褶」的內眥瞼皮所覆蓋。因此眼頭的紅色部分會被隱藏起來，眼睛距離分得比較開，雙眼皮的位置看起來像是在眼頭或眼睛後面。反過來說，西方人的眼睛距離比較靠近，兒童也可以看到眼頭的紅色部分，雙眼皮的位置也和眼瞼分開。

法令紋的斷面

法令紋實在不應該被稱為皺紋。如圖所示，黑線是兒童臉頰的隆起形狀覆蓋在嘴巴上方的斷面。當然，不同的部位會形成不同的斷面形狀。看出來長成大人後，臉頰變得不再圓潤，而且還會稍微下垂。年紀變得更大，下垂的程度就愈來愈明顯。

兒童的法令紋

大人的法令紋

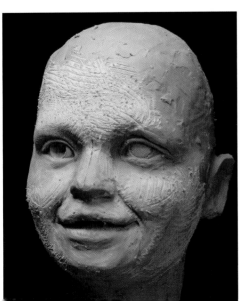

03 製作黑眼珠。都說印象中兒童的眼睛比較大，但其實這是因為黑眼珠佔的比例比大人多，所以才會產生這樣的印象。絕對不是眼睛本身比大人的眼睛大上許多。不要被刻板印象所左右，也是很重要的。

05 加上雙眼皮的線條。

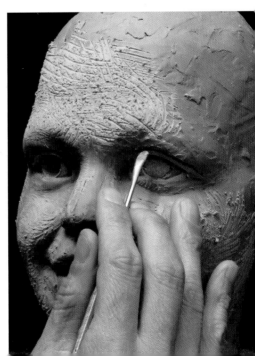

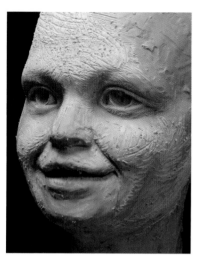

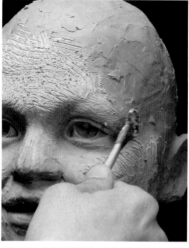

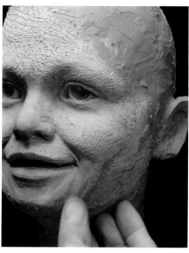

06 雕刻出鼻翼。鼻翼的位置偏下，鼻尖稍微朝上的感覺。

07 眼瞼上的角度要圓潤。眉骨太明顯的話，看起來會像個大人。形狀要盡可能柔和一些。

08 下顎因為還被肌肉覆蓋著，所以要堆塑成飽滿的感覺。

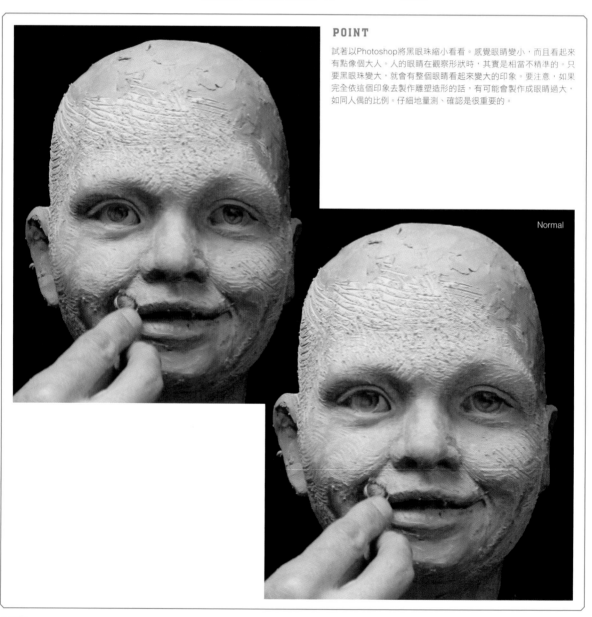

POINT

試著以Photoshop將黑眼珠縮小看看。感覺眼睛變小，而且看起來有點像個大人。人的眼睛在觀察形狀時，其實是相當不精準的。只要黑眼珠變大，就會有整個眼睛看起來變大的印象。要注意，如果完全依這個印象去製作雕塑造形的話，有可能會製作成眼睛過大，如同人偶的比例。仔細地量測、確認是很重要的。

Normal

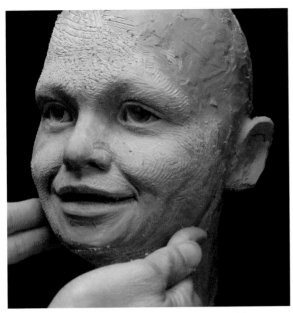

09 下顎的骨骼不要太寬。如果太寬的話，就會失去臉形圓潤的感覺。

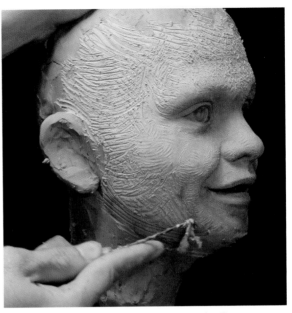

10 兒童的下顎尚未發達，因此與頸部的界線不要堆塑得太明顯。

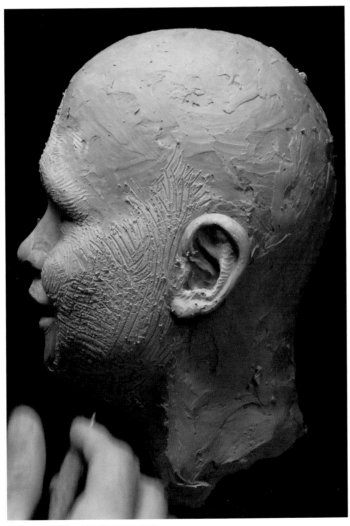

11 由下顎朝向喉結，呈現緩緩向下的曲線。

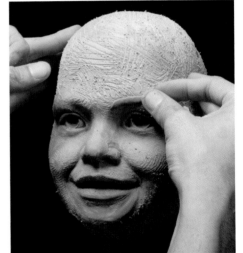

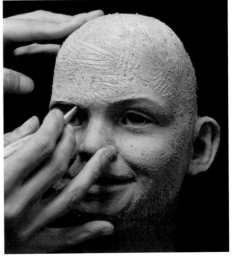

12 堆塑眉毛並使用刮刀修飾平順。如果眉毛太明顯的話，就會看起來像大人。

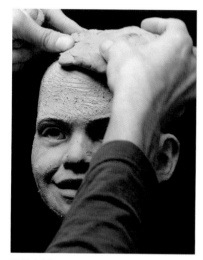

01 粗略堆塑頭髮。如果有先標示出頭髮形狀的參考線，下手就不會有遲疑。

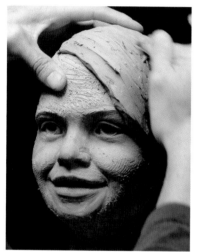

02 一邊用手指按壓，一邊順著頭形撫平。訣竅是要使用溫熱後變軟的黏土。

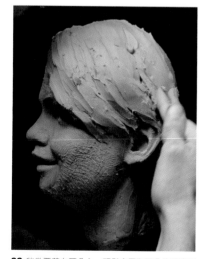

03 稍微覆蓋在耳朵上，頭髮會因為耳朵的形狀而稍微隆起。

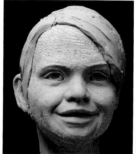

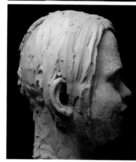

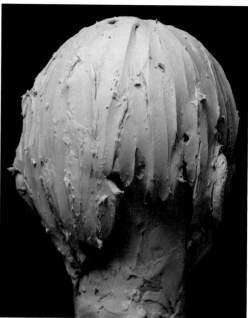

04 粗略堆塑後的感覺。這時候要注意的重點在於頭髮的流動感及髮量的呈現。

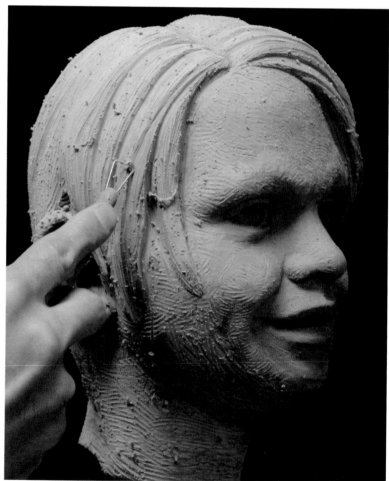

05 使用雕刻工具將髮絲雕刻出來。要讓頭髮看起來細緻順滑，重點在於不要刻出太深的陰影。雖然只是簡單一句話，但所有心得都在其中了。

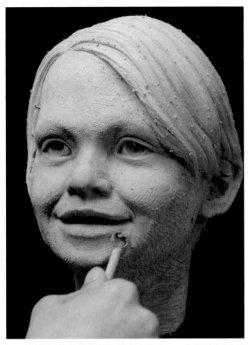

06 進行嘴巴周圍的修飾作業。線條要和緩，呈現出肌膚柔軟的感覺。

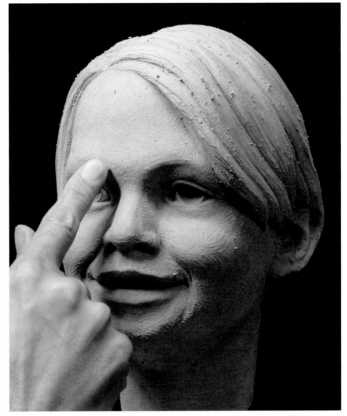

07 由於眉毛過於銳利，看起來像大人，所以決定重做。請注意兒童的眉毛不會太濃，因此不要堆塑過多的黏土了。

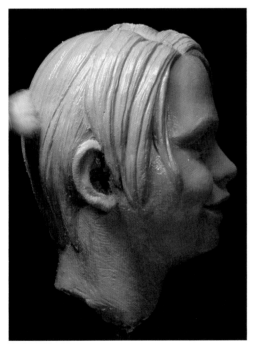

08 最後刷上酒精，將雕刻過的痕跡修飾融和。

完成！

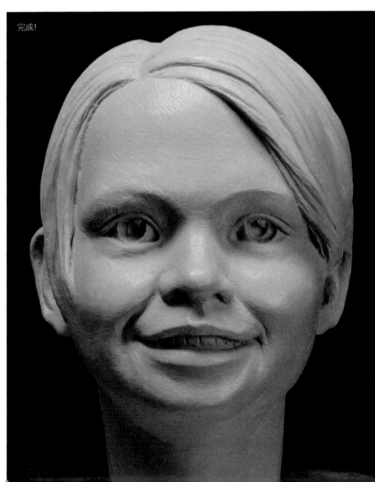

本書作者‧片桐裕司親自授課的 3 天短期集中研習營

片桐裕司雕塑研習營

全日本各地、台灣、香港大好評舉辦中！
~東京‧大阪‧名古屋‧福岡‧札幌‧富山‧台北‧香港~

建立可以挑戰一切事物的自信！
不需和他人比較，堂堂面對自己！

截至目前為止參與多部好萊塢電影作品製作的片桐裕司，將親自傳授角色人物造形的思維模式、3次元立體的觀察方式、構築優美設計的方法，真實且有魅力的造形能力以及設計能力等講義課程，並且對每位學員進行個別的實踐指導。

同時，課程中也包含了「怎麼才能建立自信？」「藉由理解自己為什麼做不到？學習如何克服瓶頸的具體思維方式」等等，由精神面切入問題點的課程內容。是一場短期集中型的研習營。

經過 3 天的課程，保證可以讓事物的觀察方式、製作方式大幅進步。

由講師進行設計與造形相關的講義與黏土造形演示。學習何謂有魅力的設計以及對於立體的理解，比例平衡、流動感、韻律感等等。

學員製作自行準備的課題角色或人物的胸像。講師會配合參加學員的程度進行個別指導。

進行如何提升能力的精神面講義。幫助學員解決無意識間阻礙進步的內心問題。

最後一天舉辦參加學員之間的交流會，可以與平常沒有交集領域的同學建立寶貴的交流機會。

令人驚訝的 3 天課程效果（初次參加基礎班的學員作品）

CASE.01

Day1　　　　Day2　　　　Day3

CASE.02

Day1　　　　Day2　　　　Day3

雕塑研習營講師‧片桐裕司的幾句話

其實我並沒有雕塑造形的才華。
正因為一開始我什麼都做不好，所以我才會經常思考如何才能做得更好。在這個雕塑研習營中，我會基於自己的實際經驗，透過黏土雕塑的方式，徹底指導「如何進步的方法」。還可以讓參加者學習到適用於任何領域的正確思維模式。我強烈建議從來沒有接觸過黏土造形的初學者，更應該來參加我的課程。我保證學員在上過課後的練習方法、進步的速度一定會有明顯的改變。如果能夠幫助學員建立「原來我也做得到！」的自信心，那就是我無上的榮幸了。
我將致力於讓這場研習營成為每位參與學員的「人生的轉折點」。

僅限曾經上過基礎班的學員報名參加的「進階班」

片桐裕司雕塑研習營為了曾經上過基礎班的學員進一步精進所需，特別參考了學員的需求，舉辦以下進階班課程。

全身人像快速雕塑班

附帶真人模特兒的全身人像班

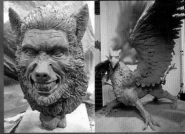
角色人物造形班

另外還有各種不同主題的課程可以選擇參加

也有以企業為對象的包班式研習課程

片桐裕司老師也提供了以企業為對象的包班式研習課程和專題講座。配合各公司所需要的專題知識以及為培養員工能力提供貢獻。
定期邀請片桐裕司老師開課的企業，員工實力確實不斷提升，展現出企業包班研習課程的成效。

雕塑研習營學員心聲

能夠參加這個研習營對我來說真的可以說是人生轉振點般的美麗邂逅。片桐老師給了我許多身為一個創作者，應該需要去做什麼樣的準備？內心的什麼樣的問題會影響到我的人生觀？等等意見，真心不騙我感動到眼淚都快要流出來了。（CG藝術工作者）

上完課讓我體會到CG創作與實際的立體造形有著很大的差異。CG可以有很多敷衍了事的技巧，不過立體造形就沒有辦法避開不足之處。課程中讓我重新理解掌握人體的構造、肌肉和骨骼，相信對於日後的創作活動一定有很大的幫助。（CG科系學生）

參加研習營後，我深刻體會到自己一直以來，在繪畫時都只是「以為自己理解了」。愈是描繪想像中的生物這類「非真實」的設計，更應該在其中加入實際的理論、原理組合等，藉以呈現出存在感。讓我重新學習到基礎是多麼的重要。（插畫家）

我發現原來自己都是只從物體的表面去掌握「形狀」。課程中學習到「形狀」是如何建構的理論、理由。真的是深入關鍵核心哪。我會將這3天課程中學習到的內容持續應用在自己的工作上，期許能更讓自己的專業更上層樓。（造形・原型師）

我是在被身邊周圍的意見擊倒崩潰，正處於自暴自棄的時期參加這個研習營。不過在聽過片桐老師的一席話之後，讓我強烈地感受到應該更誠實地面對自己的心情。（造形・美術學生）

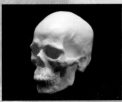
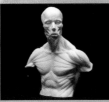
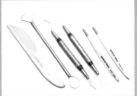

片桐裕司雕塑研習營的詳細介紹、
課程報名內容連結

臉書粉絲團

北星官方網站

片桐裕司官方網站

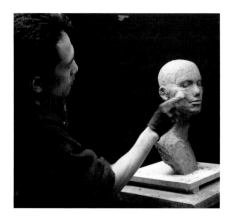

片桐裕司（Katagiri Hiroshi）

生於東京。好萊塢電影、電視的角色造型設計師、雕塑家。參與過史蒂芬·史匹柏、吉勒摩·戴托羅、山姆·雷米等知名導演的多部電影作品。主要代表作品有《環太平洋》、《超人：鋼鐵英雄》、《超級戰艦》、《半夜鬼上床》、《加勒比海 －神鬼奇航：幽靈海》、《飢餓遊戲》、《驚奇隊長》等。

近年為培養年輕一代的藝術工作者，在日本、台灣、香港等地舉辦雕塑研習營。不光是對於雕塑造形家，就連CG藝術工作者等各式各樣不同領域的創作者也形成影響，至今已有超過1000人以上的學員參與學習過片桐裕司的雕塑造形課程。片桐裕司的著作《雕塑解剖學》是一本美術工具書極少見的出色暢銷書，市面上獨一無二以動物雕塑造形為主題的續作《動物雕塑解剖學》現在也很受到歡迎。

由片桐裕司首次執導的長編電影《無間煉獄GEHENNA》，在美國的10個城市上映，並由Netflix在北美播放。在日本和台灣也有DVD出租或出售中。

片桐裕司 雕塑解剖學 [完全版]

作　　　者／片桐裕司
翻　　　譯／楊哲群
發 行 人／陳偉祥
發　　　行／北星圖書事業股份有限公司
地　　　址／234 新北市永和區中正路 458 號 B1
電　　　話／886-2-29229000
傳　　　真／886-2-29229041
網　　　址／www.nsbooks.com.tw
E-MAIL／nsbook@nsbooks.com.tw
劃撥帳戶／北星文化事業有限公司
劃撥帳號／50042987
製版印刷／皇甫彩藝印刷股份有限公司
出 版 日／2020 年 4 月
I S B N／978-957-9559-37-9
定　　　價／550 元

如有缺頁或裝訂錯誤，請寄回更換。

Original Japanese Edition Staff

Art direction and design: Mitsugu Mizobata (ikaruga.)
Photographs: Yasunari Akita, Hiroshi Katagiri
Illustration: Hiroshi Katagiri
Editing: Maya Iwakawa, Miu Matsukawa, Atelier Kochi
Proof reading: Yuko Sasaki
Planning and editing:Sahoko Hyakutake (GENKOSHA CO., Ltd.)

Special Thanks:
ADI
Frontline
Legacy FX inc.
Morphology fx inc
Spectral Motion
Stan Winston Studio
Two Hours in the Dark

國家圖書館出版品預行編目(CIP)資料

片桐裕司雕塑解剖學[完全版] / 片桐裕司作 ;
楊哲群譯. -- 新北市 : 北星圖書, 2020.04
　面；　公分
　ISBN 978-957-9559-37-9(平裝)

　1.雕塑 2.藝術解剖學

932　　　　　　　　　　　　　108023224